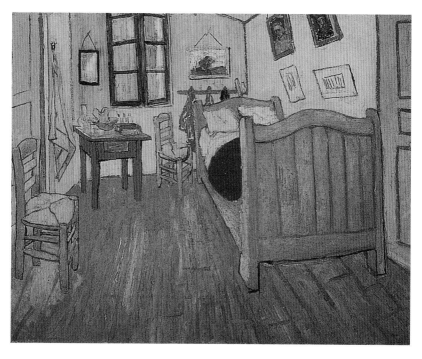

《寢室》

梵谷寫信給弟弟西奧,告訴他這幅畫的梗概。附在這封信中的素描,
到底隱含著什麼祕密?

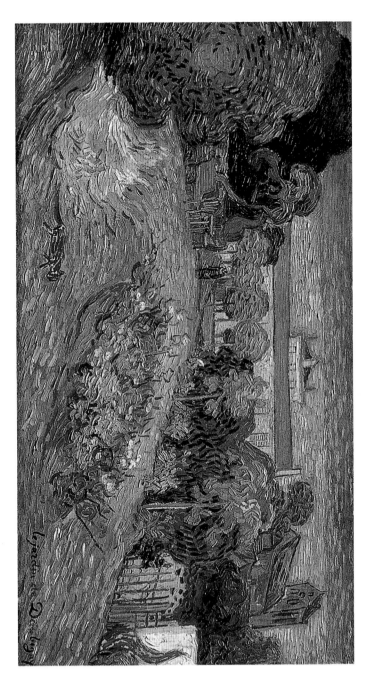

《杜比尼花園》

（倫敦夫·史杜西林財團所藏／奇故於德州的共貝隔美術館）

梵谷自殺前畫了兩幅《杜比尼花園》，其中德州的《杜比尼花園》中有一隻黑貓。整幅畫反映出梵谷躁鬱不定的心境。

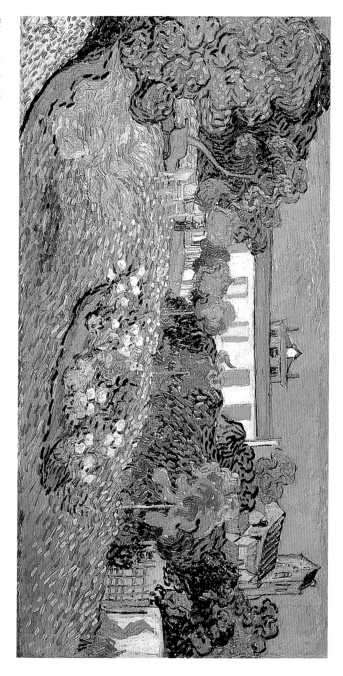

（日本廣島美術館藏）

《杜比尼花園》

在廣島的另一幅《杜比尼花園》，貓兒消失了，畫面清朗寧靜。這兩幅《杜比尼花園》的差異，潛藏著梵谷

自殺前激動不安的心緒與一個特別的訊息。

梵谷的遺言

Gogh's Last Message

贗畫中隱藏的自殺真相

小林英樹 著　　劉滌昭、康平 譯

梵谷的遺言
Gogh's Last Message

梵谷的遺言
Gogh's Last Message

大與崇高／消失的第二任丈夫／雙重性格／喬安娜對七

月六日的描述／看不透梵谷的内心／難以承受的重負／

捏造死因／一切不過是夢／兩個墳墓／支撐喬安娜的力

量

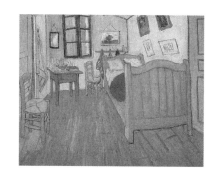

梵谷的遺言

前言

一八九○年，荷蘭畫家文生‧梵谷將一粒子彈射進自己的胸膛，兩天後，嚥下了最後一口氣。在巴黎附近的歐維（Auvers-Sur-Oise）一家小旅館二樓的狹窄房間內，在摯愛的弟弟西奧的懷抱中，梵谷的生命悄然落幕，年僅三十七歲。

我和梵谷曾有三次衝擊性的交會。

第一次我只是個十歲的孩子，第二次是在我高中的時候。之後，就是現在，三十年的歲月飛逝，我已經成了知天命的中年人。

這一次和梵谷的邂逅，純粹只是巧合，起源於我偶然間看到的一幅素描。本能告訴我，那是一幅偽作，是贗畫。而那是眾所公認的梵谷畫作，從來沒有人懷疑過它的真實性。

「梵谷怎麼可能畫出這種畫！」我順著直覺重新審視這幅素描，一次又一次的發現它的稚拙、寒傖與空洞。我無法忍受這樣的東西繼續掛著梵谷的名號欺騙世人。

待我察覺之際，我已全心投入，比照它和梵谷的真跡有多麼大的差異。在檢證的過程中，問號不斷浮上心頭：「為什麼長久以來它一直被視為梵谷的作品，從來沒有人質疑過？這幅素描是怎麼出現的？怎麼會被標上梵谷的名字？」

我從書架上翻出積塵累累的《梵谷書簡全集》，以及其他梵谷相關書籍、畫冊和介紹印象派的讀物重新閱讀，並且因為看不到梵谷的真跡便無以為繼，數度走訪歐洲。

當我一點一滴具體看清事情的全貌，梵谷臨死前的心情和周遭的環境也開始清楚的呈現在我眼前。這幅素描和對梵谷死因的關切，在我心中的某個角落自然的融合交會，緩慢但確實的顛覆了我對梵谷自殺所懷抱的既定印象。

在走到這一步的過程中，我數度猶豫是否該將自己的「發現」整理成書，對於自己的文章生澀，也頗感卻步。

然而，很多矛盾、危機或不合理的事情橫亙在眼前，平日我們視而不見，突然有一天，我們會不由自主的察覺到。不管事情能不能解決，我們就是覺得自己必須作些什麼。或許只是微不足道的小事，但卻是衝撞自己心肺，沸騰騰湧上的強烈衝動。

這樣的衝動誰能抑止？這股衝動只有當我訴諸表達，它才能勉強存在，倘若我靜默不語，它就消失無蹤。那麼，在我裡面翻攪沸騰的這些事，就等於沒有存在過。

在廣島美術館，當我站在梵谷的《杜比尼花園》之前，那股曾經撞向我的衝動，以一種

和以往不同的感覺，再次在我裡面沸揚。我強烈的感受到自己的心和梵谷匯流相通。於是，放棄預測未來，只是抓著自己必須說些什麼的執著，我握起了筆桿。

十歲那年，我曾深受一幅複製畫吸引。在入睡前的短暫時刻，在六個榻榻米大、吊著螢光燈的房間裡，躺在暖暖的被窩中，我的眼睛總是無法離開從鴨居（編注）上俯瞰我的那幅複製畫。是一位名叫「梵谷」的畫家所畫的《盛開的桃花》。

當時東京正在舉行日本史無前例的大型梵谷展，因為是由某家報社主辦，而我們在埼玉的家又剛好訂了那家報社的報紙，使我有幸得到那幅夾在報內的原版複製畫。時值一九五八年，日本已經度過了十三年的戰敗歲月。

那幅畫著桃樹的梵谷複製畫，印在週日版中央光潔的白紙上，耀眼奪目。我驚艷不已，從報上將它剪了下來。畫中的東西輪廓清晰，不管是正中央的桃樹、地面、果園的柵欄，都展現出顏料的透明色感。我盯著這幅地面摻了粉紅色、樹木的輪廓以略帶紫色的艷紅色來呈現的作品，幾乎無法挪開視線。

父親拿下家中畫框內的獎狀，替我改裱上這幅畫，裝飾在鴨居上。原本暗沈的房間瞬時明朗了起來，還添了一分時髦感。雖然和旁邊晦暗的牆壁格格不入，讓我略感羞赧，但仍忍不住滿心歡喜。

那時的光景，在記憶中依然鮮明如昔。我躺在被窩中，目不轉睛的盯著那幅《盛開的桃花》，於是便產生了一種奇妙的感覺，似乎畫背後那個名字響著奇妙音韻的畫家「梵谷」，也正回望著我。我稚幼的童心，似乎隱約能感受到梵谷凝視事物時，那種強烈而獨特的眼神。

那種時候，我好像是透過梵谷的眼睛在觀看，幾乎無法分辨自己身處的現實世界與梵谷所描繪的洋溢異國情調、卻又在某方面讓我感到親近無比的世界。

那一幅梵谷的畫作，比我以往看過的任何景色都美麗，把我周遭的寒傖暗沈一掃而空。

之後有好一段時間，我都用梵谷的眼光來看家中的圍籬、樹木或附近的人家。

那之後又過了七、八年，我升上高中，經常一個人在家鄉川越的田野間寫生，腦海中浮現的，也盡是梵谷、高更或塞尚等人的畫作。我心中只有一個念頭，就是畫出後印象派畫家般的作品，完全沒有想到我距他們的時代已經有百年之遙。我四處尋找可以入畫的景色，嘗試從不同的地方追求他們的幻影，並像梵谷一樣，在炎炎烈日下畫個不休。我想活得像梵谷，整個人念茲在茲的，就是畫出和梵谷一樣的畫。事實上，當時我畫的十多幅油畫，都帶著濃厚的梵谷風格。

後來，我轉向追求平面的表現，把關注的焦點，從具體描摹事物，轉而探索一種顏料的

物質特性和色彩的造形表情兼容並蓄的表現，顏料多到整牆的置放架都放不下，只好延伸到地板上，成堆成堆的擺放。

梵谷就像一個許久未通音信的老友，只存在於遙遠的過去，和現在的我幾乎沒有任何交集。

可是，在這當兒，一幅偶爾映入眼簾的梵谷贗畫，又再度掀起我對梵谷的關切。

這使我深切的體認到，梵谷並不在我之外，而是早已成為我內在的一部分。

從現在開始，我要傾盡全力揭露一幅偽作。

我也要在此寫出梵谷自殺的真相。

而且，我會證實這兩件看似無關的事情，在根源處是相接相合、密不可分的。只是不知在這之間，我們究竟能窺見多少梵谷的靈魂？

梵谷如是說：

「難道人類只有在面對困境時，才能專志不移，才能真心慈悲？」

編注：日式住宅門框等上面的橫木。

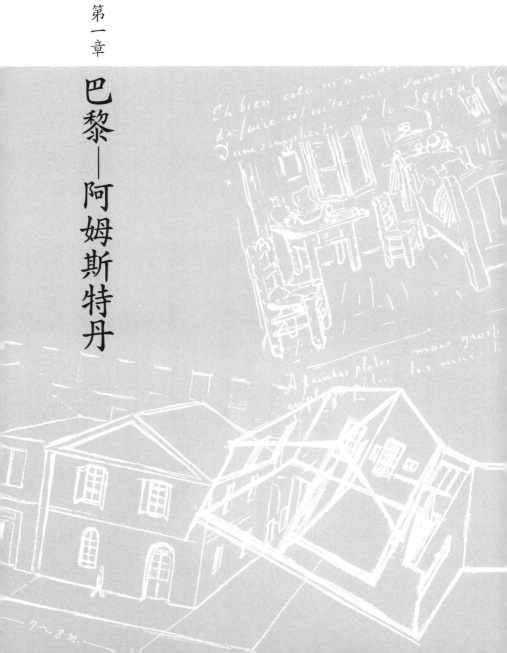

第一章

巴黎——阿姆斯特丹

沒有寄到的信

一八八八年十月二十日左右，梵谷從法國南部的阿爾（Arles）寄了一封信去不列塔尼，收信者是高更。

可是，載著梵谷信函的火車，正好在半途和高更搭乘前往阿爾的火車交錯而過。結果，這封信落到了高更離去後仍留在不列塔尼的友人貝納（Emile Bernard）手上。

假如沒有這樣的陰錯陽差，高更順利收到這封梵谷的信，就不會產生我接下來要揭露的這幅贗畫了。

一九一一年・巴黎

梵谷死後二十一年，也就是一九一一年，梵谷的書簡集終於由巴黎的波那爾出版，讓世人得以一窺究竟。在此之前，媒體雖曾片段的介紹過梵谷的書信，但直到此時，人們才首度看到比較完整，稱得上是書簡集的東西。

不過，它和我們熟知的《梵谷書簡全集》不同，乃是貝納本人將梵谷寄給他的信略事整理後集結而成的小冊子。裡面的信函，除了一封梵谷在巴黎時寄出的信，其餘都是一八八八年三月到一八八九年十二月間，也就是梵谷移居阿爾後的一年半期間所寄的。

貝納比梵谷小十五歲，是梵谷在巴黎結識的畫家。初見面時，貝納是個不滿二十歲的毛頭小伙子，因此梵谷在信中，多半是談一些他對繪畫以及過往畫家的看法，或是提出一些建議。

這本寄給貝納的信所集結成的書簡集，包含寄給高更的那一封，總共收錄了二十二封信。目前它和梵谷寫給弟弟西奧的六百五十多封信，以及寫給在荷蘭時的老友拉帕德（G. A. Ridder van Rappard）的信等等，一同被彙整在《梵谷書簡全集》中。

貝納的舉動意義深遠，因為在此之前，儘管周遭人翹首期盼，一再催促，西奧過世後負責管理梵谷書簡的西奧之妻喬安娜（Johanna Van Gogh-Bonger），卻一直未訂出具體的出版時間，直到貝納的舉動催動了她。

而貝納出版的書簡集中，收錄了那封梵谷寄給高更的信，顯示貝納收下那封信之後，就這樣將它留在身邊了。

高更當時和貝納、拉威爾等人在不列塔尼的阿凡橋共同生活、作畫，當梵谷的這封信到達不列塔尼時，恰巧高更已經出發去找梵谷了。

隔頁的這幅素描，就是畫在梵谷從阿爾寄給高更，而由貝納接獲的那封信中（圖1）。

內容只是將《梵谷阿爾的寢室》（以下簡稱《寢室》）這幅油畫的構圖，簡單明瞭的畫在便箋狹小的空白處。

但是因為貝納一直保管著這封信，並未交給高更，因此這幅素描就在一九一一年，隨著貝納出版的梵谷書簡集，首度公諸於世。

而早在八年前，高更就已經在南太平洋的馬貴斯群島喪生了。

一九一一到一九一四年・阿姆斯特丹

貝納的書簡集出版三年後，一九一四年一月，西奧的妻子喬安娜透過荷蘭的出版社，以荷蘭語出版了《梵谷書簡全集》。

梵谷的書信涵蓋了三種語文：母語荷蘭語、移居巴黎後學的法語，以及在英國用的英語。由此看來，梵谷似乎是個立刻就能適應新環境、語言能力很強的人。

喬安娜在她出版的《梵谷書簡全集》初版序言中表示，當她於一八八九年四月，成為「西奧的年輕妻子」，搬進他們的住處時，西奧的書桌抽屜就已塞滿了梵谷的來函，可能有十

圖 1　在寄給高更的信中所畫的《寢室》素描

七年份，將近六百封。

雖然只隔了一年三個月梵谷便自殺身亡，但這段期間，梵谷又寫了六十多封信給西奧，或西奧及喬安娜兩個人。喬安娜形容這一年多的變化說：「這些筆跡獨特而讓人深感親切的黃色信封，數量與日俱增。」

喬安娜表示，她曾和西奧討論出版這些書信的事，不料西奧在「開始著手執行」之前遽然病逝。她還說：「西奧死後又過了將近二十四年，我才順利的將這些書信公開印製出來。」

除了整理沒有日期的書信曠日廢時之外，「還有一個原因，阻止我更早公開他的信函。」

我認為，在梵谷投注畢生心力從事的工作受到肯定、獲得應有評價之前，讓人們把注意的焦點轉移到他的人格上，是不適當的」。

最後她歸結道：「希望大家能心懷體諒的讀這些書信，這才是他的人格真正被接納、理解的時候。」

一九一三年十二月，在即將出版梵谷的書簡集之前，喬安娜執筆寫了一篇堪稱是梵谷傳記的文章〈追憶文生・梵谷〉（以下簡稱〈追憶〉）。

這篇以「梵谷這個姓，可能源自德國邊界一個名叫『谷』的小鎮」破題的作品，說得上

是喬安娜的精心傑作。她歸納了從西奧和梵谷的母親或妹妹等人聽來的訊息，參考梵谷寫給西奧及其他好友的書信等周邊資訊，完成了這篇記敘。

後世研究梵谷的人所出版的眾多傳記，基本上都是以這篇〈追憶〉為基礎來撰寫，因此也可以把它視為梵谷傳記的原典。

接著我要根據這篇文章，依序簡介梵谷從出生到一八八八年離開巴黎、前往阿爾的歷程。

從一八八八年二月以後，到一八九〇年七月自殺身亡的這段期間，是本書的時間舞台，相關訊息後面的章節會提及，在此不多贅述。（以下內容基本上是順著〈追憶〉的記載來介紹，引用自《梵谷書簡全集》的，會加上〈〉；補充性的敘述或筆者的評論，則會加上〔〕。）

根據〈追憶〉所列的梵谷年表

一八五三年　三月三十日，梵谷出生〔於荷蘭的珍杜特，Zundert〕，父親是一位牧師。一年前家中曾經產出一個死男嬰〔另一個說法是，在出生六週後夭折〕。由於和長兄生日相同，雙親援用長兄的名字，給他取名為文生。

一八五七年　五月一日，西奧出生。

一八六九年　梵谷十六歲，進入伯父文生所經營的谷披美術店〈Goupil & Cie〉〔海牙〕任職。他在谷披美術店的上司提斯蒂格，曾向梵谷的父母表示，他是個「勤勉好學的年輕人」，〈深受大家喜愛〉。

八月，梵谷開始寫信給西奧。〈幾乎都非常孩子氣而簡短。〉

一八七二年

一八七三年　西奧也進入谷披美術店〔布魯塞爾〕工作，年僅十五歲。〈追憶〉中引用西奧母親的信函，顯示她對孩子如此年少就必須外出工作頗感疼惜。

「西奧我兒，你已經十五歲，是個大人了……」

一八七四年　梵谷二十歲，轉調到倫敦。〈榮升〉

梵谷二十一歲，對房東的女兒情愫暗生，向其告白被拒〔初戀〕，深受刺激。七月返回荷蘭，之後又和大妹回到倫敦。因為無法專心工作，十月被轉調到巴黎，但仍無法忘情，十二月又渡海返回倫敦。

一八七五年　梵谷二十二歲，奉命常駐巴黎，並被指派到畫廊工作。逐漸對畫商這一行失去興趣，鎮日在蒙馬特的斗室裡和朋友勤研《聖經》。

十二月，在畫廊最忙碌的時期擅自返回荷蘭。

一八七六年　四月一日，和谷披的後繼者波索詳談後遭到解雇。梵谷二十三歲，〔結束了前後長達八年的畫商工作〕。

四月，在英國的蘭姆斯葛特（Ramsgate）一間由史托克先生主持的學校謀得一職。供應食宿，但不支薪。〔文中並未說明他的工作內容，但其實是負責向學生收取學費。這段時間，他經常在倫敦東區走動，看到人們悲慘的生活而感到心痛，設法安慰那些不幸的人。七月，史托克將他解雇。〕

之後，梵谷又在衛理公會的瓊斯先生手下找到了新工作〔助理牧師〕。但耶誕節返回荷蘭後，便再也沒有回去。

一八七七年

一月，二十四歲。靠著文生伯父的關係，在多德瑞克（Dordrecht）的書店謀得一份差事，但沒多久就辭職了。五月，他前往阿姆斯特丹，借宿在擔任海軍造船廠廠長的伯父家，希望正式開始研習神學。但因必須花費七年時間才能取得資格，又得準備和傳福音毫無關係的拉丁文文法或寫作練習，讓他幾乎無法忍受。當時擔任梵谷古文教師的孟德斯博士，在梵谷死後二十多年寫了一篇個人回憶，追想過去教授梵谷的情況。

〈追憶〉中也引述了其中一段話：

「文生外貌獨特，神經質而引人，學習意願熱切，自律甚嚴且容易自責，完全不適合中規中矩的學習。」

一八七八年　二十五歲。七月，放棄研習神學。〔他始終只想〈參與實際的傳道工作〉。〕〔他期盼在比利時成為一個福音傳道人。這不需要證書，也不需要研習拉丁文或希臘文，只要在布魯塞爾的福音佈道學校念三個月即可。〕於是，七月他和父親一同前往比利時。

〈八月下旬，他抵達布魯塞爾的學校。這間學校才剛成立，只有三個學生。……他年紀最大。……因為服裝舉止怪異，經常被人嘲笑。他缺乏即席講道的能力，只好照本宣科。但學校對他最大的不滿是，他「不順服」。〉

研習期間結束，梵谷卻未被任命為傳道人。

一八七九年　一月，二十六歲，梵谷自行前往比利時的礦區波里納治（Borinage），之後獲得六個月的短期委任，月薪五十法郎。後來，當地的傳道委員會無法接受梵谷超乎常情的傳道熱情和犧牲性奉獻，解聘了他。梵谷不得已，只好自費留在當地。〔他的信中不再引用《聖經》，信仰似乎急遽消失。〕

沒有任何固定的經濟來源，從一八七九跨越到一八八〇年的那一季嚴冬，梵谷度過了〈一生中最悲慘絕望的時期〉。

一八八〇年　春天，二十七歲的梵谷回到荷蘭的愛頓（Etten）。入夏之後，他又再度返

回波里納治，住在礦工德克魯克家中。在這兒，他開始素描礦工的生活樣態，並臨摹米勒的畫。〔長達三年以上對傳道的熱情和錯誤嘗試在此告終，梵谷展開了前後十一年的畫家生涯。〕

十月，他前往布魯塞爾，透過西奧的介紹，認識了在比利時的美術學院就讀的拉帕德，兩人成為好友。這段友情持續了五年，〔後來因誤會而決裂〕。梵谷沒有進入美術學院就讀，而選擇了自學。他研習解剖學，描繪人物，〔並且曾以兩小時一塊半法郎的代價，向一位落魄畫家學習遠近法〕。

一八八一年

二十八歲那年春天，梵谷從比利時回到父母親居住的愛頓，度過了一段短暫的幸福時光。當時，他的表姊新寡，也來愛頓避暑，梵谷瘋狂的愛上了她，但卻遭到斷然回絕。〔第二次戀愛〕〔這使他對俗世的一切野心盡失，自此放棄出外工作謀生，單為作畫而活。〕

十一月，〔他和父親大吵一架，離開愛頓，前往海牙〕，寄居在表兄弟莫弗家中。莫弗也是一名畫家。

一八八二年

梵谷二十九歲。一月，他結識了疾病纏身的妓女克麗斯汀。〔一方面出於憐憫之情，一方面也為了填補自己空虛的生活，梵谷收留了她。〕〔著名

一八八三年

三十歲。夏天，在西奧的勸說下和克麗斯汀分手。

〈對梵谷來說，放棄自願承受的重擔，將可憐的她交給命運，是極其痛苦的決定。直到最後他仍替她辯護，用崇高的藉口遮掩她的過錯。他說：「她從來沒有體驗過善良的滋味，又怎麼變得善良呢？」〉

九月，離開海牙前往德蘭特（Drente）。

十二月，返回努昂（Nuenen），在牧師館和雙親同住。〈同年，高更三十五歲，辭去銀行的工作，專心投入創作。〉

一八八四年

梵谷三十一歲。和住在牧師館隔壁的三姊妹之一結交，甚至論及婚嫁。兩人的感情最後以女方自殺未遂而告終。

〈她較梵谷年長，才貌平庸，但心思靈巧善良。〉〈她名叫瑪格特，比梵谷大十歲。〉

一八八五年

三月，父親邊逝。

〈梵谷殫精竭慮的作畫，主要作品為織工系列、靜物和農夫的臉等等。〉

的石版畫《憂傷》，就是以克麗斯汀為模特兒畫的。另外幾幅動人的作品，像《停車場的少女》、《風中的女孩》等，畫的應該是克麗斯汀的女兒。〉

一八八六年

五月，完成《吃馬鈴薯的人們》。〔努昂的神父禁止教區居民擔任梵谷的模特兒。〕不得已之下，梵谷在十一月移居安特衛普（Antwerp）。由於母親也必須離開努昂，因此只好將梵谷的作品和家中其他雜物，寄放在某位木匠家。幾年後，這位木匠把所有東西賣給了收舊貨的。

〈追憶〉中摘錄了一封西奧在十月寫的信，顯示他對梵谷的支持：

「我認為他（梵谷）很有才華。……他在世上的成就，大概會和海耶達爾一樣吧。不為大眾所了解，卻受到少數人的真心肯定與欣賞。……照我來看，這就足以報復其他那些憎惡他的人了。」

一月，進入安特衛普的美術學校就讀，但旋即離開。三月間，突然前往巴黎投靠西奧。梵谷年屆三十三，在柯爾門（Fernand Cormon）的畫室待了一段時間，等到六月，西奧在蒙馬特租了一間較大的公寓，梵谷得以擁有自己的畫室之後，就沒有再去那兒了。

〔在巴黎一下子邂逅了許多人與事，讓梵谷興奮不能自己。不到兩年之間，他看到了印象派、浮世繪、德拉克洛瓦（Eugene Delacroix）和蒙吉利，也結識了羅特列克（Henride Toulouse-Lautrec）、貝納、高更、秀拉、席涅克（Paul Signac）、季約曼、畢沙羅、塞尚和唐吉（Julien Tanguy）

伯伯等人。因為和西奧共同生活，持續了很長一段時間的書信來往，在此暫時中斷。）

一八八八年　二月，三十五歲的梵谷隻身前往阿爾。

（梵谷的畫家生涯，涵蓋了在荷蘭、比利時的六年，巴黎的兩年，阿爾的一年，聖雷米的一年，以及在巴黎近郊歐維的短短兩個月。來到阿爾之後，他再度開始和西奧通信。）

一八九〇年　七月二十七日，梵谷企圖以手槍自戕，二十九日黎明去世。

一八九一年　一月二十五日，西奧死於荷蘭。

膾炙人口的梵谷作品

（梵谷在比利時的礦區真正開始創作）　一八八〇

《憂傷》（素描）（海牙）　一八八二

《吃馬鈴薯的人們》（努昂）　一八八五

（在巴黎度過兩年，邂逅印象派）　一八八六・三～八八・二

《阿爾附近的曳橋》（阿爾）　一八八八

會為每一幅畫增添新的趣味。梵谷的作品除了能帶給人造形上的感動之外，也能提供看畫的

當然，探索這些作品背後梵谷的心魂所繫，以及裡面所涵蓋的象徵意義或特殊寓意，又

同時期的作品，也頗能展現梵谷的可觀之處。

梵谷的傑作當然不止於此。這些只是提起梵谷時，大部分人可能想到的作品，而這些不

《拉克勞平原的豐收》 一八八八

《向日葵》 一八八八

《黃色小屋》 一八八八

《寢室》 一八八八

《割耳自畫像》 一八八九

《系杉》系列（聖雷米） 一八八九

《聖保羅療養院後的麥田‧收割》 一八八九

《橄欖園》系列 一八八九

摹仿米勒等人的油畫多幅 一八八九～九〇

《歐維的教堂》（歐維） 一八九〇

《烏鴉麥田》 一八九〇

人自由想像的樂趣。

為了讓大家了解前面列舉的作品是在什麼時候描繪的，我試著按照內容，將梵谷的作品

大致分為五個時期：

褐色的荷蘭時期　　如同行經漫長隧道的摸索期，也是醞釀梵谷的土壤。

巴黎時期　　發現自己所生存的印象派時代。

阿爾時期　　領略浮世繪的神髓，確立了光耀獨特的梵谷造形世界。

聖雷米時期　　傾向將視線轉向內面，造形強烈展現心靈光景。

歐維時期　　追求繪畫的全新境界與可能性。

我們可以非常清楚的看到，梵谷膾炙人口的畫作，幾乎都是在生涯的最後兩年所畫的。

第二章

一八八八年　夏──秋・阿爾

梵谷與高更

一八八八年二月，梵谷身心俱疲，離開巴黎，遷居阿爾。

阿爾位於法國南部，這一年罕見的降下大雪。梵谷為了追求溫暖的陽光而來到阿爾，大雪令他不快，但他很快就拿起畫筆，開始畫起雪中景色。

梵谷早就有一個構想，打算邀請高更、貝納、拉瓦爾等畫家到阿爾來共同生活、創作。

梵谷租來的雙層小房子，最多能住幾個人姑且不談，他第一個想找的就是高更。在畫家之間，高更是個具有領導力而且自視甚高的人物，對梵谷而言，更是才華出眾、值得尊敬的朋友。貝納在寫給梵谷的信中，形容高更是「令人生畏的偉大藝術家」、「高更不但是一位大畫家，而且是人品、頭腦俱佳的優秀人才」。高更比梵谷早一步離開巴黎，在不列塔尼的朋塔旺與貝納等畫家一起生活。

梵谷在阿爾的創作工作非常順利，使他內心感到無比充實。儘管西奧身為畫商，對高更來訪多少帶了點私心，但梵谷只是很單純的夢想能和高更一起生活，互相切磋琢磨。

表面上，梵谷的理想或許是聚集多位志同道合的畫家，建立一個畫家共同體。但實際上，遠離巴黎而來到邊境小鎮的梵谷，滿腦子想的只有他最主要的競爭對手高更。

梵谷對高更自始就抱著尊敬和挑戰的意識。這種愛恨交織的心情，也使兩人的共同生活很快就畫下了休止符。

一個是自私的想要獨占對方，另一個是高高在上凡事要對方服從，兩人整天共處在狹窄的空間裡，要平穩度日幾乎是不可能的事。而且，兩人的自尊心都倍於常人，即使忍得了一時，也不可能長期相容。況且，他們各自喜歡的畫家、對繪畫的看法以及作風都完全不同。

高更從不列塔尼帶來貝納的作品，強迫梵谷臨摹。梵谷比貝納大十五歲，在他眼裡，貝納只是個尚未成熟的年輕人，不論經驗或功力都遠遜於他。但高更為了讓梵谷學習高更派那種用粗線包圍裝飾色塊的表現方式，不用自己的作品，反而讓梵谷臨摹他從巴黎帶來的貝納的作品。當時高更和貝納對於這種「新繪畫」已有共識，因此勸梵谷也學習這種畫法。

要已經創作出《向日葵》和《寢室》兩幅名作的梵谷，去臨摹貝納枯燥無味的裝飾性繪畫，實在是非常殘忍的事。不過梵谷對於高更的指示還是盡力配合。

高更來到阿爾之後，梵谷受到他的影響，畫風明顯改變。但由於梵谷的吸收融會，他的繪畫表面上雖然看不到高更的畫風，但是仍從高更身上學到不少東西。

不過，對於強將繪畫理論加諸自己的高更，梵谷剛開始還抱著讓自己的繪畫進入新領域

的想法，盡可能的學習，但沒有多久就忍無可忍。持續累積的屈辱感，加上自己的欲望無法獲得滿足，隨時可能爆發的危險在他心裡醞釀。梵谷固然有強忍痛苦的韌性，但是對於屈辱所帶來的痛苦，也有他脆弱的一面。

由於自己令梵谷厭煩，高更決定盡早結束與梵谷的生活。

為這段生活打上句點的，就是梵谷的「割耳事件」。

對於梵谷將自己的左耳割掉一部分的整個過程，梵谷本身並未作任何表示，外界僅根據高更的說法來揣測當天的狀況，但是這種單方面的說法，一般認為可信度不高。梵谷雖然什麼都沒有說，但依據他在與高更共同生活中逐漸發生的嫌隙，來觀察他內心的糾葛，推測他應該是在極度亢奮和精神壓力之下，引發這起事件。從此到他去世為止的一年半中，梵谷多次發病，與此事件是否有關不得而知，但可確定的是，絕非我們常聽說的梵谷在割耳之後發狂，然後自殺而死那樣簡單。因為，這與之後所顯示的事實正好相反。

高更趁著梵谷割耳事件，留下未完成的作品，匆匆返回巴黎。兩個人的共同生活，就這樣以無言的離別告終。之後，他們沒有再見過面。不過，曾經近距離觀察梵谷，親身體會到梵谷的偉大和深邃靈魂的，除了西奧之外，大概非高更莫屬了。

與高更決裂之後，梵谷絕口不再提共同畫室的構想。從這一點就可以了解，梵谷對於與高更共同生活曾抱著多麼大的期望。

龐大的生活開支

與高更決裂半年前的五月，梵谷為了實現與高更一起生活的夢想，以每月十五法郎租了一間房子，將外壁漆成黃色，裝飾成「黃色小屋」，再整修內部牆壁，購置兩人生活所需的家具和吊掛作品的畫框。

到九月中旬時，他已經支出了四百法郎。十月初，他寫信給西奧要求支援大筆金錢，以購買下面所列的物品。原因是，原先猶豫不決的高更，終於來信對阿爾之行表現出興趣。梵谷在興奮之餘，不禁加強語氣，以各種理由說服西奧。他清楚列出在高更來以前希望備齊的用品和金額。

帶抽屜的化妝桌　四十法郎

桌巾四條　四十法郎

畫桌三張　十二法郎

烹飪用爐　六十法郎

顏料與畫布　二百法郎

畫框　五十法郎

近年匯率大幅變動，加上各國物價、生產成本、人事費用等差異甚大，很難與當時作正確的比較，但爲了讓讀者了解這個金額有多龐大，下面作了一個大概的換算。

一八八○年代的一法郎，約相當於今天的台幣兩百五十到三百七十元。梵谷在阿爾花了二十六法郎購買兩雙皮鞋，花了二十七法郎買了兩件襯衫。也就是說，當時的一雙皮鞋約等於今天的六千五百到九千六百元。「黃色小屋」租金十五法郎，則相當於三千七百到五千五百元。梵谷的父親在荷蘭擔任牧師，月薪大約在一百五十法郎，在今天等於三萬七千到五萬五千元。他在阿爾認識的郵差羅倫，必須以不到一百四十法郎的月薪養活一家五口。

由這些數字，相信大家可以想像梵谷大概花了多少錢。

到九月中旬爲止，梵谷光是在家具上就已花了四百法郎，十月上旬，他又催促弟弟西奧再匯四百多法郎。

這一年，從初春到秋天，梵谷逐漸確立了獨自的風格，傑作不斷產生。寫上面這封信時，或許正是梵谷一生中最具活力和自信、最令他感到充實的時期。也大概就是因爲好作品源源不斷，所以梵谷強烈的要求西奧提供足夠的援助。

至於西奧的收入，他的基本年薪約七千法郎，再加上佣金，一年收入推測可達一萬法郎。換算成月薪，大約八百法郎（二十至三十萬元），收入相當可觀。

梵谷與西奧討論之後，西奧決定每個月從薪水中撥一百五十法郎給梵谷，梵谷則將作品交給西奧銷售。換言之，這可說是兩人的共同事業。

但實際上，每個月固定匯給梵谷的錢幾乎都不夠用。由梵谷搬到阿爾之後的開銷來看，從二月二十一日到十二月二十三日為止的十一個月之間，西奧匯給梵谷的錢，單是梵谷在信中具體確認的，共匯了四十一次，金額合計達兩千九百七十法郎（約七十四萬到一百一十萬元），已經超過了西奧年收入的三分之一，等於每個月平均匯了近三百法郎給梵谷（但由書信內容來推測，梵谷的實際開支遠超過此金額）。

另外，顏料、畫布等繪畫材料也幾乎都由西奧提供。由梵谷的創作量來估算，每個月不下一百法郎。

為了迎接高更以及其他畫家，這些都必須預先準備，但是他們共同事業的收入卻十分有限。在此狀況下，西奧的支出自然不斷增加。雖然西奧當時未婚，但是要他每個月匯給梵谷相當於一般人兩個月薪水的費用，也實在非常吃緊。不過西奧毫無怨言，持續匯錢給梵谷。

梵谷非常了解西奧經濟負擔的沈重，也感到過意不去。所以到了初夏，他曾暫時減少油畫的數量，盡可能創作使用鉛筆就可完成的素描，以節省材料費用。同時，他也以努力不懈的創作來報答西奧。而西奧對於梵谷旺盛的創作欲望也感到高興，結果卻陷入了西奧的支出不斷增加的惡性循環。因為不論梵谷如何努力創作，始終無法從其中得到收入。西奧的開銷

就像水蒸氣般消失。即使梵谷的作品在畫家和部分美術評論家之間已獲得相當高的評價，可

是除了一位友人的妻子之外，沒有其他人買他的畫。

梵谷盼望著高更到來，打算在高更來以前盡量多創作一些作品。他在一八八八年十月上

旬寫給西奧的信中，就清楚表示「希望給高更留下深刻的印象」，要求西奧供應繪畫材料。

梵谷對高更的競爭心態在信中表露無遺。

不可否認，高更的來訪對梵谷的創作具有極大的刺激作用。梵谷表面雖故作平靜，心裡

卻因將與這位競爭對手共同生活而興奮不已。

但高更遲遲不願對阿爾之行作出承諾。焦急等待的梵谷，曾寫信給西奧表達他的不滿：

「高更寫來的信中，滿是無意義的客套話，而且說月底以前沒辦法來阿爾。……他要

來，我當然歡迎，如果不來，也只好隨他。」他回給高更的信中，開頭時還故作倔強：「親

愛的高更，謝謝你的來信。說實在的，你對我太誇獎了。總之，這個月底以前你無法來阿爾

是嗎？沒有關係，如果你認為不列塔尼比這裡適合養病的話。」

但是末尾他還是透露了真正的心聲，強調阿爾比不列塔尼更適合養病，而且又有火車相

通，希望高更早日過來。

「你說從不列塔尼到阿爾旅途過於勞頓，這是不正確的。不論罹患多麼嚴重的肺病，都

「有人照常旅行。」

高更猶豫不決的態度令梵谷焦急，也使他期盼更殷。

不過當他確認高更十月底以前不可能來，便立即轉換情緒，在殘暑未消的法國南部陽光下專心創作。到十月中旬為止，他合計創作出十五幅卅號作品。

《向日葵》 二幅

《詩人的公園》 三幅

《別的公園》 二幅

《露天咖啡座》 一幅

《川歸泰利橋》 一幅

《鐵路路橋》 一幅

《黃色小屋》 一幅

《驛馬車》 一幅

《隆河星夜》 一幅

《田中小徑》 一幅

他原本是想盡可能多創作一些，讓高更驚訝的作品，但隨著佳作不斷產生，在喜悅之餘，

他更將這些作品掛在高更的寢室中作為裝飾。

《葡萄田》一幅

從《向日葵》到《寢室》

八月的《向日葵》、九月的《黃色小屋》、十月的《寢室》，這一年夏天到秋天，梵谷創

作出多幅偉大的作品。不單數量，由內容來看，這可說是最能讓人感覺梵谷的力量，以及梵

谷作品的造形最具變化的時期。畫中燦爛的陽光，與他期盼高更的心情有著微妙的關係。

梵谷在巴黎時代，包括臨摹畫在內，共有大約十件《向日葵》作品，都是插在花瓶裡的

花，沒有野生的向日葵。

在此之前，他也曾畫過二、三十幅花的作品，也都是摘下後插在花瓶裡畫成的。

因為在八月的艷陽下工作非常耗費體力，梵谷為了避免陽光直射，才在畫室裡畫了多幅

構圖相異的向日葵作品。

他在田裡偷摘了十幾朵向日葵，經過彌漫著草香的田間小路，走回昏暗的畫室時，感覺到照在背上的炙熱陽光，心裡則閃過一絲歉疚。但室內的創作卻讓梵谷畫出不朽的作品。後來一般提到梵谷的代表作《向日葵》時，狹義而言就是指這一幅（圖2）。

倫敦國家畫廊的《向日葵》，與包括另外四幅梵谷作品在內的印象派和後期印象派作家共十九幅作品掛在一起，因為柔和的光線加上厚重的感覺，在展示室中格外顯目。

幾乎沒有明暗對比的《向日葵》，隨著面對作品的距離增加，空間微妙的歪斜、擴大，每一朵向日葵的位置關係也益發明顯，看起來好像花兒在周圍疏密不等的空間中輕輕搖曳。

梵谷為了逃避盛夏的烈日，在昏暗的室內作畫，反而感受到背後像狂風暴雨般的強烈光線。因此，在略顯陰暗、沒有原色的作品後方，凝聚了夏天的陽光。

梵谷也非常喜愛這幅《向日葵》。他在信中向西奧描述自己的感覺：「這幅畫一定會吸引人們的目光，希望你和妻子好好珍藏。越欣賞越能感覺它的充實。高更特別喜愛這幅畫，

他私底下曾經說：『這才是真正的花。』」

高更曾請求西奧，希望以自己留在阿爾梵谷家中的作品來交換這幅《向日葵》，但是梵谷沒有答應。梵谷回信給西奧表示，如果高更真的這樣說，願意另外再畫一幅新的。

梵谷衷心喜愛這幅《向日葵》，因此要求西奧永遠珍藏。

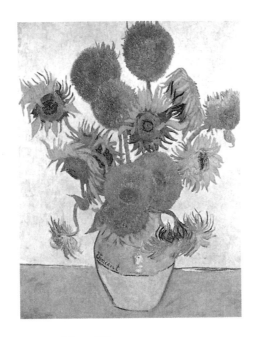

圖2 《向日葵》 （倫敦國家畫廊藏）

九月，陽光依然強烈，天空萬里無雲。城市像緊攀著地球的岩磐，向宇宙中突出，忍耐著陽光的照射。

因艷陽照射而映出黃色光芒的成群建築物，都拉下了遮雨篷，街道鴉雀無聲。

在此形而上的空間中，穿越馬路的家族、在咖啡館裡消磨時光的人、站在人行道上的女子、坐在椅子上打毛衣的老婦等等，點綴著街景。黃色小屋前，還有一個戴著小帽、背部微駝、叼著菸斗、大步行走，但並未占據太多畫面的男子。

那不就是梵谷嗎？

道路因為施工，白色的土被挖起堆在路邊。

畫面中央，是梵谷租來的二層樓建築，其中一扇窗子打開著，從黃色的牆壁，可以窺見裡面幽暗的空間。

只有冒著煙行駛的火車，發出一些聲響，劃過乾燥的路面。

很早就注意到此作品形而上世界的畫家基里訶（Giorgio De Chirico），在一九二〇年代已建立起自己的畫風，不過幾乎沒有人知道，其實這幅《黃色小屋》就是他繪畫的原點。換言之，基里訶的世界雖直接表現了超現實主義（surrealism），但此潮流的起點卻是這幅《黃色小屋》。

超越時間的寂靜，與街上看似平常的景象交錯，加強了相互間的對比，把時間的流動整個拉入背景的深藍色和黃色世界中。這幅作品具有一股不可思議的力量，在不知不覺中將觀賞的人拉入平時無法體驗的世界（圖3）。

這一年的十月，梵谷又創作出一幅最具代表性的傑作。

因為連日在強烈的陽光和塵埃下創作，梵谷身體狀況惡化，只好整天待在屋內。結果卻因禍得福，使他用自己的寢室為題材，創作出著名的《寢室》。

這幅描繪室內景物的畫，梵谷在有限的空間裡，依自己的理想配置家具，可說是一幅大的靜物畫。而就如畫其他靜物畫一般，他曾多次移動家具來研究構圖。

梵谷在寫給西奧和高更的信中，都說明了這幅《寢室》要表現睡眠與休息。因為從夏天開始就不斷在烈日下作畫的梵谷，已極度疲勞。這時的他，大概就像個在沙漠中尋找綠蔭和水源的旅人，渴望充分的睡眠和休息吧。

滿足這種渴望的行為，就是直接走向《寢室》。結果，這幅畫成為梵谷所有作品中最傑出、完成度最高的作品。

畫中還顯示了北歐的荷蘭和法蘭德斯地方傳統的室內氣氛。為了追求陽光而來到法國南部的梵谷，已完全被炎夏擊敗，因此在《寢室》中明確的表現出他潛意識中對北方的嚮往。

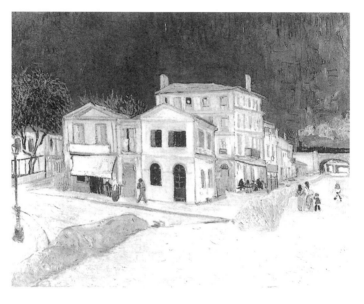

圖 3　《黃色小屋》

「這裡的陽光依然強烈，使我的體力耗損而無精打采。」

梵谷開始懷念起這個時候太陽已經遠離的北方故鄉。

梵谷依照已經想好的構圖，著手創作三十號油畫《寢室》。

他以輕而細的線條，用鉛筆在畫布上勾勒構圖。由於早已構思好，因此線條流暢，好像只是在確認腦中的構圖。打好草稿之後，再塗上油彩。

在開始畫《寢室》的這天晚上，梵谷寫信給西奧，概略說明這件作品：

「今天雖然眼睛還有些疲勞，但我感覺精神好多了。我腦子裡浮現一個新構想，就是信中這張素描。這幅畫也是使用三十號畫布，單純的描繪我的寢室，不過色彩扮演了重要的功能。單純化的色彩，使原本普通的事物產生雄偉的感覺，並暗示休息或睡眠。簡單的說，看到這幅畫，就該讓腦子或想像力休息。牆壁是淺紫羅蘭色，地上鋪著紅色磁磚，床的木頭和椅子都是鮮奶油黃色，床單和枕頭則是非常明亮的檸檬綠。被子是深紅色、窗子是綠色，梳妝台為橘色，臉盆是藍色，門是淡紫色。……家具厚重寬粗的線條，會給人絕對的安憩感。牆壁上有肖像畫、鏡子、手巾和一些衣物。因為整幅畫裡沒有白色，所以畫框將是白色的。這樣我就不得不休息了。……為了盡快完成這幅畫，我想明天一早在新鮮的光線之下作畫，今天不多寫了。……希望在數天內收到你的回信。」

作畫需要三、四天時間，因此他大約是在十五日前後開始動手，在十五到十八日之間的

某個晚上寫信給西奧，之後開始爲《寢室》上油彩。

高更在二十日左右來到阿爾。而梵谷在高更抵達之前，也寫信並附上素描，向高更說明

《寢室》的概要，因此推測這幅畫應是在十八日過後接近完成。

也就是說，應該有兩張說明《寢室》構圖的素描存在。一張是在開始創作後不久寄給西

奧，另一張則是前面刊載的那張在作品接近完成時寄給高更的。

第三章

梵谷的
《寢室》

秀拉與《寢室》

被迫在室內作畫的梵谷，回想起在巴黎時與秀拉相識的情景。

他一直忘不了在秀拉的畫室看到的大作《大傑特島的星期日下午》。來到阿爾之後，每次作畫疲倦時，就回憶起秀拉來鼓舞自己。梵谷完成十五幅三十號作品，正準備著手畫《寢室》的時候，在給西奧的信中敘述了他對秀拉的懷念：

「若你見到秀拉，請轉告他，我正在創作一連串裝飾畫，目前已完成了十五幅，但要成為一組，至少還得再畫十五幅。我在進行這項龐大的創作時，他的個性和了不起的作品，給了我莫大的鼓勵。」

秀拉比梵谷小六歲，在梵谷自殺兩年後病逝，享年三十四歲。他是梵谷最感到親近，而且由衷敬愛的畫家。

梵谷在巴黎學到的印象派畫風，雖與秀拉那種畫面平均的點描方式不同，不過他的作品給人的印象，卻與秀拉最為接近。例如他描寫留有田園氣氛的蒙馬特的那幅有風車和田地的風景畫，明亮的中間色，似乎就是受到秀拉作品的色彩與點描的影響。這些作品一方面令人

想起秀拉，另一方面又隱藏著梵谷天真純樸的獨特世界，傳達出梵谷接觸到巴黎的空氣而開始轉變的羞赧。

不過，隨著與高更和貝納的關係加深，梵谷不得不違背自己的本意，與秀拉逐漸疏遠。因為，高更和貝納非常討厭秀拉和席涅克。與其說是討厭，或許更近乎嫉妒。

秀拉的作品結構完整，具有幾何學的特質，卻意外的絲毫沒有冰冷或無機的感覺。一粒一粒的筆法，像寶石般閃亮。梵谷在孕育《寢室》的構想時回想起秀拉，可說是極為自然且合宜的事。

貝納出版的梵谷書簡集中收錄的那封梵谷寫給高更的信，其中曾寫道：「用秀拉式的單純來描繪沒有任何特殊之處的室內景物，令人覺得非常有趣。」

他明知可能刺激高更，依然大膽的舉出秀拉的名字。梵谷雖然不常在寫給西奧的信中提及秀拉，但每次提到秀拉，不知為何，語氣總是格外親切。

浮世繪與《寢室》

不過，同樣一幅畫，他在寫給西奧的信中卻用另一種方式來形容：

「構想非常單純。影子或投影的部分被除去，變成像日本版畫般易懂而且潔淨的色面。」

換言之，梵谷對於井然有序的《寢室》的畫面，向高更形容為「秀拉式」，對西奧則以「日本版畫」來表現。

一八八七年，梵谷在巴黎曾以油彩臨摹三幅浮世繪，其中一幅為溪齋英泉(編注1)的作品，另外兩幅為歌川廣重(編注2)的作品。他仿得維妙維肖，顯然在試探使用油彩的材質和技法是否能夠畫出日本的浮世繪版畫。他臨摹歌川廣重的版畫《龜戶梅屋鋪》(圖4)畫成的《開花的梅樹》(圖5)，色彩的光輝具有浮世繪原畫無法傳達出的獨特厚重感，作品中的深紅色讓人無法移開視線。

在平面上追求最大可能性的東洋繪畫，對於梵谷而言，比文藝復興以後想要表現縱深的立體三度空間的歐洲傳統繪畫更具吸引力。他所要追求的，以表現人物為例，不是直接立體的呈現渾圓的形態，而是用反其道的方式，藉由去除原有的渾圓，來表現另一種新的渾圓。

梵谷的《向日葵》，可以說就非常成功的運用了這種表現法——用完全的平面獲得更大的空間。

這與，不論距離畫面遠近，所描繪的空間大小永遠不變的三度空間作品明顯不同。這個效果正是梵谷從浮世繪學到的最大武器。

《向日葵》《寢室》以及同年六月畫的《收穫》，都是他離開巴黎後創作出來的，畫面的

圖 4　歌川廣重的《龜戶梅屋鋪》（日本山口縣立美術館浦上紀念館藏）

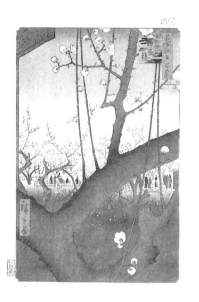

圖 5　梵谷的臨摹作品《開花的梅樹》（荷蘭國立梵谷美術館藏）

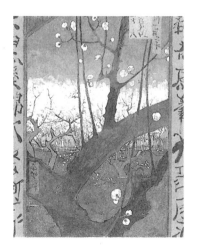

表情，特別是空間的大小，會依觀賞的距離而明顯改變。至於他住在荷蘭時畫的《吃馬鈴薯的人們》《暴風雨的斯赫凡寧根海岸》，和住在巴黎時畫的印象派風景畫，都沒有這種效果。

不論距離遠近，畫的展開並沒有什麼差異。

但是《向日葵》《寢室》《收穫》等，在近處觀賞時不過是油彩塗抹而成的平坦畫面，隨著距離的增加，會逐漸產生出異常寬闊、纖細而且柔和的空間，同時與實際的空間有著微妙的不同。等慢慢接近畫面，繪畫又恢復成油彩聚集而成的單純色面。

雖然我們不能僅根據有沒有這種「反其道式的表現法」來決定作品的價值，但不可否認的，他來到阿爾之前和之後的作品，在這種表現上有著非常明顯的差異。站在梵谷來到阿爾以後的作品前面，一股期待著空間可能突然擴大的奇妙感覺會油然而生。

我們若更仔細的觀察梵谷的這種表現效果，可以發現他這一年稍早同樣在阿爾創作的一系列桃花作品，雖然也是日本或東洋的題材，但是在空間的變化上並沒有如此強烈，看起來只是單純的風景寫生而已。

透明畫法與《寢室》

高更還在睡夢中，梵谷就已經起身在微暗的畫室一角開始工作。他先在散亂著油彩、畫

筆、畫布和畫壞的紙張的地上，清出一塊能夠攤開三十號畫布的空間，然後在已經適當乾燥的《寢室》上進行透明畫法（glazing）——這是梵谷始終沒有放棄的表現技法。

所謂透明畫法，是指若要在畫布上表現紅色時，先在朱色的油彩中加入少量白色來打底，然後在上面薄薄塗上透明性較強的紅色，創造出具有透明感而且深邃的紅色。這是一開始就將三種色彩混合無法獲得的效果。

畫天空和雲的白色，或畫白色的布時也是同樣，先採用灰色調單色畫法（編注3），乾了之後再塗上適量的透明油彩。使用這種技法，可以避免白色油彩在畫布上形成粉末狀，而且看起來色彩較為鮮艷，景物在空間中輪廓也更為清晰。

這些技法可以追溯到文藝復興時期的荷蘭、德國、比利時等地，有將近五百年的歷史，不僅可發揮油彩的特性和顏料的色澤，也是人類在必須仰賴昂貴天然顏料的時代中運用智慧發明出來的技巧。例如我們現在隨手可得的群青（ultramarine，顏料），在還無法大量生產的當時，價格比沙金還貴，不可能用來厚厚打底，只有在堅實的白色顏料中加入灰色系、褐色系的土質顏料打底，然後用昂貴的顏料著色，最後再使用透明畫法，使彩色或亮度產生微妙差異，或使畫面產生微妙層次。

一八七四年，巴黎已舉行了第一屆印象派畫展，但七年之後，梵谷在荷蘭仍對古典繪畫充滿興趣，並不斷創作。

梵谷被林布蘭、德拉克洛瓦、米勒等畫家吸引。這幾位都已是過去的人，他們的作品以褐色系為主，色調較暗，而且都是在室內作畫。

梵谷對於當時巴黎畫壇當紅畫家的作品並不感興趣。他透過與西奧的書信往返，可以獲得巴黎的資訊，經由西奧介紹，也認識了一位好競爭對手拉帕德，但他體會不到巴黎的活力與雜音，可說獨處於文化的邊陲。但他並沒有迷失方向。他在這時培養出觀察事物的基本觀點與態度，潛藏在他的血液中，終身未曾喪失。

他用褐色系的昏暗色調來表現默默在田地裡工作的貧苦農夫、忍受著惡劣生活的織工，並且在這個摸索暗色畫面的時期，逐漸學會了透明畫法這個傳統技法。

荷蘭另一個梵谷作品重要收藏地──國立庫拉穆勒美術館中的《織工》，就是將這種透明畫法的效果發揮到極限的早期作品。在室內昏暗燈光下工作的貧苦織工，肩膀後方的小窗可以看見荷蘭蘊含水分的白色空氣。他在白色油彩上用透明畫法加上略帶褐色調的灰色，然後用布輕輕拭去。利用這種方法，白色油彩這一層，凹下處留有較多透明油彩，突起處的油彩被擦拭掉，因而出現接近白底的顏色。這就是用布拭去在白色上面薄而透明的油彩所產生出來的效果。窗外的明朗與覆蓋著整個畫面的室內昏暗褐色呈明顯對比，好像由外面溫柔的包圍著像地窖般的織布場。

捲在織布機上的白色棉線，和織出的棉布上，施加了多道褐色系的透明油彩。刻意塗厚

的白色油彩形成明顯的凹凸，凹陷處聚積著含有大量樹脂的褐色油彩。這樣一方面可以強調油彩本身物質性的表情，加上棉線的表情，使人產生不可思議的心情。換言之，離畫稍遠觀賞時看起來是棉線的部分，在近處看，只是物質性的油彩。

同時，在畫面較暗的部分使用透明畫法，也可以微妙的表現出深邃的單色畫世界。

透明畫法是作品最終階段的作業，也是畫家表現經驗與嗜好之處。若底色尚未充分乾燥，多半會失敗，如果太過乾燥，又顯不出它的效果。透明油彩太濃，會滲入下層，使作品頓時前功盡棄。因此是需要豐富經驗與細心的工作。

《寢室》一畫就施加了透明油彩。這意味著他寫信告訴高更已經畫好的時候，《寢室》尚未真正完成。

由於他必須等待底色乾燥，因此在他寫信告訴高更「已經畫好」時，估計還需要兩三週，甚至更久的時間才算完成。

在梵谷這封信寄出兩三天後，高更就抵達了阿爾。梵谷是否在高更到達後立即出示《寢室》，我們不得而知，但可以確定的是，在高更到達時，這幅作品尚未完成。如果梵谷一開始就打算採用透明畫法，在作品完成以前應該是不會給別人看的。因為，施加透明畫法之前與之後，作品給人的印象完全不同。

一般人認為，梵谷很短的時間就可以完成一件作品。這種想法未必不對。例如，六月和

八月，他在阿爾一個月至少都畫了二十幅油畫。在聖雷米精神病發作過後，九月到年底，也畫了至少九十幅油畫，平均四天可以創作出三幅作品。

更令人驚訝的是，在死前不久的六月，他畫了近四十幅油畫，相當於每三天就可完成兩件作品。即使是他決定自殺前的七月，他也利用天氣涼快的上午在屋外進行小品寫生，下午則在室內作畫，一面與自己不穩定的情緒搏鬥，同時創作出二十件以上的作品。與當時的印象派畫家比起來，效率驚人。

不過，死前兩年半的時間裡，也並非所有作品都是在短時間內一口氣完成的。如果先入為主的認為梵谷作畫都是速戰速決、一氣呵成的，那麼在欣賞他的作品時就可能產生誤解，而且單純的以日數除以作品的數量也有待商榷。因為，他的作品有的花費相當長的時間，也有一兩個小時就完成的。例如他寫信給西奧時就曾說過，描繪珍妮夫人的作品只花了四、五分鐘。

扣掉西奧等親人的來訪、與嘉舍醫生及其他年輕畫家的交往等時間，他經常一天就可完成兩

或許也有人認為是透明畫法與梵谷偏激的形象不合。

一氣呵成確實是梵谷的作風，不過如果對梵谷只抱著這種印象，就可能忽略他另一個不明顯、但是卻非常重要的特點。

有些印象派畫家會在完成作品後塗上清漆（varnish）來製造光澤，但卻很少使用過去與暗色畫密切結合的透明畫法。但梵谷來到巴黎，轉變成印象派畫風之後，以及來到阿爾嘗試創造個人獨特畫風的時期，仍持續採用這個畫法。只是阿爾之後的某些作品並未施加透明畫法，即使有，大多也只是塗上薄薄一層。

梵谷在巴黎時臨摹的三幅浮世繪，也用了透明畫法。其中雖有一幅是將畫面左右相反臨摹，但三幅都沒有失去梵谷的筆跡，同時又忠實的學習原畫，是非常嚴謹的作品。

其中臨摹歌川廣重的《龜戶梅屋鋪》而畫成的《開花的梅樹》，產生了和紙版畫所沒有的「另一種魅力」。這種魅力，就是來自透明油彩在畫面上產生出梵谷特有的透明效果，而且畫面上到處可見梵谷充滿動感的筆觸。這些要素強調了油彩的物質魅力，尤其是梅屋鋪的梅林上方的朱色天空，像火燃燒般明亮。

為了表現歌川廣重畫中淡朱色空氣般的天空，梵谷首先在打底的朱色中加入少許白色，製造出濃淡不同的朱色層次，然後塗上胭脂紅色系的透明紅色油彩。上面再加上薄薄一層紅色彩度稍減的土黃色透明油彩，使底色的存在感大增。這種梵谷畫中獨有的、具有透明感且能表現物質表情的朱色，讓人百看不厭。

浮世繪除去了物質感，輕妙的捕捉空間，而梵谷則在浮世繪的空間解釋中帶入了物質的表情。梵谷學習浮世繪並非毫無原則，也從未在單純輪廓線圍起的部分製作扼殺畫筆觸感的

平坦色塊。他將浮世繪引入自己的繪畫理論和世界中，充分咀嚼、吸收。因為與浮世繪的接觸，梵谷在自己物質性強烈的畫面中找出活路，也為歐洲的繪畫打開了新的出口。

梵谷所臨摹的《龜戶梅屋鋪》中，天空的朱色與林布蘭的作品《猶大的新娘》以及馮艾克作品中的朱色和赤色相仿，而《寢室》中的被子則以燃燒般的朱色呈現出來。

給人淡泊印象的浮世繪，被梵谷賦予了物質性，有時更極具透明感的表情，得以在歐洲繪畫的潮流中生存。而歐洲的繪畫獲得了東洋的空間解釋後，也得以在平面的應用上找到更寬廣的領域。

梵谷在輪廓線與浮世繪同樣簡單，而且由沒有明暗區分的色面構成的《寢室》中，像畫《龜戶梅屋鋪》時一樣，利用透明畫法展現透明感和厚重感，強調油彩物質性的表情。我們可以想像梵谷屈著身體，在地板上專心為作品施加透明技法的情景。

透視圖法、印象派與《寢室》

《寢室》中也使用了透視圖法（perspective）。如果把透視圖法從這幅作品的畫面中排除，那麼《寢室》就無法存在。

大多數印象派畫家未必能靈活運用透視圖法。成為印象派畫家之後的梵谷，也並未經常

把透視圖法當作掌握空間和畫面結構的中心。不過，要理解梵谷的作品，特別是《寢室》，絕不能忽視透視圖法，因為它正是《寢室》造形意圖的中心。掌握了這樣的造形意圖之後，可以發現過去一直被認為是梵谷作品的一張素描其實是贋畫。下面先簡單的整理一下透視圖法與印象派，以及透視圖法與梵谷的關係。

梵谷的繪畫基本上是延續透視圖法。即使來到阿爾，接觸了浮世繪之後，乃至生命的末期都未改變。當他以風景之類有縱深的空間作為繪畫的題材時，梵谷對於表現立體的空間已沒有太大的興趣，不過他仍會運用在強調縱深上沒有什麼重大意義的透視圖法。這種與正統理論相左的想法，在梵谷的作品中產生結構性的調和感。對梵谷而言，透視圖法已不單純是強調縱深的手段。

與以前處理明暗和空氣的現實空間的方式不同，他利用浮世繪中沒有陰影的抽象式平面發揮更大的威力。不論透視圖法，或從沒有陰影的浮世繪得到的單純色面，在畫中互不妨礙，分別發揮各自的魅力，因而創造出一種過去沒有、似乎存在、實際上又沒有的新空間。

另一方面，在浮世繪畫家中，也有人使用從歐洲傳入的透視圖法來作畫。雖然使用了明顯不同的新空間表現法，例如數張描繪江戶街景和風景的作品，就是利用透視圖法畫成的。但是與傳統浮世繪比起來，並未給人嶄新的感受，或有革命性的變化，這又是什麼原因呢？

例如歌川廣重採用透視圖法，描繪江戶街景的浮世繪《猿若町夜景》，與他的其他作品相比，並沒有給人太多的驚奇。歌川國芳的《忠臣藏十一段目夜討之圖》等，反而讓人在腦海裡留下奇妙、冰冷的空間。

透視圖法多用來描繪遼闊的風景，強調實際空間的廣大，使得景點人物顯得渺小。或許題材的選擇也是原因之一。看起來，透視圖法似乎不適合浮世繪。

關於這一點，先來看看日本與西洋美術的關係。不論是解決內在的矛盾，或是作為突破瓶頸的方法，對歐洲繪畫而言，浮世繪很明顯是一個強心劑。相反的，歐洲繪畫對浮世繪卻沒有這樣的效果。歐洲繪畫經過變遷，已到達一個非常遼闊的境地，而日本的繪畫卻見不到這種發展。

與浮世繪不同，物質性表情非常強烈的梵谷作品《寢室》，將色面拉入畫面的深處時，可以體驗到奇妙的矛盾。原本是畫布表面上凸起的油彩，在畫裡面看起來卻像在遠處的空間中。換言之，畫布上的油彩忽而進入畫中深處，忽而看起來在畫面上，與幾乎不具物質性表情的版畫的油墨，有著明顯的不同。

梵谷一方面延襲著透視圖法，另一方面又表現出無法區別遠與近的大膽和驚人。

梵谷若無其事的用隆起的畫肌（matiere）或是醒目的色彩，描繪遠方的景物。這絕非僅關心遠近表現的人能作到的。

稍微遠離畫面時，這些表情強烈的油彩，突然變得好像真的存在於廣大的空間中。結果，位於遠方的景物具備了物質感、有強烈色彩的東西好像位於遠方的感覺，反而能刺激人的深層心理，產生出與鮮活色彩相遇的強烈感覺。

透視圖法在這裡展現的奇妙魅力，並非因為它是過去的遺物，而是因為它具有新的表現力。例如《寢室》中可以見到的單純化形態與輪廓線、沒有陰影的色面、被壓抑的中間色與混合少量補色而成的鮮艷原色系色彩，都是浮世繪的東西。換言之，歐洲傳統的透視圖法很有秩序的保存在浮世繪中。

《寢室》可說將馮艾克、葛飾北齋 (編注4)、歌川廣重巧妙的融合在一個畫面中，它是梵谷個人的代表性傑作，也是歐洲繪畫史上一項劃時代的成就。總之，梵谷與表現主義、野獸派間的關係雖仍有爭議，但有關梵谷作品的造形和平面可能性的問題，相信還有值得探究的地方。

從古希臘和羅馬時代以來，人們不斷思索出各種繪畫技法來表現遠近感，將人類現實生活的空間確實的表現在平面上。不論哪一種技法，都是在觀察實際的自然、都市和建築物時發現的。

首先是表現空氣的層次、用較薄的色調來表現遠方景物的空氣遠近法。然後是細描近處

景物、粗描遠方景物的遠近法。而遠近法中最具構造性與革命性的，就是依據構圖法則，將近處景物放大、遠處景物縮小的透視圖法。

這種圖法在處理室內、建築物、街景等時最能發揮效果，可以清晰有秩序的呈現整齊的空間。用這種技法來作畫，近處的人物必須放大，遠處的人物則縮小，自然呈現出主、配角的差異。但這種遠近法有一定的規則，因此在描寫人物上也有很大的限制。

將我們實際生活的空間在畫面上重現，是文藝復興以降歐洲繪畫成立的一大前提，也是大家默認的條件。因此，創作時就必須注意有實際縱深的三次元空間，使繪畫與觀察現實世界的自然有某些共通之處。為了理解現實空間中人類、事物、自然的各種面相，畫家對於人體解剖學的知識、光與影交織而成的多樣化表情、景物的質感差異、物與物之間的關係等，都必須作徹底的觀察與研究。

的確，透視圖法的誕生與應用，是因應時代的需要而產生，是極為自然的潮流，許多名作也由此而生。不過，這個持續了四百年以上的前提和傳統已經成為枷鎖，使繪畫的發展陷入瓶頸，人們開始追求感性的解放和表現的自由。

若說透視圖法是歷史的產物，那麼印象派的誕生也是呼應時代對感性的要求，但不是一個方法就能解決問題。

印象派奠基於畫家的視覺之上，追求屬於現象的、剎那的景物，必須依賴畫家的感性。

這種畫家「個人感性的解放」，正是印象派以降的繪畫踏出新腳步的最大前提。但是「個人感性的解放」，未必需要遠近法等支撐以往繪畫的許多慣例與約束。

莫內、雷諾瓦、希斯里、塞尚、畢沙羅、竇加等被稱為印象派的畫家登上畫壇時，傳統學院派的沙龍系畫家，一方面感受到自己過去頑固信奉的脆弱價值觀和權威遭受威脅，另一方面又無視於印象派畫家的存在，或經常加以嘲笑、辱罵。但是，他們終究敵不過時代的潮流。

不合常理、感性、自由、色彩明亮、畫布較小。這種印象派的作品迅速被接受，繪畫從宮殿和豪宅的牆壁進入市井小民家中，以前並不覺得陳舊的繪畫，突然讓人覺得古老。

印象派繪畫始於畫家的感覺，也終於畫家的感覺，是不受常理拘束的繪畫。或許這也是印象派至今仍深受人們喜愛的一大原因。

不過，也因為印象派注重感覺，因此印象派畫家總是不滿現狀，而將視野放在遠處。某些有勇氣的印象派畫家，例如塞尚、秀拉、高更以及梵谷，就離開了群眾，各自過著孤獨的人生。後來，西歐近代和現代的美術，就在他們走過的道路上開花結果。

梵谷來到巴黎時，並沒有趕上一八八六年三月印象派舉行的第八次、也是最後一次畫展。這意味著梵谷並非建立起印象派的成員。

這次畫展中，展出了秀拉的大作《大傑特島的星期日下午》。

梵谷赴巴黎以前，一直與印象派保持距離，而且稍帶批判色彩，但在巴黎實際看到明亮的印象派作品後，受到相當大的刺激。不過他並未立刻投身印象派，而是慎重、確實的去接近。開始的大約一年時間中，他專心研究如何將華麗的色彩帶入自己的繪畫表現中。他畫了數十張插在花瓶裡的五彩花朵，反覆嘗試錯誤，不久之後，幾乎脫胎換骨。他畫的淡灰色調、畫面明亮的秀拉式點描畫，呈現出過去所沒有的輕快、高尚風格。他領悟到含有白色的中間色的存在後，決定全面接受印象派。

荷蘭鄉下出身，原來愛畫褐色調作品的梵谷，在巴黎畫壇好像蛻變成一隻顏色鮮艷的新種蝴蝶，隨著點描的密度增加，逐漸確立了獨特而強烈的形態。接著，他又匆匆離開巴黎。

梵谷的複製畫

在檢驗梵谷的贗畫之前，先簡單說明一下何謂複製畫（replica），它與所謂的贗畫有什麼不同。所謂複製畫，一般是指作者以某種目的重畫自己的作品，主要又可分為作者基於造形上的觀點而自發性的繪製，以及接受訂購而重畫自己過去的作品。梵谷的複製畫，就外觀來看都屬於前者，但例如《寢室》的複製畫，乃是他推測《寢室》可能暢銷，預先想定買家

而畫的。《向日葵》可能也是如此。梵谷的作品雖然只賣出一張，但他的心裡始終有買家存在。

複製畫有些是內容幾乎一樣、精巧臨摹而成，有些則不拘泥於原畫，以嶄新的氣氛，畫出構圖、主題與原畫稍異的作品。

梵谷複製畫的特徵，是好像在原畫之前寫生而來，與原畫之間也有差異。《寢室》是梵谷喜愛的作品，他在完成原畫大約一年後，在聖雷米的醫院中又畫了兩張。這三件作品之間有許多共通點，也有相異之處，從作品感受的印象更是大異其趣。

梵谷愛不釋手的一幅十五朵花《向日葵》原畫，收藏於倫敦國家畫廊，這件作品的一幅複製畫則收藏於阿姆斯特丹的國立梵谷美術館。他是在原畫完成約半年之後，將畫放在身旁，像寫生一般重新畫成的。兩件作品雖然僅相隔半年，但是可以發現梵谷內心渴望太陽、歌頌太陽的感覺在半年間逐漸鈍化。這兩幅畫樣式上相當類似，但最大的差異就在這裡。

態度嚴謹的畫家，即使是繪製自己作品的複製畫，也會先在原畫上貼上縱橫絲線，然後與臨摹他人作品同樣，在白色畫布上以直線和橫線畫出方格，正確的將原畫的輪廓轉移到畫布上。梵谷在臨摹浮世繪時，也是使用這種方法。

不過梵谷複製自己的作品時，卻不是這樣作。感覺上，他是重新繪製一幅畫，而不是臨摹。基於這個原因，所謂梵谷的複製畫，若用影印機將尺寸放大或縮小成與原畫同樣大小，

再透過光與原畫重疊來觀察，若與原畫完全相同，多半可以判定不是梵谷的作品。即使故意改變兩三個地方的形狀或位置，但臨摹的本質並未改變。有些被認為是《向日葵》複製畫的作品，就具有這種梵谷不太可能出現的情況。

要判斷是不是梵谷的複製畫，只要站在作品前面一看就知。如果幾分鐘就令人厭煩，或是讓人覺得平淡無奇或殺氣騰騰，那麼絕非《向日葵》的複製畫。

兩幅畫的表現雖明顯不同，但不論是收藏於倫敦的原畫，或是阿姆斯特丹的複製畫，都可以讓人感覺到內容的豐富和梵谷內心世界的廣大，梵谷的思緒和問題意識一一傳達給觀賞者，令人不願離去。

7），另一幅收藏於芝加哥藝術中心（三十號，圖6）。

《寢室》（三十號）的複製畫有兩幅，一幅現在收藏於巴黎的奧塞美術館（二十號，圖

梵谷在聖雷米的醫院中，曾寫信給西奧說，回顧自己在阿爾的作品，《寢室》是最好的一件。《寢室》完成度之高，確實沒有其他作品可以相比。當時疲憊已極的梵谷，心裡可能渴望著一個可以好好休息的世界。

他在聖雷米畫的兩幅複製畫，傳達出的張力、熱情，以及他自己曾經渴望的平靜安寧和放鬆的感覺，都不如原畫強烈。

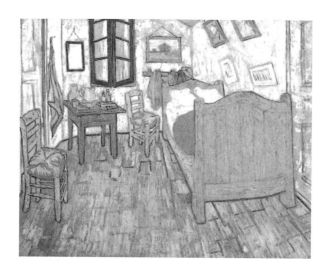

圖6 《寢室》複製畫 （芝加哥藝術中心藏）

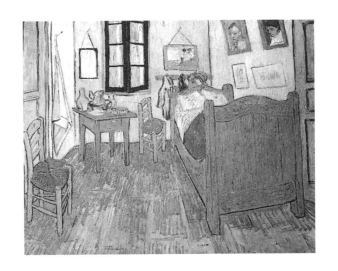

圖7　《寢室》複製畫　　　　　　　（巴黎奧塞美術館藏）

贋畫的定義

所謂贋畫，是指基於不正當的目的，畫出與原作相似的假畫；或是原來以學習、研究等純粹動機臨摹而成的作品，後來被偽裝成原畫。

贋畫大略可分成三種形態。

第一種是有相同構圖的眞畫存在。這當然與畫家本人所製作的複製畫（再製畫）不同。

也就是說，非畫家本人所畫的複製畫，都屬於贋畫。不過，若是他人爲學習或研究而畫，一般稱爲臨摹，而不叫贋畫。但是臨摹的作品無法保證不會被別人惡用，因此臨摹時必須在畫上清楚標明，讓人一看便知。

在羅浮美術館等地經常可見有人在臨摹，但他們只能使用尺寸與原畫不同的畫布。這是因爲弟子臨摹的畫作，很多至今仍被誤認是出自本人之手，例如林布蘭的贋畫即層出不窮。

第二種形態是找不到原畫的贋畫，也就是僅有一件，而被誤認是原畫的贋畫。這種贋畫常以新發現的某某畫家作品的方式出現。

一直被認爲是十七世紀後期畫家維梅爾（Johannes Vermeer）作品的《艾瑪烏斯的基督和弟子們》，可說是此類型的代表，假畫曾引起軒然大波。贋畫作者馮梅赫倫（Hans van Meegeren），曾經將八幅兩百五十年前畫家作品的假畫，以相當高的價錢賣給一流收藏家。

或許是馮梅赫倫製造的話題喧騰一時，因此擁有這幅作品的鹿特丹佛伊曼斯美術館，現在還將它展示在通路一角不顯眼的位置。畫面中央畫著如蠟像般面無表情的基督。畫中雖可見維梅爾晚年獨特的光點技法，但是與經過三百年幾乎沒有變色的真畫相比，假畫已開始褪色，絲毫不見美感。

最後一種介於上述兩者之間，是參考多幅原畫作成，以整個系列其中一件的姿態出現。

不論哪一種，如果是名留青史、具有相當地位的畫家親自參與製作的贗畫，或是畫布、木框、油彩、溶劑等材質與畫的時代相符，那就很難分辨了。有時候，從物理上根本無法判斷。

而且，在任何狀況下，幾乎都會出現贗畫的擁護者，以「主觀差異」的論點反駁對贗畫的指摘。也就是說，正反兩面的意見都有，雙方各持己見，結果掩蓋了事實的真相。若是純粹見解不同倒還好，但是有贗畫嫌疑的作品，常因特殊因素而無法還原真相。

最現實的問題是，畫作擁有者為個人時，雖然站在美術史的觀點，應該明確判定畫的真偽，但卻有干涉個人擁有物之嫌。因此，有時即使發現可能是贗畫，也不得不視而不見，以免引發糾紛。

個人因為不察而購買，充其量只是個人的損失。如果是具有公共性質的美術館等，買到贗畫等於將白花花的銀子送作品就得仔細辨認，以免受騙。因為名家作品價格高昂，買到贗畫等於將白花花的銀子送

人，而若將贗畫當作眞品公開展示，也無異是欺騙欣賞者。萬一又碰上缺乏鑑別能力或審美眼光不足的「專家」大加稱讚等微妙的情況，事態常陷入無法收拾的局面。

梵谷的假畫以油畫爲主，最主要的原因是商品價值可觀。其次，油畫複雜而且具有多重要素，特別是色彩豐富的畫，更容易隱藏贗畫作者的弱點。即使欠缺某項要素，只要強調其他特色即可彌補。梵谷的畫風，尤其是色彩的運用，有他的特點，若能掌握到某種程度，很容易就可製作出幾可亂眞的假畫。而且，梵谷距離現代不遠，他所使用的油彩、畫材等都不難取得，也提高了贗畫作者的興趣。

相對的，構成要素比較簡單的素描，製作贗畫的難度反而比較高，很容易顯露出作者觀察事物和繪畫能力上的決定性差異。就算模仿梵谷的線條和筆觸幾可亂眞，但是稍不注意就會露出破綻，即使能夠成功，也是風險高而利益少，相當不划算。

梵谷的素描，不論是描寫礦工的初期作品、描寫荷蘭農夫的作品、後來在阿爾爲了節省油畫費用而畫的鉛筆風景畫，或是畫在信紙上的簡略素描，都可見到他固有的線條，充分表現出畫的表情。

例如他在《寢室》之前畫的《隆河星夜》，和寫給西奧的信中爲說明油畫作品《黃色小屋》而畫的素描，雄偉的氣勢中，生動的線條魅力一覽無遺。

梵谷的作品雖然不暢銷，但是在他去世時，油畫作品大約有一半已分散至法國各地。早一步察覺到梵谷未來價值的投機性收藏家，已開始尋訪與梵谷有關的場所，用難以置信的低價，從與美術無關的人手中拚命蒐集他的畫作。

例如梵谷生前最後居住的歐維旅館的經營者拉霧，以四十法郎（約一萬兩千元），將兩件梵谷作品賣給遠從美國來的旅客。當時拉霧經營的旅館，一天的住宿費用是三‧五法郎。

梵谷在阿爾割下單耳而住院治療時，為雷伊醫生畫的肖像畫，現在收藏於莫斯科的布希金美術館。雷伊以一百五十法郎出售這幅畫，而且據說出售以前，畫是用來擋住雞窩的洞。

荷蘭庫拉穆勒美術館的所有人庫拉穆勒夫人，很早就預料到梵谷作品的價值，因此積極收購分散在各地的作品，數量僅次於荷蘭的國立梵谷美術館。

梵谷去世後，隨著搶購梵谷作品的風潮而價格不斷上漲，製作梵谷假畫的人也相繼出現，其中甚至不乏有組織的集團。據說現在還有所謂的梵谷贋畫集，彙整列入所有梵谷的假畫。

贋作素描

圖8是一八八八年十月中旬，梵谷寫信給西奧，說明《寢室》概略的素描。梵谷死後

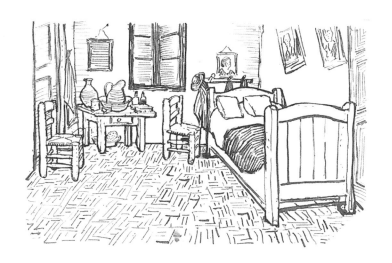

圖8　被認爲是梵谷於一八八八年十月寄給西奧的素描

（荷蘭國立梵谷美術館藏）

由他的家族保管，一九七三年時與另外二百餘件油畫和數百件素描、信件等資料，一起長期借給荷蘭政府。

一九一四年，以荷蘭文出版的《梵谷書簡全集》首次將這張素描呈現在世人面前。也就是說，到一九七三年正式對外公開為止，這張素描在長達六十年的時間中，早已毫無懷疑的被認為是出自梵谷之手。

但是，這張素描怎麼看都不可能是梵谷的作品。生硬而笨拙的筆跡，看不到梵谷素描慣有的連續而且氣勢不凡的筆觸，也欠缺自然的時間流動感。而且，這張素描的製作者所在意的重點或趣味與梵谷完全不同，顯出造形的幼稚。

最關鍵的是，原本素描是為了說明油畫《寢室》的概略，但是由內容來看，它沒有傳達出任何有關構圖的造形意圖，根本無法滿足原來的目的。

所以，不論從哪一個角度來判斷，都不得不說它是贗畫。

但不知為何，這張假的素描卻成為目光焦點，頻繁的出現在畫集和評論集中，而且被當成「梵谷的代表作」。例如收藏這張素描、可稱作梵谷權威的梵谷美術館，就把它複製成明信片在館內銷售。

另外，收藏《寢室》複製畫的美國芝加哥藝術中心，也將它收入以四十四張素描製作而成的《梵谷素描集》（Van Gogh drawings）中，而且非常暢銷。

值得擔心的是，不少國家喜歡將這幅素描收入以兒童為對象的繪本中。例如日本有一本在最近五年間發行了十五版的長銷梵谷繪本，裡面就收入了這幅素描。作者以「不拘泥於理論，愉快欣賞名畫的方法」，將一整頁的素描當成「著色畫」，請小讀者「用自己喜歡的顏色為梵谷的房間著色」，藉此誘導幼兒透過彩色筆或蠟筆，愉快的與梵谷的作品接觸。這種自己著色，要求「主體性」的行為，相信可在兒童腦海裡留下深刻的印象。我們可以理解作者為了強調梵谷的畫並不困難，而選擇了這件素描，但是讓讀者在年幼時就先接觸梵谷的假畫，卻可能造成孩童以過度單純的模式來認識梵谷。

如果再不結束這些危險的現象，一幅與梵谷毫無關係，可說是「虛像」的假素描，極可能掩蓋梵谷的真跡，阻礙人們鑑賞真正的梵谷，並對梵谷產生錯誤的印象。

我們只要拋棄先入為主的觀念，仔細來觀察，相信很容易可以看出這張素描並非出自梵谷之手。

編注1：1791-1848，以畫美人畫知名的日本浮世繪畫家。獨創淒艷的大首美人畫，展現幕府末期的頹廢美，並曾和歌川廣重合力完成《木曾街道六十九次》中的二十三幅。

編注2：1797-1858，又名安藤廣重，日本江戶末期的浮世繪畫家。以一連串饒富詩情的風景版畫馳名，並開拓了花鳥畫等的新境界。主要畫作有《東海道五十三次》《江戶名所百景》等。

編注3：grisaille，使用白色畫出的無色彩濃淡。

編注4：1760-1849，日本江戶後期的浮世繪畫家，曾吸收西洋繪畫技巧，自成一家之風，為日本著名畫派葛飾派的始祖。該畫派特色為筆觸豪放、色彩清新、線條自由。北齋的代表畫作為《富嶽三十六景》。

第四章

贋畫的論據

有縱深的細長房間

本章就來說明這張素描為何是贗畫。

《寢室》是梵谷描繪他租來的小房子中的一個房間。

在創作此作品的一個月前，他畫了著名的油畫《黃色小屋》，這個房間就在《黃色小屋》的中央。

《黃色小屋》中，每棟建築都使用黃色系，其實梵谷租來的房子原本就漆著黃色。它位於從阿爾火車站往市中心方向，步行大約五、六分鐘處。

梵谷租的房子在第二次世界大戰中被炸毀，後來又經過重建，已見不到原來的痕跡。羅納河蜿蜒流經房子西側大約一百公尺處，河上曾架有當時鐵路運輸上非常重要的橋梁。橋梁在戰爭中成為攻擊目標，附近《黃色小屋》畫中遠處可見到火車沿著向左延伸的弧線行駛。梵谷住的房子被破壞，但是正後方的四層樓建築卻倖免於難，現在仍保持著百年前的面貌。

梵谷居住當時，黃色小屋南側曾有一個拉‧瑪爾提納廣場。後來因為都市計畫，這一帶

圖9 路口附近的略圖（左）與房間平面圖

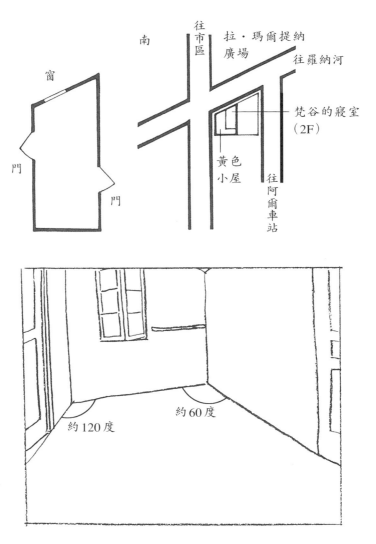

圖10 移除家具後的《寢室》內部情形

已變成車水馬龍的交通樞紐，不過依稀仍留有當時廣場上梧桐並列的影子。

梵谷租的房子面向十字路口，道路交叉，最大的角約一百二十度。由於房子位於這個角上，因此地板的形狀成為梯形而非長方形（圖9）。

一八八八年十月完成的《寢室》原畫，就顯示了這種形狀。若想像將家具搬走後的室內情景，就更為清楚。床後方的空間，形狀一目了然（圖10）。

油畫作品《寢室》稍微歪斜，是因為正面牆壁右側向後方傾斜，以上方可以看到一點點、角度相當大的天花板。但是梵谷收藏於巴黎奧塞美術館的《寢室》，卻未畫出天花板部分（從畫了天花板的兩幅《寢室》，可以推測出天花板的歪斜，實際上並無法判斷屋頂部分是否貼著水平的板子。但不論水平或傾斜，對於作者的論證並不構成任何妨礙）。

圖11是根據梵谷畫的《寢室》《黃色小屋》、房間的平面圖，以及第二次世界大戰前建築外觀的照片等，畫成的梵谷寢室概要。

另外，為了更具體理解房間的形狀，圖12是從另一個角度來想像房間的內部擺設。與《寢室》互相對照，房間的感覺更為具體。

推測黃色小屋的一樓是廚房、餐廳、貯藏室。當時，由於羅納河的整治尚未完成，附近常遭水患。梵谷在信中就曾提到，放在一樓的作品被洪水破壞。大概是因為這個緣故，梵谷

圖11 梵谷與高更寢室的位置關係

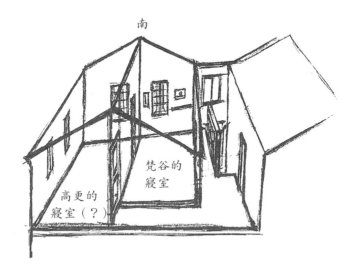

南

梵谷的
寢室

高更的
寢室（？）

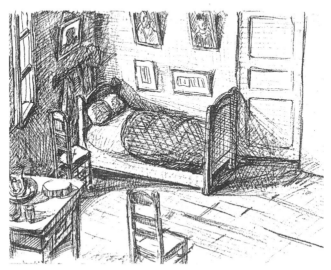

圖12 與梵谷所畫《寢室》不同角度來看室內

將寢室設在二樓，而由《寢室》兩側牆壁上的門和正面的窗戶來判斷，圖11中的位置似乎最為合理。這一間也就是《黃色小屋》作品中二樓左側，窗戶稍稍打開的房間。另外一個房間很可能是高更的寢室。

梵谷的寢室是縱深與寬大約二比一的細長形房間。他畫的第一幅《寢室》、畫完之後給高更的素描，以及一年後在聖雷米畫的兩幅《寢室》複製畫，都可以顯示這種縱深強烈的空間感。在這樣空間中生活的梵谷，創作出以細長空間為題材的作品，是極其自然的事。

為了更容易了解，並掌握房間的實感，圖13將《寢室》原畫中地板與牆壁、牆壁與天花板的交接線延伸到作品之外。

梵谷的寢室的確與一般四方形的房間稍異。梵谷在《寢室》中一方面要維持原有的輪廓線，又要緩和特殊空間的表情，構成了一幅彷彿以垂直、水平關係組成的寧靜古典空間。

我認為這正是梵谷在實現幻想世界時，最苦心之處。他在正面接受來自現實的規範時，又盡可能的建立起自己的世界，從這裡可以見到他一貫的平衡感。

梵谷要表現「絕對的休息」，當然不能缺少可以讓身心絕對放鬆的沈穩空間，因此他把床放大，並擺在畫面中央處，正面的牆壁則被迫切掉上半部。如果要將天花板與正面牆壁的交界線也畫入，那麼畫面上方就會出現極端向右下降的線，顯然他避免了會製造這種不和諧

線條的空間。

將地面和床放大，通常會產生從高處俯瞰的感覺。實際上，梵谷的位置只比地面高出一公尺左右，因為提高了床的位置，視線自然得稍稍向下調整，結果《寢室》的畫面不得不畫到梵谷腳邊的床腳為止。

那麼，梵谷美術館中收藏的《寢室》的贗畫素描（圖8，67頁），是如何表現室內的形狀呢？以下將此贗畫素描簡稱為《素描》，不過我希望讀者在發聲閱讀時，還是將它唸成「贗畫素描」。

《素描》不僅未表現具有縱深的空間，而且讓人感覺是一個與《寢室》完全不同的寬闊房間。

每天生活在這裡，並由此產生《寢

梵谷的《寢室》
所畫的範圍

梵谷畫畫時坐的位置

圖13　將《寢室》的構圖延伸至畫外

室》構想的梵谷，怎麼可能無視於此縱與橫二比一、寬幅僅三公尺左右的細長形房間尺寸呢？這種空間的特徵，是《寢室》中不可或缺的要素。

梵谷的三張《寢室》油畫，都顯示那是一個將兩張床並排就會將空間塞滿的狹窄房間。因為床的寬度不到一點五公尺，房間的寬度充其量只有三公尺左右，比兩張床稍多一點（圖14）。

不論是面對《寢室》原畫畫成的素描，或是從阿爾搬到聖雷米之後，在其他房間裡畫成的兩張複製畫，都讓人感覺空間前後狹長。由此可知，梵谷在畫的結構上多麼重視縱深。

這應該是梵谷在無法到野外去寫生的兩三天時間中，經過反覆思考而決定

圖14　《寢室》若將兩床並列，將塞滿整個空間。

的。因此，他開始創作《寢室》之後寄給西奧的素描，構圖已經確定。換言之，素描與《寢室》的構圖必須一樣，還要傳達《寢室》的構圖如此安排設計的想法與目的。

以下就來看看梵谷從產生構想、著手創作《寢室》，一年後再製作出兩幅複製畫的過程。

首先，他產生構想、決定構圖，然後開始作畫。這是一八八八年十月十六日前後的事。

第二天晚上，他寫信給西奧，信中附上《素描》說明《寢室》的概要。作品即將完成的前一天晚上（十八至二十日左右），寫給高更的信中附上《素描二》。

大約一年後的一八八九年九月，他完成兩張複製的油畫。

從《寢室》開始，梵谷一連串描繪自己房間的作品，構圖都是一貫的。不論是寄給高更的《素描二》，或是半年多之後的兩張複製畫，構圖都沒有太大的變化。

由此來看，我們很難想像單單《素描一》的構圖有很大的不同。特別是《素描二》，為了說明《寢室》，更忠實的傳達出所有構圖上的要件。因此，正準備開始作畫，而且附在信裡仔細說明作品的《素描》，當然也不可能例外。

根據上述這些構圖上的觀點，一直被視為《素描一》的贗畫，顯然並未正確把握《寢室》的構圖。由輪廓線來想像，它的空間並沒有極端的縱深，換言之，並未表現出梵谷房間的形狀，當然也完全看不到梵谷為遷就房間的實際情況，在構圖設計上所下的苦心。這個構圖無

異於從一開始就不打算說明《寢室》的概
要。

在這個空間裡，如果將兩張床並列，
地板剩餘的空間將變成極端的梯形。這顯
示房間相當寬，而且左右兩側相對的門不
是平行，而是呈「八」字形（圖15）。

床以外的地板寬度，後方牆壁處看不到
一公尺，但是床的這一頭，卻有一張半的
床寬，大約將近兩公尺。也就是說，《素
描》中畫的地板形狀，好像一個小型舞
台。正對面的牆壁寬三至四公尺，畫面中
近處地板寬四至六公尺，呈「八」字形，
而非有縱深的狹長形。這是任何一件《寢
室》作品中都看不到的奇怪空間形狀，欠
缺了構圖重點所在的狹長房間的表現。這
顯示了它的作者並未實際生活在這裡，或

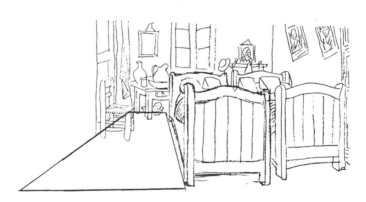

《素描》中，即使將兩張床並列，仍剩下很
大的空間，而且地板形狀成為梯形。

圖15　《素描》的空間，若將兩床並列……

不了解梵谷房間的情形，或是沒有仔細分析油畫《寢室》的構圖。同時也意味著《素描》的作者不是梵谷。

是否只有《素描一》完全無視於已經決定的構圖，出現如此差異，並引起爭議呢？我們看與它一起寄給西奧的信，文中傳達了剛開始創作的《寢室》的要點，文章如詩，而且非常嚴謹，絲毫嗅不出要改變構圖的意思。

換句話說，梵谷剛決定《寢室》的構圖，為了說明詳情而寫信給西奧，並隨信附上《素描一》。

《寢室》以類似浮世繪風格的沒有陰影的單純色面畫成，乍看之下給人平面的感覺。但此印象與《寢室》表現出來的實際房間形狀有明顯不同。贋畫作者並未正確掌握《寢室》具有的這種兩面特性。

在浮世繪中，以牆壁、榻榻米、紙門等包圍的狹小空間，並不會讓人感覺侷促，反而如籠罩在透明的舒適空氣中。

梵谷畫的《寢室》也有相同的效果。但不了解梵谷房間如此狹窄的贋畫作者，看了《寢室》之後，或許以先入為主的觀念，把空間畫得比實際寬闊許多。

沒有意義的虛線

所謂虛線，是在臨摹或作畫時依印象概略畫出的構圖。如果用鉛筆，可以淡淡打出草圖，然後著色，但是鋼筆不能像鉛筆般畫線，因此便使用虛線。

但不限於梵谷，一般人畫素描時，只要不是特別複雜的構圖，白紙上和腦中的概略構圖重疊、確認之後，實際上不需要先打出構圖，就可以直接畫線。

總之，虛線可說是作畫最初階段所畫的線。

梵谷寄給高更的《寢室》素描中，也可以看到這種虛線的痕跡。梵谷在寫信之前還在作畫，當然對畫的記憶印象鮮明。他先在信紙上約十公分見方的有限空間內，用虛線畫出概略構圖。虛線大多集中在畫面的左半部，這個部分有桌子、椅子等較小的家具，因此他必須考慮這些家具的位置關係。這不僅可以讓人體會到他的謹慎，也顯示了他盡可能正確的將畫的構圖傳達給高更。

另一方面，左半部確定之後，屬於大型家具的床很容易就可決定，因此開始時並沒有必要使用虛線。

在《素描》中，與梵谷的素描同樣，也可以看到虛線。不過，兩者的內容完全不同。梵谷並未使用虛線來勾勒床的位置，但《素描》中床的附近卻有許多沒有作用、漫無章法的虛

線，顯得醒目而礙眼。

這種不具備本來目的的虛線，在床的附近任意蛇行，但是在椅子和柱子等部分，卻又小心翼翼，線條細而緩慢，生怕脫離了它的位置。原本應該是素描最初階段勾勒草圖使用的虛線，在這裡卻正好相反，好像是素描完成之後再畫上去的，看起來好像是拼布的接縫。

可知，虛線在《素描》中並不是用來勾勒大略構圖。它出現在不必要的地方，一開始就拘泥於細部表現，由此推知非出自畫家之手。

如果虛線是決定構圖的第一步，那為什麼《素描》的構圖與梵谷一系列《寢室》作品不同呢？這是因為《素描》的作者僅在表面上模仿梵谷寄給高更的素描，卻未了解虛線原本的目的，因此才發生應用了虛線，卻沒有拷貝構圖的奇怪現象。

《素描》可說從一開始就走上了與梵谷不同的道路。

向右後方傾斜的正面牆壁

梵谷寢室正面的牆壁向右後方傾斜。由於在路口交叉的兩條馬路並非呈直角，因此房子也受到影響，使《寢室》左右兩側的牆壁平行相對。開了窗戶的正面牆壁，右側的角比直角大約小了三十度，如果坐在距離牆壁三公尺的房間中央處望向牆壁，地板與牆壁的交接線，

看起來正如油畫《寢室》中所畫的一般向右上方傾斜。因此床右側的牆壁，從床頭到牆角還有大約七十至八十公分，床頭與正面牆壁之間，形成一個由九十度、六十度、三十度的三個角所組成、形狀像三角板的空間（圖16）。

《寢室》正面牆壁的表現方式，顯示出梵谷心中兩個互相矛盾的要素。一是承認牆壁實際上向右後方傾斜的事實。另一個則是梵谷構圖安排上的要求，盡可能緩和牆壁向右後方深入的感覺。他找到了兩全其美的解決之道，兼具動與靜兩個要素的奇妙空間於焉誕生。

首先，梵谷使用向上傾斜的線，作為地板與牆壁的交接線。另一方面，畫面右上方雖畫出天花板的一角，卻未顯露屋頂的斜度。如果完全不畫天花板，在構圖上會過度強調向上方延伸的動態。因此，為了讓人感覺天花板在畫

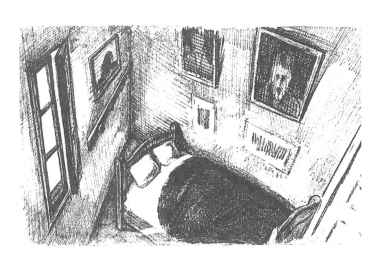

圖16　《寢室》角落可見一個三角形地板

面之外，由上方封閉整個空間，或許是最低限度的必要表現。

其次，梵谷在牆壁上畫了窗戶、鏡子和鑲了框的風景畫，它們都朝向正面，而且呈矩形（圖17）。以三十度的角度向右側外方突出的牆壁，壁面上由正方形或長方形所形成的矩形，右側看起來應比左側稍窄。但是他無視於此，畫的仍像掛在正面牆上一般。略歪的鏡子、畫框和窗戶外框，都與向外突出的牆壁無關，形成自由的線條。很明顯的，他是要打消或緩和向右後方深入的牆壁動線。

另外，他還利用色彩的效果來補充。

一般而言，明亮的色彩看起來向

由作者的角度來看，
A、B、C朝向正面

正面牆壁與作者的視線，呈向右30度角。

30度

圖17 正面牆壁的矩形

前進，昏暗的色彩看起來向後退。梵谷在正面的牆壁上就應用了這種色彩的前進、後退關係。他在比較靠近自己的牆壁，亦即畫面左側掛了鏡子的部分，使用較暗的藍色系色彩施加透明畫法（薄薄塗上透明油彩），相對的，離他較遠的右側部分，則塗上較明亮的藍色油彩。這樣可以使較遠的牆壁看起來向前進，較近的牆壁則向後退，達到中和遠近的效果。

換言之，在外形上向右後方深入的牆壁，看起來並非如此明顯，是因為局部的透視圖法、相反的矩形表現，以及應用色彩前進、後退的性質所帶來的效果。

梵谷應用的技巧還不止如此。他著手創作《寢室》時寫給西奧的信中提到，「畫中沒有白色」，數天之後，《寢室》大致完成時寫給高更的信中又說：「只有黑框的鏡子中有少許白色調。」

但實際完成時的《寢室》又如何呢？畫面上最白（明亮）的色彩不在鏡子，而在正面牆壁右側風景畫的天空。

這並非當初的預定，寫給高更的信中也沒有提到這個空白部分。也就是說，在《寢室》接近完成時，這個部分還不是白色。

配合這一點來思考，可以了解梵谷寫信告知高更「已經畫好」之後，對正面牆壁又作了修改，而且花了幾天時間，直到他自己滿意為止。這顯示了梵谷對這面牆壁的表現非常執著。

正面牆壁原本是畫面中最弱的部分，梵谷刻意在牆上風景畫的天空處，幾乎隆起的塗上厚厚接近原色的白色油彩。近距離看畫面時，天空的白色最具存在感，但隨著與畫的距離拉長，白色部分自然的融入房間的空間中，最後變成只是裝飾牆壁的一幅風景畫的天空。最弱的部分被畫得最強，而且看起來毫無不自然的感覺，在能夠看到的地方，都可見天空白色的表現本質。

在梵谷其他的寢室作品中，也可以看到地板與牆壁的交接線向右上方上升。例如他寄給高更的素描中，在桌子下面、桌子與椅子之間，都看得到地板與牆壁的交接線（圖18）。

雖然兩處都各畫了兩條線，但他是先畫出一條向右上方傾斜較長的線，接著在稍下方畫一條略呈水平方向的短線。乍看之下，這種畫法並沒有什麼特別用意，其實卻表現出梵谷內心帶著矛盾的微妙情緒。

寄給高更的素描中，各兩條交接線的筆觸，將牆壁向右後方深入的直線動態，交接線變成像屏風來朝向正面的要求合而為一，一條為向右上方上升的長線，另一條為緊接著畫出的水平方向的短線，任何一方都不壓倒另一方。

在兩幅複製畫中，梵谷為了緩和正面牆壁向右後方深入的自覺與希望牆壁看起般的折線，先向右上方畫一小段，接著在水平方向畫一段，緩緩向右後方延伸（圖18）。

由這種與《寢室》原畫不同的表現方式，可知梵谷在完成第一幅《寢室》之後，對於這面牆壁產生了不同的想法，改用更明確的表現，而不是單純以斜線來表現交接線。

但是，《素描》中地板與牆壁之間的交接線，卻沒有傳達出梵谷的意圖。畫中的交接線毫不猶豫的用堅硬的水平線來表現。單由這一點來看，就沒有達到說明《寢室》概略內容的目的。

換言之，僅水平畫出交接線的《素描》並非出自梵谷之手。與梵谷在創作《寢室》時花的工夫和寄給高更的素描比起來，《素描》顯得過於粗糙（圖8，67頁）。

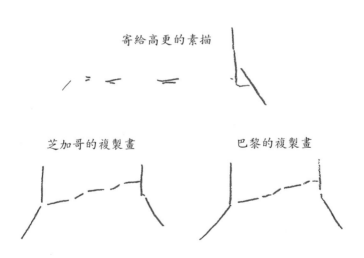

寄給高更的素描

芝加哥的複製畫　　　　　巴黎的複製畫

圖18　地板與牆壁交接線的不同

正面牆上的窗戶微開

《寢室》正面綠色的窗戶中，可以看到一小塊沒有塗上油彩的空白畫布。

畫布上還依稀可見鉛筆的線條。這是梵谷決定構圖時，一開始在畫布上畫出的線。與作品整體具有重量感的油彩畫肌相較，這個線條顯得格外纖細。不過，它的位置明確、表情安靜。

由這一條線，可以想像《寢室》在構圖決定之後，輪廓線是一氣呵成畫出的。這個最初的線，與作品完成時的輪廓線應該幾乎一模一樣。

因為，除了窗戶以外，桌子周邊、桌腳後方兩面牆壁交接的部分、兩個枕頭附近，也可以看到沒有著色的畫布。如果構圖不是一開始就確定，像《寢室》這樣油彩層層相疊的作品，不可能留下露出畫布的部分。

由此可知，梵谷寄給西奧的素描是在構圖已經完全確定的階段完成的。即使在匆忙的情況下畫成，構圖的重要部分應該都能掌握。況且素描是在著手創作《寢室》的時期，為了說明作品概要而畫，不可能有原則性的變更。

梵谷將向外開的木製套窗微開，午後的陽光從朝南的窗戶射入昏暗的室內，風越過河面，吹動懸鈴木枝葉，輕撫著梵谷的臉。

接著，梵谷輕輕關上套窗內側、窗緣同樣漆著綠色油漆的玻璃窗，但仍留下大約五公分的縫隙。玻璃窗與外面的套窗相反，是向內開啟的。梵谷對自己這樣的決定似乎也感到得意。因為這樣可以讓空氣流入，並感受外界的狀況，避免完全封閉，自然的產生舒適的空間。

從窗戶流入的空氣，環繞室內一周後，再穿過微開的木門，進入應該是高更寢室的左鄰房間。梵谷似乎相當喜歡這樣的感覺。

《寢室》首先就是從如何處理這樣形狀奇異的空間開始的。梵谷因此思索出能夠緩和由正面牆壁、細長形房間、有坡度的屋頂等組成的個性空間的構圖。

半開的套窗、微開的正面窗戶、左側微開的木門、原本關閉但卻處理成開著的右側木門，這些在構圖上屬於配角的部分，在畫面上卻飄浮著讓人心情放鬆的氣氛（圖19 I）。

梵谷特別注意微開的正面窗戶的表現。利用寫給高更的信紙上約十公分見方的空間所畫成的小素描，都清晰可見微向內開的窗戶（圖19 II）。顯然他非常想將窗戶微開的表現傳達給高更。

一年後畫成的兩幅複製畫，不知是否梵谷對此特別的處理記憶深刻，比《寢室》原畫更加強調窗戶開著的感覺（圖19 III、IV）。

這顯示《寢室》中微開的窗戶，並非梵谷無意間發現而畫入作品中，由此也可以體會梵

圖 19 《寢室》系列與《素描》窗戶表現的差異

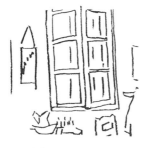

I《寢室》

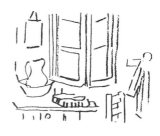

II 寄給高更的素描

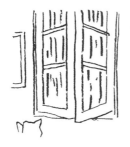

III 芝加哥的複製畫

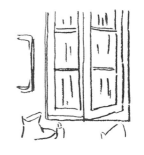

IV 巴黎的複製畫

V《素描》

谷思慮的細密。

相對的，面積二十一‧一公分×十三‧三公分的《素描》是如何處理窗戶的呢？

雖然比梵谷寄給高更的素描大了兩倍以上，卻沒有表現出梵谷的意圖和思慮，甚至看不出玻璃窗是向外開還是向內開，看到的只是一些深而雜亂的線條。這種笨拙的筆觸，完全顯示不出梵谷敏銳的直覺和知性。而且，贗畫作者也沒有分辨出窗緣與窗的交錯，只是草率的用一些線條塗在窗緣處（圖19 V）。

不僅如此，《素描》中的窗戶不知為何看起來甚至好像與《寢室》相反，是朝向外側打開的。不過這與贗畫作者的意圖無關，純粹只是偶然。可見《素描》的作者並未注意到這面窗戶是向內開，或根本就不關心。如果玻璃窗像《素描》中畫的一般向外開，它的鉸鏈必定已經壞掉。

由此窗戶的表現來看，《素描》並未傳達出梵谷纖細的意圖與思慮。雖然是微小的地方，卻是梵谷不能讓步的重要構圖。

不同的空間

十月的阿爾，太陽依然明朗，令人目眩的照在黃色小屋上。

梵谷坐在房間中央的椅子上。陽光從半開的套窗射入，使室內相當明亮，但是由梵谷所坐的位置來看，逆光的室內，朝向自己的那一面卻是陰暗的。晴朗的大白天，明亮的部分與陰影形成強烈對比，明暗相互干擾，使景物難以掌握（圖20）。

慣用右手的梵谷，將畫架放置在陽光能夠照到畫布的地方，以寢室內部為題材來寫生。左方的光線照在畫布上，反射光不會直接照到眼睛，握筆的右手，影子也不會落在畫面上，可說是最佳的作畫角度（105頁）。梵谷就是在這種條件之下創作《寢室》的。

梵谷雖然沒有表現這種明暗的關係，但是色彩鮮明、相互輝映，畫面整體呈現一致的彩度。他用色彩的秩序取代明暗來

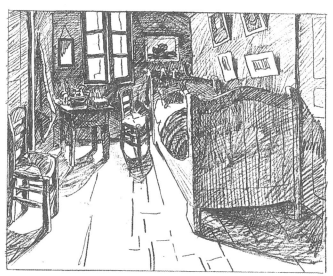

圖20　逆光的寢室內部

安排畫面。

床的長度最多不過兩公尺左右，梵谷則坐在距離窗戶大約三公尺處。他在《寢室》中呈現的空間，是一個每邊大約三公尺，接近立方體的形狀。

包括兩幅複製畫在內，三幅《寢室》油畫都可以確認這一點。他寄給高更的素描，因為受限於信紙的空間，並沒有畫出屋頂，但如果我們將地板與三面牆壁包圍而成的空間向上延伸，預測可以形成一個相同形狀的袖珍空間（圖21 I）。

相對的，根據《素描》所想像出來的房間形狀，卻是一個寬而扁平、沒有天花板、讓人很難體會存在感的空間。由掛在右側牆上的作品位置來想像屋頂的樣子，那將是一個高度相當低的屋頂。這個感覺

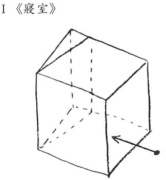

I 《寢室》

II 《素描》

圖21　畫中空間的差異

與《寢室》系列作品給人的印象有很大的不同。紙張的尺寸爲橫長形並不能成爲藉口，重要的是，它的空間形狀與大小，跟《寢室》系列差異甚大（圖21II）。

優秀的作品，是畫出來的東西能暗示沒有畫出來的，但《素描》很難期待這樣的效果。

梵谷寄給高更的素描，由於紙張大小的關係，《寢室》最上方的表現與信中文字重疊，右端的部分甚至到達「Seurat」（秀拉）這個字的更上面一行。要將F尺寸畫布的《寢室》搬到細長形的信紙空白處，上端受限乃無法避免的事。小小一張素描，梵谷除了傳達《寢室》的概要外，還隱約含有「因爲受限而不得已的失禮」的意味。

但是，贋畫作者雖然模仿梵谷寄給高更的素描，卻似乎感覺不到這種聲音。他並未正確解讀梵谷的訊息，依據素描概略的感覺來補足修正，只是以模仿加上一些欺騙手法，心態是完全被動消極的。

構成畫面的各種要素

所謂室內畫，在本質上具有異於靜物畫和風景畫的要素。梵谷描寫室內景物的《寢室》中，就注入了許多這類要素。

梵谷在創作《寢室》之前，必須先構思，使室內物品與構圖的目的或印象相吻合。例如

家具的位置和方向、畫框的位置和其中的作品、桌上的日用品和擺放方式、畫面中的內容等，梵谷在可能範圍內，盡可能以自己滿意的方式排列。梵谷為了實現許多構圖上的目的，採取細密的空間結構，這意味著《寢室》可說是靜物畫的延伸。

不過，兩者之間仍有相當大的差異存在。

排列靜物畫的主題時，幾乎可以百分之百貫徹畫家個人的想法與喜好。

但如果以室內作為題材，就得受限於房間的形狀、大小等因素，無法像靜物畫般隨心所欲。室內畫的宿命就在於此，也就是所畫的範圍必須擴大至包圍梵谷的整個空間，也因此受到極大的限制。

它與風景畫也有不同之處。風景畫的作畫對象固定，不過畫者本身可自由移動，藉著接近或遠離景物，自由決定構圖。

梵谷必須在靜物畫的要素與自己無法隨心所欲的要素中，找到交集與妥協點，摘取其中的積極要素之後，才能開始作畫。所以他雖然受到室內畫的限制，仍能構思出令自己滿意的統一而且有秩序的空間。在此時刻，《寢室》的製作可以說已經完成了一半，而且畫中充滿了梵谷對構圖的想法與嘗試。

梵谷在荷蘭時，曾接受某位畫家指導透視圖法。當時梵谷經常攜帶一種名為透視框的工

圖22　透視框（上）　應用透視框畫成的圖（下）

具（圖22）。從他寫給西奧的信可知，他在寫生時，即使畫農田或海洋等幾乎不需要透視圖法的畫，也會使用透視框。

本來，透視圖法在以建築物或室內為題材時最能發揮它的功能。另外，畫平坦的海景或田園風景時，利用透視圖法也能確實掌握作畫對象。

不過，梵谷在不少作品中也曾嘗試不藉助透視圖法。在梵谷心中，所謂技法，不過是表現的一種手段。他絕非透視圖法萬能主義者，但如果在表現上有其需要，他會徹底的活用。

梵谷創作《寢室》之際，中心部分就使用了透視圖法。因此，透視圖法成為《寢室》構成要素的根幹，其他各種要素則是周圍靈活相連的枝葉，這些樹幹與枝葉組合成為一棵大樹。因此，將透視圖法從《寢室》中除去，樹木就無法在大地上站立（圖24，101頁）。

梵谷在《寢室》中使用了兩種透視圖法。

一是近處椅子和床等的透視線在房間中心交會的一點透視圖法（圖23上）。

另一種則是桌子與較遠椅子，兩側分別有透視線交會與消失的兩點透視圖法（圖23下）。家具的透視線在左右兩側各有兩個消失點，合計共有四個。這些消失點位於同一水平線上，水平線則與坐在椅子上的梵谷的眼睛高度相同。

在梵谷的畫中，數學式的寧靜感支配著以透視圖法畫出來的清晰立體空間，它可以撫慰疲憊的身心。人類長時間暴露在強烈的陽光下，被某種理性無法規範的行動原理支配時，常

圖23　一點透視圖（上）與兩點透視圖（下）的概念

房間中有平行關係的家具和窗戶
外框的線，都交會於遠方地平線
的消失點。

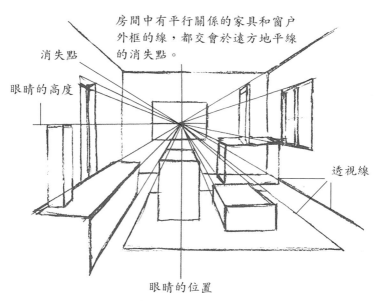

消失點

眼睛的高度

透視線

眼睛的位置

位置高於眼睛的
線向右下傾斜

從斜角方向來看椅子的正
面，具有平行關係的線交會
於椅子兩側的消失點。

消失點

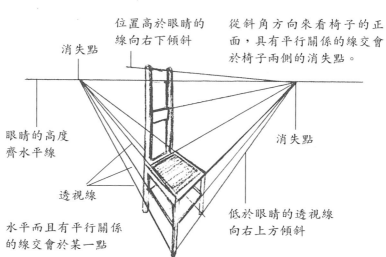

眼睛的高度
齊水平線

消失點

透視線

低於眼睛的透視線
向右上方傾斜

水平而且有平行關係
的線交會於某一點

會被突然浮現的理性世界所吸引。這或許是幾何學的領域。而連日在陽光下作畫的梵谷，腦中突然浮現充滿秀拉的寧靜感的幾何學世界，也並不奇怪。梵谷的《寢室》就告訴我們，太陽和幾何學的世界，在人類心中是可以並立存在的。

梵谷寄給高更的素描中，也明顯可見透視圖法（圖25）。這當然與花了許多時間、按部就班創作出來的三十號作品《寢室》不同。不過，透視線仍大略集中於一處，在畫面裡的窗戶之中形成消失點。

《寢室》的兩幅複製畫中，也用了透視圖法作為重要的構成要素（圖26、27）。筆者曾確認這兩幅作品是否有一點透視圖法，結果發現消失點的位置雖有微小差異，但都集中在中央窗戶的右扇。至於是否有兩點透視圖法，本文姑且略過，但也如《寢室》原畫一般，消失點分別集中在家具的兩側，且這二點都幾乎排列在一條水平線上（圖28）。由此可知，不提透視圖法，就無法說明《寢室》系列任何一件作品，兩者的關係是密不可分的。

《寢室》的消失點位於從畫面下方算起大約四分之三處，位置相當高。通常，眼睛的高度約在畫面中心。但這樣的話，他就必須將不想畫出來的屋頂也納入畫面。最後他決定將目光朝向水平方向時自然進入視線的房間上方切除，將目光稍向下移，使床在畫面中占的面積擴大。

《寢室》就是因為這個緣故，椅子看起來有點鳥瞰的感覺。

一點透視圖中的消失點，除了顯示作者的眼睛高度外，如果從這一點直接向下畫垂直

圖 24　《寢室》的一點透視圖

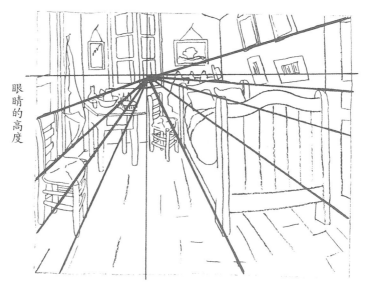

眼睛的高度

眼睛的位置

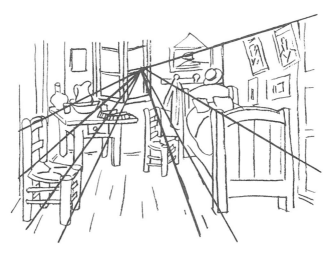

圖 25　寄給高更的素描的一點透視圖

圖26 複製畫的一點透視圖法（芝加哥）

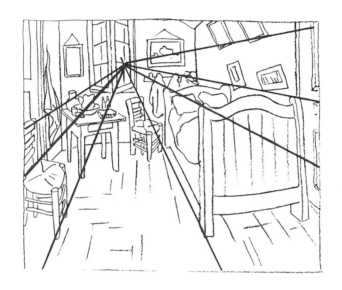

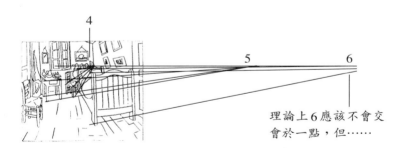

理論上6應該不會交
會於一點，但……

圖28的兩點透視圖法，畫面
的左右各有三個消失點。
近處椅子與床的一個消失點，
與上面位於窗戶中的一點透視
圖法的消失點重疊。

圖27　複製畫的一點透視圖法（巴黎）

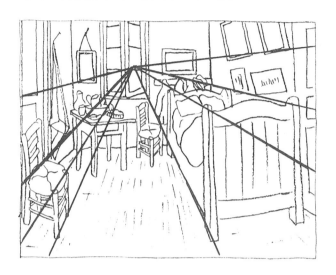

1

2　3

理論上，1 不致於
交會於一點。

圖28　《寢室》的兩點透視圖（跨頁）

線，亦可表示作者所在的位置。由消失點可以看出梵谷坐在中央線稍左處，畫架則位於中央線稍右處（圖29）。

若將透視圖法與《素描》對照，會出現什麼結果呢（圖30）？

「透視線」在畫面中漫無方向的飛竄，好像幾條照向夜空中的探照燈。賣畫作者完全不懂透視圖法，甚至沒有察覺梵谷的《寢室》中存在著透視圖法。單由這一點來看，就可知賣畫作者並不具備基本的構圖能力，《素描》中完全顯示不出梵谷構圖上的想法與目的。

「先寄上這張小素描，讓你了解作品的大概。」梵谷在給西奧的信中雖然這樣寫著，但他也不可能因此而刻意忽視家具有重要意義的透視圖法吧。

畫畫的人，不論是誰，即使是簡單的一張房間說明圖，也會無意識的對照透視圖法來畫。因此，畫《素描》的人絕非畫家。

家具的配置

上面說明了兩種透視圖法，接著再來討論新的構圖要素。《寢室》直線的前後動態，是利用一點透視圖法來表現。如果將透視線畫入畫面中，室內突然變得好像正在高速公路上前進的卡車，或是站在正在隧道裡前進的高速火車的駕駛座上。

圖29 梵谷作畫的位置

眼睛的高度與畫中眼睛的位置

隔壁房間

光線照射到畫布

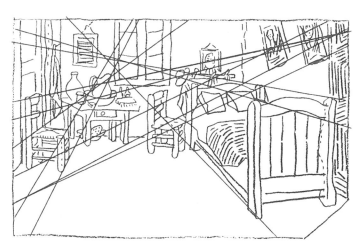

圖30 將透視線畫入《素描》而成的圖

利用兩點透視圖法的家具表現，正是為了緩和這種被向心力牽引的動態，或是呈現相反放射狀向自己方向飛來的光束般的動態。在被吸入畫面中央窗子裡的強烈直線動態之外，這些透視線發揮了將畫面動態分散至左右兩側的功能，同時也製造出向畫面之外擴大的水平方向的動態（圖28，102～103頁）。

以兩點透視圖法畫成的兩個家具消失點，存在於畫面左右遠處，讓人感覺左右兩側廣大的領域，遠超出《寢室》中實際畫出的範圍。透視線和消失點是繪畫技法的線，在作品上看不見。

但如果我們把它視為畫家意圖上或理念上的線和點，隱藏在作品實際畫出的具體景物背後，即使肉眼無法看見，仍是確實存在於《寢室》內的要素，使作品大幅擴大。

另外，透視圖法在《寢室》中還產生出其他效果。

若緩緩離開畫作，在近處時看到的平坦畫面會突然擴大，眼前出現一個大空間。同時，不知什麼原因，亮度也逐漸增加。油彩本身並沒有任何變化，但原本看起來只是平板上的配色的色彩，因為透視圖法的力量，在現實空間的秩序中形成立體感時，同樣的油彩會產生原來看不見的超現實光輝。一旦出現立體視覺效果，印刷出來的油墨色彩，透明度即明顯提高，呈現明亮達數倍的空間。《寢室》就可以體驗類似的經驗。

梵谷位於阿爾的寢室，原來在反光的狀態下看起來昏暗。但是他用新的色彩秩序所構成

的色面取代陰影，並利用透視圖法營造縱深，色彩頓時明亮，使寢室變成一個會自己發光的永恆空間，而非因外側光線照射而發亮，於是產生出以前施以自然陰影的古典作品所看不到嶄新空間。

除了透視圖法之外，《寢室》之中還採取了兩個其他動態的構成要素，假設透視圖法是直線的動作，那麼它們就是曲線的動作。而且它們可與透視圖法融合，展現梵谷獨特的一面。

一是床尾的面與近處椅子這一側的面結合的動態（圖31、32），這個平緩的曲面，看起來好像位於以窗戶中的消失點為中心的圓周上。如果實際在畫面上畫出圓周，並延伸至消失點後方，原本應該指向無垠遠方的消失點，變得好像成為空間內的一點。它就像太陽般的恆星，室內圓周的形狀則像地球之類的行星繞太陽而動的橢圓形軌道的一部分。

梵谷雖然身處遠離巴黎的鄉間小鎮阿爾，當他感覺到自己與宇宙中心結合、存在時，必定充滿了可排解孤獨感的深刻感動。

在室內展現的獨特亮度開始發光的一瞬間，《寢室》在這種宇宙的動態中，帶著奇妙的真實感，重新呈現在觀賞者眼前，讓人產生為何寢室之外陽光耀眼、唯獨梵谷的寢室存在於漆黑空間中的感覺。

圖31 假設消失點為太陽，《寢室》中繞太陽而移動的家具。

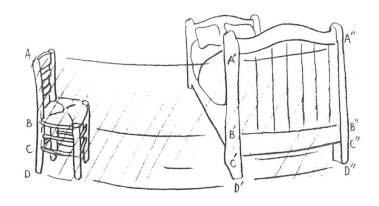

「AA’A”」「BB’B”」「CC’C”」「DD’D”」形
成大圓周上的部分弧形。
這是圖28中本來為四個的消失點變成六個的原
因，也是透視圖法上增加一個構成要素後的結果。

圖32 圍繞消失點而轉的《寢室》

另一個是家具旋轉的動作。四個家具，由畫面左側起依序為椅子、桌子、椅子和床。這些家具之間都具有靈動的關聯性。四個家具分別依反時針方面，各以三十度的角度自轉，同時像時鐘上的數字般，以九點、十點、十一點、十二點的順序，圍繞著時鐘而轉。它們的動作似乎跳脫了具體的家具而游離（圖33）。

寢室內加上了這種小的旋轉動作，使《寢室》產生出可供小孩嬉戲的可愛、熱鬧氣氛。

三個較小的家具轉著轉著，到床鋪處暫時停下。接著又好像不知從何處而來一般，經過寢室，似乎又將消失在幽暗的宇宙空間中（圖34）。

這裡是家具的暫停之地，就好像阿爾的寢室是梵谷的歇腳處一樣，家具與梵谷共有一個空間，之後又將各自消失至某個地方。

梵谷在原本枯燥的室內，引進了幾個動態的構圖要素。這也正是乍看之下非常單純的《寢室》不會令人感到無趣的原因。

垂直的動態

水平方向的動態象徵著回歸自然和對此的期望，向上升的垂直動態，則象徵著生命力與精力的展現。

圖33 繞著室內移動的家具

桌子

椅子

約60度

床

約30度

椅子

0度

90度

圖34 《寢室》由複數個動態的要素構成

地平線的存在與水平方向的擴大，製造出兩種透視圖，讓我們得以窺見向無垠天際永恆擴大的世界。睡眠與休息、委身宇宙的管轄，都在地平線所象徵的範疇之中。

但是，梵谷並沒有完全休息。與休息正好相對的，他以繪畫表露生命力、精力以及自我。或許這是埋首於創作的梵谷對休息的短暫憧憬。

表現《寢室》動態的最後構圖，是畫面上強固、林立的垂直動態。所有《寢室》作品都可見到這種向頂端延伸的垂直方向性，這也是梵谷作品的一貫本質。

在《寢室》中，梵谷讓窗戶比實際高出一片玻璃，在畫面中央創造出向上推的動態和向上擴大的空間。窗戶不單有原來的功能性意義，在畫的結構上也具有重要的意涵。雖然梵谷在構圖上切掉了屋頂的部分，但並未切斷向上延伸的方向性。支撐著床的四支腳、椅子和桌子的腳、牆壁，全都穩穩站立著。梵谷就是這樣堅決的挺立在大地上，同時在某個地方追求休息。

《素描》中當然完全看不到梵谷這種與生俱來的高尚精神。

地面上的等邊三角形

梵谷寢室的地面原是紅色的磁磚，不過他似乎並不喜歡這種地面的感覺。尤其是《寢室》

的原畫，這種印象更是明顯，不過所有《寢室》作品的地面，硬度像木質而非磁磚。磁磚的瑣

但梵谷未加以說明的最大原因，是為了發揮透視圖法所製造出來的結構效果。

碎只會妨礙睡眠和休息的表現。梵谷寄給高更的素描中，幾條線條的筆觸已概要說明了地面

構圖的意義。

但是贗畫作者並沒有注意到這一點，地面上布滿了混亂的筆觸。對贗畫作者而言，地板

就是地板，與梵谷構圖上的想法無關。或許這也是填補空蕩地面的唯一方法。因為，如果紙

上直接留下空蕩的地面，只會暴露缺陷，無異半途而廢。

筆者推測贗畫作者慣用右手，先從比較容易畫的左側牆壁開始，畫上一些與牆壁平行的

細線條後，接著再轉到右側牆壁，以同樣的方式畫上線條（圖35）。這時，他突然發現地面

中央出現未預想到的三角形空白。於是又急忙用剛才右側的筆觸，填補在空白處，但看起來

總覺得有些不自然。仔細觀察後，可以發現一個以中央後方的椅子腳下為頂點的不自然的等

邊三角形。地面左右兩側筆觸的表情有極端差異，顯示贗畫作者缺乏鋼筆畫的經驗。筆雖然

平順移動，但是筆壓弱，線條的表情貧乏而細弱。

贗畫作者畫到一半再轉到右側，握筆的指尖必須改由左上向右下方向移動來畫線條。這

是一般書寫文字時幾乎不會使用的動作，可以看出贗畫作者猶豫而緊張的樣子。操控不自如

的筆尖在紙張上容易畫出弧線，而且以較強筆壓畫出的線條與左側不搭調，看起來好像不是


1 的特徵　　　　3 的特徵　　　　　2 的特徵

依 1、2、3 的順序而畫。共通之處是沒有美感，
而且 2、3 的筆觸與 1 明顯不同。

圖 35　《素描》正中央留下的等邊三角形

出自同一個人。

贗畫作者見到梵谷看似粗糙的線條和筆觸，可能產生自己也能畫的錯覺。這與很多人初見雪舟（編注）的潑墨山水，未了解其中奧妙，以為自己也會畫的錯覺頗為相似。

《素描》的地面雜亂無章，欠缺與其他部分的關聯性與均衡感。梵谷《寢室》的地面，則井然有序的沿著透視線，組合在整個構圖之中。兩者之間毫無共同點。

前後兩把椅子

將《寢室》中的前後兩把椅子裁下，照梵谷原來畫的樣子鋪在白紙上，就已頗具美感。

它們雖然與整體分離，但仍可嗅出《寢室》整體的氣氛，讓人感覺到地板、大地和天空。

相對的，將《素描》的椅子以相同方式排列，只感覺簡簡單單，周圍的空間不會產生任何變化，看不到梵谷每一幅《寢室》都具有的奇妙空間擴展。

在每一幅《寢室》中，前後兩把椅子之間，都可以輕鬆放置三把以上的椅子（圖36

I、II、III、IV）。

近處的椅子是《寢室》構圖上不可缺少的要素，位於以窗外遠方看似恆星的消失點為中心的大圓周上。梵谷將它擺在畫面靠左角處，用它來與右側龐大而有重量感的床抗衡（圖

圖36　《寢室》前後兩把椅子的差異

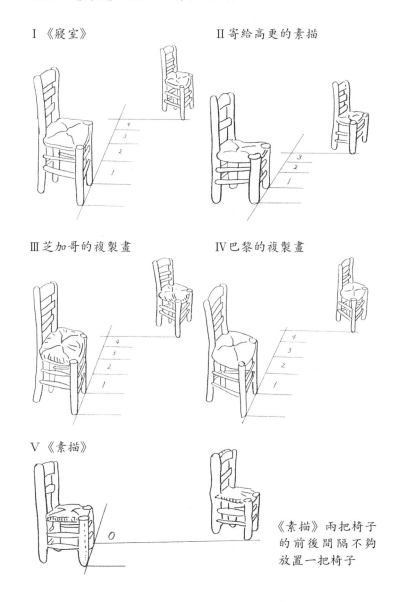

I　《寢室》　　　　　　　　　　II　寄給高更的素描

III　芝加哥的複製畫　　　　　　IV　巴黎的複製畫

V　《素描》

《素描》兩把椅子
的前後間隔不夠
放置一把椅子

31，108頁）。相對於物理上固定不動的床，這把椅子的位置和大小，在處理上非常重要。每一幅《寢室》中，椅子都幾乎同樣的在近處以特寫處理。梵谷寄給高更的信中，也將椅子畫得大而明確，好像要再次確認一般。這把椅子似乎就在梵谷創作《寢室》時伸手可及之處。

再看看《素描》，兩把椅子之間沒有前後關係（圖36Ｖ），而且都畫得比較小，好像貼在上面一樣。

贋畫作者切斷了椅子與四周景物之間的關係，看起來就是單純的椅子而已，不論放置在哪裡，椅子本身的意義幾乎不變。可知《素描》根本就欠缺了所謂構圖上的創意與設計。在贋畫作者眼中，作品中的各個景物只是組合構圖的一部分，顯示不出部分與整體之間無法分割的有機關係。

梵谷為了說明《寢室》的概要而寄給高更的素描，是在他已著手創作《寢室》後畫的。整個構圖自不用說，椅子、桌子、床等都是他已經畫過的景物，一定記憶鮮明，即使不看實物也可以畫出概略。相信所有畫畫的人都有這種經驗。因此畫概略圖時，首先要考慮順序，不可能發生不依順序或遺漏的情形。當然也不可能以匆忙無法說明細部為藉口，任意修改或省略。

如果依《寢室》的位置，將椅子畫進《素描》中（圖37），椅子將太大而無法容納在畫面中，不是得使用橫長形的紙，就是必須將椅子左半邊切掉。

贋畫作者以為只要將兩把椅子畫入畫中即可，不加思索的縮小椅子的尺寸。或許他一開始就欠缺構圖方面的知識，因此沒有料到會發生如此大的差異。

其次，梵谷畫《寢室》的地面，是從比實際稍高的位置，以俯瞰的方式來畫。

基本上，他仍依照透視圖法，但並非純粹機械性的一成不變。尤其是椅子的部分，這種傾向更是強烈（圖38）。透視圖法雖然是構成畫面的要件，但他依構圖上的需要，大膽的加以改變、活用。

梵谷在《寢室》中應用了許多這類似是而非的技法。例如這種俯瞰的感覺，除了原畫中可見外，複製畫中更特別強調。

正面牆壁與地板之間的角度看起來超過九十度，呈現展開圖的感覺。這種效果主要

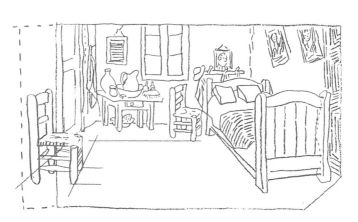

將梵谷畫中的椅子放入《素描》中，房間寬度增加，椅子無法全部放進橫長形的紙中，有一半會被切掉。

圖37　將《素描》的椅子像梵谷的畫一般放在較近處

圖 38　椅子的表現

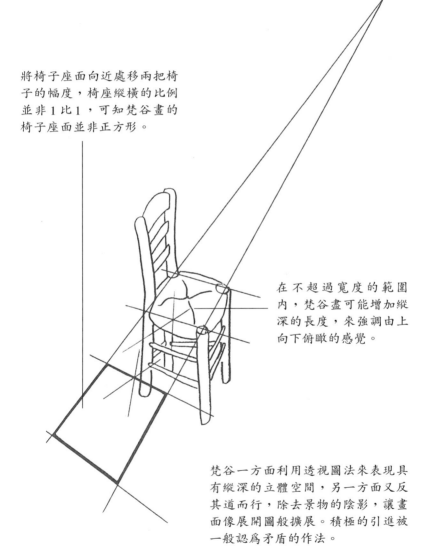

將椅子座面向近處移兩把椅
子的幅度，椅座縱橫的比例
並非 1 比 1，可知梵谷畫的
椅子座面並非正方形。

在不超過寬度的範圍
內，梵谷畫可能增加縱
深的長度，來強調由上
向下俯瞰的感覺。

梵谷一方面利用透視圖法來表現具
有縱深的立體空間，另一方面又反
其道而行，除去景物的陰影，讓畫
面像展開圖般擴展。積極的引進被
一般認為矛盾的作法。

就是利用椅子來表現。而且，兩幅複製畫中，前後兩把椅子的座面畫得特別大，使人陷入站在作品前俯瞰地面的錯覺。這種椅子的俯瞰表現，甚至決定了地面給人的感覺。

但是，《素描》中只是按照常理般的畫出椅子，並沒有俯瞰的感覺。兩把椅子的座面扁平，好像作者不是坐在椅子上，而是盤坐在地上。但如果坐在地上，不可能看見桌面，床前後的木板也會顯得更高。或許梵谷是開始創作後，依腦子裡浮現的作品，以素描來說明概要，但應該已反映了視線的高度。至於《素描》則感覺不到這一點。

《素描》最大的缺陷，就是展現不出作者在室內的感覺。作者的位置不定，作者與椅子的關係不明，看不出梵谷的視線到底在哪裡。

椅子的小技法

梵谷《寢室》中的兩把椅子方向不同。

贗畫作者偷懶，只練習了前方的椅子。或許他以為靠裡面的椅子只要加上一點點變化即可。他畫出來的後方椅子，不論大小、方向，幾乎都是前方椅子的翻版（圖39），看不到梵谷畫中四個家具之間靈活對應的構圖想法與設計。

結果，兩種透視圖法、圓周上的動態、一面改變方向一面在室內移動的家具動態，以及

圖39　以同一比例作成圖解的前後兩把椅子

寄給高更的素描　　　　　　《素描》

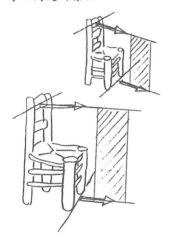

梵谷寄給高更的素描，椅子朝向不同的方向。相對的，《素描》的兩把椅子幾乎同一方向。可知《素描》只是模仿梵谷素描中的椅子，反覆畫兩次而已。

梵谷寄給高更的素描中，補強椅腳的橫木牢固的朝向椅腳的中心。

《素描》中的橫木並非用來補強椅腳，而是像裝飾品般貼在椅腳上的兩根棒狀物。

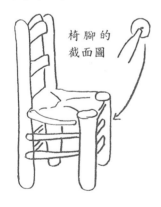

椅腳的
截面圖

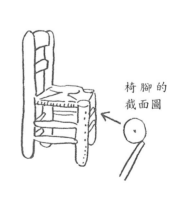

椅腳的
截面圖

圖40　椅子橫木的不同

垂直方向的動態等，在《素描》中都不存在，也未說明梵谷想要傳達的結構上的意圖。

還有，補強椅子腳的橫木，即使在梵谷的小張素描中，都可以看到它們牢牢的鑲著，並朝向四個腳的中心（圖40左）。但是在《素描》中，它們只是像裝飾品般貼在表面，並沒有構造上的功能（圖40右）。

而且，後方椅子前面的橫木，因為角度關係，應該被椅子前腳遮住而看不見。但是作者以先入為主的觀念，居然畫上兩根看不到的橫木，顯然贗畫作者並不了解梵谷始終掌握結構的特質。在梵谷的作品中，樹木強力的從大地中向上生長，耕作的農夫緊緊握著鐮刀。當然，椅子和床也非常牢固。

平行四邊形的桌面

《寢室》的桌子挨著牆壁，或是留有些許空隙，與牆壁平行放置。由於牆壁稍稍斜向右方，因此，由房間的中心望向桌子，可以看見桌子的左側面（圖41）。

在《素描》中，桌子則是貼著正面的牆壁而放。從地面與牆壁的交接線可知，《素描》的正面牆壁是朝向正前方而畫。因此由房間的中央來看挨著牆壁而放的桌子，絕對看不到左側面。如果按照《素描》所畫，桌面應該是平行四邊形才對（圖42）。

圖41　梵谷畫的桌子

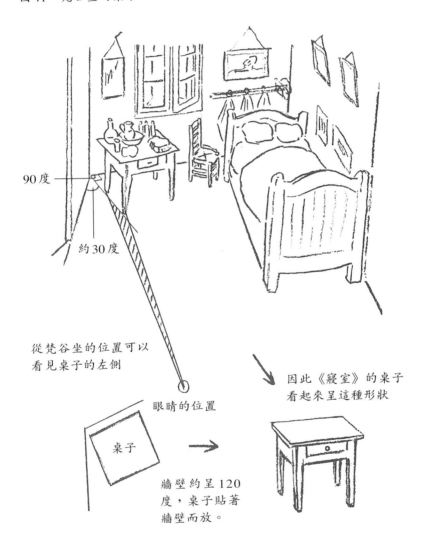

90度

約30度

從梵谷坐的位置可以
看見桌子的左側

眼睛的位置

桌子

牆壁約呈120
度，桌子貼著
牆壁而放。

因此《寢室》的桌子
看起來呈這種形狀

圖42　朝相反方向的《素描》桌子

①《素描》的桌子如下圖

③由房間中央來看，如果桌子看起來如①圖，則桌子的平面圖應是類似 A 的平行四邊形。

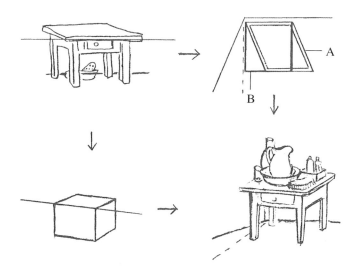

②桌子近處的稜線向右下傾斜，因此位置關係應如上圖，正對桌子可看到右側面。如果桌子貼著正面牆壁而放，則呈現②圖中的位置關係。

④但如果是③的 B 般的普通桌子，那從房間中央來看，應如上圖。由於《素描》未注意到正面牆壁向右後方傾斜，而變成不合邏輯的桌子。

《寢室》的桌子上，放著水壺、臉盆、水瓶、杯子、牙刷、海綿、肥皂和裝在盒子裡的兩三瓶化妝水的瓶子（圖43 I）。

每一幅《寢室》作品，都正確的傳達出梵谷自己排放的這些瑣碎日用品的位置關係（圖43 II、III、IV）。就如同窗戶稍微打開，梵谷對桌子上的用品也非常注意。梵谷希望將自己的執著，不論大小，都正確的傳達給對方。因此，他以嚴密的態度作畫。

《寢室》系列作品，臉盆都是放在桌面中央或是靠牆壁的地方。這是因為體積較大的臉盆和水瓶靠裡放較有安定感。如果靠前放，與牆壁之間會出現奇怪的空間，心理上也欠缺安定感。而且，從旁邊經過時，稍不注意就可能碰落。

但在《素描》中，放了水瓶的臉盆卻放在桌子靠前方處，顯得很不穩定（圖43 V）。贋畫作者相當用心的描繪了桌子的形狀和各個日用品，可是卻沒有注意桌面上日用品的位置。就好像椅子只是一把椅子，與整個構圖無關，他以為桌上的日用品只要數目吻合就可以了。

放在地上的臉盆

《寢室》的地面上，梵谷是不可能畫臉盆的。因為，對梵谷而言，《寢室》的地面必須

圖43 《寢室》系列桌面平面圖

Ⅰ《寢室》

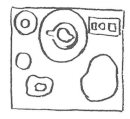

Ⅱ寄給高更的素描

Ⅲ芝加哥複製畫

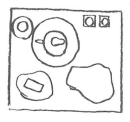

Ⅳ巴黎複製畫

Ⅴ《素描》

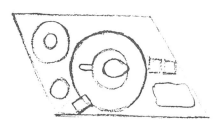

梵谷《寢室》系列中的臉盆，都放在桌子中央或靠後方處，
《素描》則放在桌子前方而且較大。

清清爽爽，不放任何物品，使空間顯得寬闊，因此絲毫沒有將物品放置在房間角落或桌椅腳下的念頭。

但是，《素描》的地面上，卻畫著放了海綿的臉盆。

姑且不談理論，單是生理上就有問題。或許比喻過當，這就像餐桌的白色盤子裡放了拖鞋一般。梵谷不可能像《素描》裡畫的，粗心的將臉盆放在地上。也許有人說可能偶然為之，或是探討梵谷有一個還是兩個臉盆。但即使梵谷有十個臉盆，這種事也不會發生。

《素描》中放了海綿的臉盆，和前面提到的繁雜磁磚狀地面同樣，可說是梵谷任何一幅《寢室》作品中都看不到的「新畫面」。這也使《素描》一直被當作「梵谷具有稀有價值的作品之一」。

贋畫作者之所以將臉盆畫在地上，是因為怕被別人識破，為了掩人耳目，遂以新的話題來轉移人們的視線。

提供人們有興趣的情報，大家的注意力自然會被吸引。贋畫作者可說非常巧妙的利用了人類的心理。確實，世界上有不少人對於這種話題的敏感程度，超過了對作品本身好壞的判斷。或許每當這種人如贋畫作者所期待的，對《寢室》的「新畫面」發出讚嘆時，作者就暗自得意。

單是一個話題就令人反覆驚嘆，整個《素描》簡直成為一個話題寶庫。

把臉盆放在地上的構想和表現原本非常愚蠢，贋畫作者把它當作騙人的方法倒相當巧妙。他對構圖上的潛在法則漫不經心，可是對於運用人類心理弱點的權謀卻極為擅長。從粗糙的《素描》背後，隱約可見贋畫作者精於算計的本質。

比例不同的床

《寢室》中的床膨鬆而柔軟，床墊的高度平坦而均勻，看得到床單的床面，與床近處那片床板的寬度的比例，所有作品都是大約一比三（圖44 I、II、III、IV）。但是《素描》的比例卻大約一比一，床面看起來比較寬（圖44 V）。而且床顯得堅硬，床頭的位置異常高起，床面中央則向下凹陷（圖45）。睡在這種床上，身體容易滑動，實在不是舒適的床。

《素描》沒有使用透視圖法，只是憑感覺來畫，因此床呈「八」字形敞開，且貼著也有敞開感覺的右側牆壁放置，使得畫面上方看起來比較寬闊。

《寢室》或梵谷的素描並沒有畫出這個部分，因此必須以障眼法來掩飾。贋畫作者在可以看到紅色床單為止的部分，像梵谷的素描般畫上弧線，看不到的地方則直接以直線延長了事（圖46）。

結果，床上顯現不出隆起而柔軟的感覺。但因床單有數條橫向線條的筆觸，與梵谷的素

圖44　《寢室》系列與《素描》床的比例不同

I 《寢室》

← 3 →← 8 →
3:8（約2.7倍）

II 寄給高更的素描

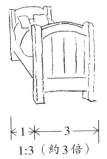

← 1 →← 3 →
1:3（約3倍）

III 芝加哥複製畫

← 2 →← 7 →
2:7（約3.5倍）

IV 巴黎複製畫

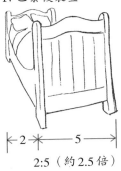

← 2 →← 5 →
2:5（約2.5倍）

V 《素描》

← 4 →← 5 →

《素描》的床的比例與所有梵谷作品都不同。梵谷的《寢室》系列都約1:3，只有《素描》大約1:1。

圖45　《寢室》系列的床

《寢室》

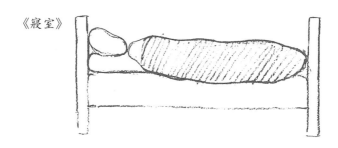

《素描》　與《寢室》的床相比，距離地面的高度不足，而且中央明顯凹陷。

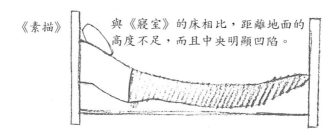

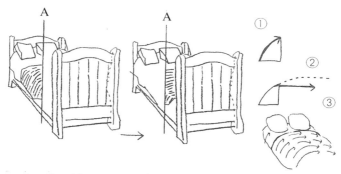

①到 A 為止模仿寄給高更的素描而畫

②A 的右側看不到，因此直接將線條向水平方向延伸。

③本來應該像③一般的床鋪，在《素描》中，中央向下四陷。

圖46　《素描》床的畫法

描非常類似，因此與前面提到的椅子、桌子等同樣，具有讓人誤以為《素描》是出自梵谷之手的視覺效果。

窄壁上的長鏡和寬壁上的方鏡

《寢室》的鏡子周邊清爽而美麗。包括複製畫在內，《寢室》所有作品中的鏡子，都掛在相當於一扇窗子、寬不到五十公分的牆壁上。這個寬度恰到好處，在窗戶全開時不至於碰到左側的牆壁。

這面牆壁向左側延伸，與隔壁房間的牆壁連接。隔壁的房間應是高更所住，牆壁上也有相同的窗子。由建築外側觀察，兩面窗子間隔大約一公尺，相當於兩扇窗子，也就是一面窗子的寬度。可知，梵谷作品中掛了鏡子的牆壁，寬度與實際建築幾乎一樣。黃色小屋寬約五至六公尺，他所畫的《寢室》忠實反映了實際的空間。

但是在《素描》中，掛著鏡子的牆壁卻有兩扇窗戶，大約一公尺寬。這樣的話，與隔壁房間窗戶的距離也倍增達到兩公尺。由此來計算，則黃色小屋正面牆壁的寬幅達到七至八公尺，比實際寬出許多（圖47）。

這些細小的地方，可以顯示出未到過實地的贗畫作者欠缺認識。但即使沒有見過實物，

如果仔細觀察油畫《黃色小屋》和《寢室》，相信都可以推測出哪一個是梵谷的房間，以及房間的大小。

畫中央的帽子

《寢室》系列作品，帽子都在掛物架的右端。雖然放置方式稍有不同，但充分傳達出梵谷在構圖上已判斷沒有更適合的位置。梵谷在《寢室》中有關帽子的變化幅度也僅止於此。

《寢室》透視線集中的消失點位於窗戶之中。視線首先沿著地上的透視線移動，會碰到後方的椅子，然後向椅子座面隆起的部分移動，再沿著靠背上升至窗戶，最後被吸入窗戶中

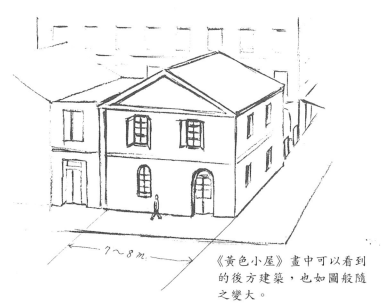

←——7〜8m——→

《黃色小屋》畫中可以看到的後方建築，也如圖般隨之變大。

圖47　根據《素描》所推測《黃色小屋》的大小

的消失點。

畫面中央由桌子、床和椅子包圍而成的空間，賦予《寢室》安心的感覺。梵谷對吊在掛物架上的衣服等的表現也非常注意，盡可能避免立體的表現，讓它們融入牆壁之中，以避免破壞空間的細緻感。

但《素描》空間的正中央卻掛著圓帽和隆起的衣服。這遠遠超出了梵谷一連串《寢室》所容許的變化範圍（圖8，67頁）。

如果梵谷的《寢室》中，畫面正中央如《素描》般出現如此複雜的帽子和衣服，整個作品將前功盡棄。

梵谷注意到周遭細密的空間表情，但贋畫作者卻僅以自己想表達的爲優先。贋畫作者腦海中浮現的想法，就像是肖像畫中本來應該拿在手上的橘子，卻被畫到鼻尖上一般，是一種非常突兀的行為。構想的出發點與地上的臉盆、破壞構圖的地磚同樣，但與這些比起來，他捉弄梵谷的成分更大。他提供新的話題，讓人驚嘆，同時引人注意，這種欺人耳目的作法是最大的問題所在。

掛物架右右端的樣子，收藏於奧塞美術館的複製畫最一目了然，可以清楚看到掛物架的右端與右側牆壁相接（圖48 Ⅳ）。其他的《寢室》作品雖然也可以想像出來，但因為被帽子遮

住，很難斷定。不過，與奧塞的複製畫相對照，掛物架與右側牆壁相接應是合理的。

由於梵谷生活在這個房間裡，因此畫複製畫時即使已過了一年，還是清楚記得實際的狀況。

但是，《素描》中的掛物架明顯與右側牆壁有一段距離（圖48 V），至少還有十公分的空間。這到底是怎麼一回事？

贗畫作者根據手邊的資料無法了解實際狀況，於是在他認為適當的地方將掛物架切斷。

這也顯示出贗畫作者馬虎的一面。因為，只要仔細觀察梵谷《寢室》系列任何一件作品，都可以發現掛物架右端幾乎碰到了右側的牆壁。梵谷畫中掛物架上的圓形突起，都穩定突出於較寬而且牢牢固定在牆上的掛物架上方（圖48 I、II、III、IV）。相對的，《素描》的掛物架像一根細棒子，上面出現幾根細而不整齊的突起（圖48 V），而且並不是牢牢固定在掛物架上的。

掛物架上方的畫

在梵谷寄給高更的素描中，正面牆壁上掛著風景畫，是梵谷以簡單的線條畫成的，中央的樹有點像人的臉，地面看起來則像人的胸部。這可能給了贗畫作者某種啟示。

在梵谷的《寢室》系列中，這個位置都是風景畫。

其中三幅《寢室》油畫，風景畫都在掛物架上方約十五公分處（圖48 I、II、III、IV），掛在掛物架上的衣物不致妨礙上方的風景畫，因此掛物架周邊雖然雜亂，風景畫一帶卻相當清爽。

梵谷曾從事畫商工作長達十年，對掛在壁上的作品格外重視，絕不容許絲毫馬虎或妥協。他寄給高更的信中，還特別說明了正面牆壁上掛風景畫的釘子的位置。

但是，《素描》中掛物架與風景畫之間卻沒有留下空間（圖48 V）。贋畫作者並未在白紙上畫草稿，便輕率的畫出風景畫的外框，使畫變成細長形，而且有一部分與掛物架重疊。這是很明顯的失敗，但作者並未理會。如果梵谷看到這種風景畫被物品遮住、不適合觀賞的情況，一定不會原諒。

另外，所有《寢室》作品，吊著畫或鏡子的繩索都感覺緊繃，傳達出物品的重量。正面的牆壁上，梵谷首先決定窗子的位置，然後配置鏡子和風景畫，而且都緊貼著牆壁垂直吊掛。由繩索的感覺可以了解，梵谷強調平面性，不願因風景畫前傾，在《寢室》的正面牆壁上製造出凹凸。

釘子的位置比一般成年人還高，顯示梵谷極力避免在視線自然朝向消失點的方向，放置妨礙視界或奪走視線的物品。因此，正面牆壁上以風景畫為宜。

圖48 《寢室》系列與《素描》掛物架附近的表現

I 《寢室》　　　　　　　II 寄給高更的素描

III 芝加哥複製畫　　　　IV 巴黎複製畫

V 《素描》

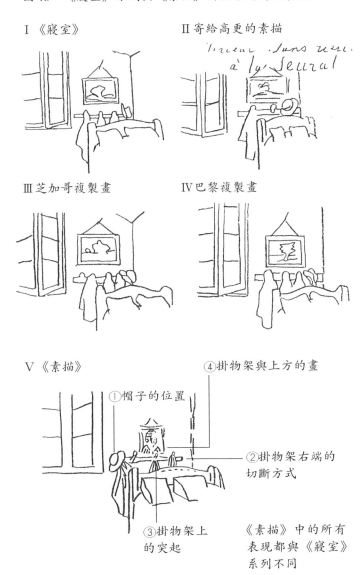

①帽子的位置

④掛物架與上方的畫

②掛物架右端的切斷方式

③掛物架上的突起

《素描》中的所有表現都與《寢室》系列不同

人的目光通常易被肖像畫中人物的視線或表情所吸引，如果它正好位於畫面消失點的右上方，似乎不太適合，所以梵谷並不打算在正面的畫框內放置肖像畫，每當他看到母親注視著自己的微笑眼神，便會回憶起各種往事，《寢室》可能因此失去寧靜，梵谷也失去他的沈穩。

梵谷對母親的愛，與他不願在正面牆壁上掛母親的肖像畫並不衝突。相對的，他將肖像畫掛在右側的牆壁上，在較高的位置，從側面俯瞰寢室。這樣的話，觀賞者的視線與肖像畫的視線就不至於交會。

但是，《素描》正面牆壁上的畫是肖像畫，吊畫的繩子鬆垮（圖8，67頁），而這個似乎是女性的肖像畫，想法或許是來自梵谷寄給高更的素描，但基本上恐怕也是贋畫作者以積極加入獨特物品的想法而特別畫入的。

這個其他梵谷作品中都看不到的畫中人物，在研究梵谷的專家之間也帶來相當大的話題。一旦某個人判斷它出自梵谷之手，並以此作為自己論述的出發點，當然也就被視為梵谷的代表作品，甚至可能由此產生《素描》，對這個人而言，就會成為說明梵谷的重要前提，《素描》的死忠擁護者。

《素描》毫無構圖上的價值，但卻是充滿資訊與話題的「寶藏」。部分研究者支持《素描》並非沒有根據，而且有不少人忘記懷疑，反而相信贋畫以既定事實所架構的虛象。這也正是

贋畫反而比梵谷其他素描更常出現在出版品上的原因。贋畫作者與這些梵谷研究者形成「兩人三腳」關係，延長了贋畫的壽命，也使得製造梵谷虛象的情形至今層出不窮。

右側牆壁

《寢室》中右側的牆壁井然有序（圖49），《素描》中的牆壁則不可思議（圖50）。不論肖像畫的掛法或門的大小都非常不自然，而且沒有使用透視圖法建立秩序，以致無法將牆上的兩幅畫完全畫入。

一開始完全是出自我的直覺。

《素描》最吸引我視線的，是畫中的三幅肖像畫。它們的風貌與我所了解的梵谷完全不同，尤其是眼睛、鼻子和嘴的表現，令人背脊發涼（圖8，67頁）。寢室被這三幅妖怪臉孔的肖像畫包圍，形成一個恐怖的世界。贋畫作者基於人的臉孔不能沒有這三種器官，於是像在米粒上雕刻文字般，小心翼翼的畫上去。但一般以簡潔筆觸畫成的梵谷素描，並沒有明顯畫出眼睛、鼻子和嘴。

贋畫作者這樣作，可能是為了要提高《素描》的完成度，但構圖安排的完成度高低，與

圖49　《寢室》右側牆壁的正面圖

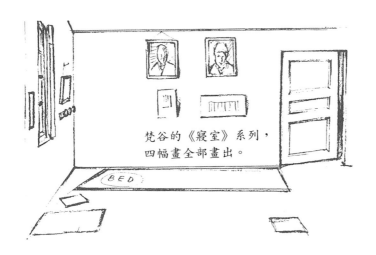

梵谷的《寢室》系列，
四幅畫全部畫出。

門穿破天花板

兩幅畫傾斜懸掛

原來應該在這裡的
兩幅畫沒有畫出

圖50　《素描》右側牆壁的正面圖

景物描寫的精細程度，在本質上是不同的，而贗畫作者並不了解其中的差異。

況且，畫框的線和肖像畫的線條粗暴而骯髒，肖像畫中的臉孔卻又慎重過度。

為了模仿梵谷的素描，贗畫作者被迫必須以簡單的筆觸來畫，但是內心又被「臉上有眼睛、鼻子、嘴巴」、「臉孔是最重要的部分」等強烈的成見所支配。

基於同樣的想法，贗畫作者仔細畫出桌上的小化妝水瓶的蓋子和標籤。這是外行人不描寫景物的實態，卻重視視覺要素的畫法，一般畫家畫草圖時是不會這樣作的。例如梵谷在《寢室》中，化妝水瓶就幾乎只以輪廓線來表現。

比較兩種畫法，贗畫作者身為外行人的本質表露無遺。

《寢室》不是肖像畫。梵谷對於寢室作品中裝飾用的肖像畫，臉部僅給予適當的位置，並沒有特殊定見，因此梵谷寄給高更的素描只表現了臉部的感覺，沒有畫上眼睛、鼻子和嘴（圖1，11頁），在信中也沒有臉部的具體說明。

由於缺少了範本，贗畫作者只好以自己的想像力來彌補，結果表現出最普通的形態。

梵谷寄給高更的素描，在匆忙中完成，卻仍畫了微開的窗戶，相反的，《素描》在梵谷僅大略畫出、沒有具體說明的肖像畫中，卻畫了眼睛、鼻子和嘴巴。

贋畫

以上敘述了我主張《素描》是贋畫的相關理論根據。《素描》與梵谷的《寢室》沒有任何共通點，在構圖的經驗和力量上，也無法跟梵谷相比。兩者的內容有如天壤之別，顯示《素描》的作者不可能是梵谷。

最重要的一點是，《素描》完全看不到梵谷畫《寢室》時的構圖創意與想法，因此不可能如梵谷寫給西奧的信上所說的「傳達《寢室》的『概要』」。第二天一早還要作畫，刻意利用晚上短暫時間畫成素描，然後寄給西奧。若是這樣的內容，就失去了寄給西奧的意義。如果《素描》中有一個能夠傳達《寢室》構圖安排的表現，我也不會寫這本書了。而且，即使我對肖像畫的表現有疑問，如果贋畫作者按照透視圖法畫出合理的空間，我也可能躊躇不前。

或許有梵谷的研究者對我的看法有異議，甚至依然認為《素描》是梵谷的作品。這些人其實是在支持贋畫作者的行為。

《素描》所以能夠欺騙眾人的耳目，除了它以梵谷的素描為範本，椅子、桌子等都帶有一些「梵谷的素描風」外，作品的出現方式、來歷的明確也讓不少人深信不疑。

但是，不論什麼因素，對於這樣粗糙的贋畫，沒有一個人產生疑問或提出異議，近百年

來一直被當成梵谷的作品，實在是一件不可思議的事。

贗畫作者固然不可原諒，長期以來沒有看出構圖破綻的梵谷研究者也有很大的責任。他們不知不覺將《素描》視為梵谷的一大代表性素描，在介紹、解說、分析《寢室》原畫之際，將它當作相關作品，成了贗畫作者的幫凶。而因為《寢室》是梵谷的代表作之一，結果《素描》出現的機會也隨之增加。到目前為止，包括複製品在內，看過《素描》的人至少有數百萬人。

《素描》收藏於荷蘭阿姆斯特丹的梵谷美術館中。諷刺的是，館中設有一個專門判定散布於世界各地的梵谷作品真偽的委員會。也就是說，它的安全受到研究梵谷最權威的梵谷美術館所保護。真是「丈八燈台照遠不照近」。

由西洋美術的潮流來看，我身處於極東邊緣之地，即使大聲疾呼，但能否傳到阿姆斯特丹呢？最大的屈辱就是遭到抹煞，最有效的批判就是漠視，但我相信，事實與良心是不可能永遠被封閉住的。

編注：1420-1506，日本室町後期的畫僧，在日本被尊為畫聖，曾赴中國明朝學習正統的潑墨山水畫，也擅長花鳥裝飾畫。著名畫作有《山水長卷》《潑墨山水畫》《天橋立圖》。

第五章

一八九〇年　歐維

兩幅《杜比尼花園》

我完成贗畫的考證之後，又思索了誰是「犯人」，以及他製作贗畫的動機。雖然犯人的範圍不大，但卻很難斷定是誰。在瓶頸欲破不破、焦急難耐之際，有一天，我重新翻閱梵谷的畫冊，一個想法閃入腦海。為了確認，我抱著一絲希望造訪廣島。在廣島見到的《杜比尼花園》，美得幾乎讓我忘了此行的目的。它與我以前在歐洲看過的梵谷作品不太一樣，某種寂靜支配了整幅畫。

這是相當嚮往日本的梵谷，在去世前不久畫的作品，是西奧處理完梵谷的葬禮後，自歐維帶回的，後來輾轉經過法國、德國、美國等，於一九七四年來到廣島。

這幅《杜比尼花園》，畫布五十公分乘一公尺，描寫住在歐維的畫家杜比尼所擁有的別墅的庭院。綠茵滿地、修剪整齊的花園，幾乎占了畫面下方的一半，白色和黃色的小花朵朵綻放。庭院的中央有一個花圃，白玫瑰盛開。紫丁香、菩提樹、榛樹等各種樹木包圍著庭院，背後還可以感覺到一片廣大的植物群。色調微妙不同的樹木，櫛比鱗次，組合成一波樹海，湧向後方教堂。這座教堂，正是梵谷死前大約一個月時創作出的名作《歐維的教堂》的

主題。

杜比尼的公館位於庭院深處，面對著院子的牆壁為純白色，屋頂和套窗都使用鮮綠色，好像融入草木的綠色之中。屋頂上方，是初夏的明朗天空。在籠罩著草木氣息和花香的庭院一角，有一張圓桌，周圍放著三把奶油色的椅子。這些景物色調明亮，筆觸很輕，與周遭融合，因此並不顯眼。稍遠處有翠綠色的凳子，與桌椅相對。

左側近處，草地上有一片好像長滿淺色葉子的灌木狀物體，單由畫面來看，很難想像它是什麼東西。或許梵谷想用它來象徵或傳達某種訊息。與其說是植物，它看起來更像水塘、草坪上的積水，或是庭院中央的清澈液狀物。

右端有一扇微開的木門，從柵狀的門縫，可以看到後方檸檬黃色的麥田。即將收割的金黃色麥子延伸至教堂附近。在綠色和金黃色的空氣中，似乎可以聽見教堂的鐘聲。

離圓桌不遠處，站著一位頭戴黃帽、身穿黑衣的婦人。看不到她的表情，但似乎正朝桌子和椅子的方向緩緩走去。這個婦人，在畫中大小不到五公分，但可以確認她的左手下垂，沒有拿任何東西，彎曲的右手中，有一顆芥子粒大的頭狀物，好像抱著一個嬰兒。這些都使用面相筆畫成，只有輪廓線，很明確的是在帶著綠色的灰色油彩上一次畫成的。由纖細的深藍色線條與下方剛乾的油彩來看，梵谷作畫時，曾用筆尖微妙的挖起下層的油彩，混合得恰到好處，令人看了心曠神怡。

梵谷在歐維時，經常一天之內一口氣完成一幅作品，但這幅《杜比尼花園》並非如此。

因為根據畫中油彩重疊的狀況，如果下層的油彩未乾，是表現不出這種效果的。即使在室內通風狀況良好、乾燥速度較快的初夏，要顯現油彩重疊的效果，也需要幾天時間。

《杜比尼花園》除了收藏於廣島的這一幅外，另外還有一幅幾乎相同大小，使用同一構圖的作品。曾有很長一段時間，由收藏者魯道夫・史杜西林財團寄放在巴塞爾美術館，目前收藏於德州的坎貝爾美術館。

梵谷在自殺之前的最後一封信上，詳細說明了《杜比尼花園》。他一開始就說：「這是我來到歐維後最想畫的畫。」以提醒西奧注意。信的最後又加上附記，再一次說明：

「《杜比尼花園》的前景是綠粉紅的草地，左邊是綠色和淡紫的樹叢，還有淺綠色樹木。正中央有一個玫瑰花圃，右邊是木門和柵欄，柵欄上方有一棵紫葉榛樹。接著是矮紫丁香花，以及一排黃色菩提樹。粉紅色的房子就在這些植物後方，頂端是青色的瓦頂。畫中還有一張板凳、三把椅子、一名戴著黃色帽子的人物，前景中有一隻黑貓。天空則為淡綠色。」

信中的說明大部分與廣島的《杜比尼花園》吻合，但也有兩個地方有重大差異。首先，廣島作品中的建築物牆壁為白色。這個部分幾乎是直接塗上瓶中擠出來的白色油彩，並沒有使用混色，而且可以看到少許沒有塗到油彩的畫布，完全看不到在創作過程中曾以白色之外

的油彩處理過的痕跡。這一點與梵谷信中提到的作品，房子是粉紅色，與信中的說明一致。

另一個明顯的不同，是「前景中有一隻黑貓」。德州作品中有一隻黑貓，廣島的作品沒有。

似乎為了證明這一點，梵谷在信裡還附上了此作品的素描，素描中也畫了黑貓。

信中的說明和隨信附上的素描，都與德州的《杜比尼花園》內容一致。由此可以判斷，梵谷在七月三日的最後一封信中提到的《杜比尼花園》，是指德州的作品。

黑貓及其消失

兩幅《杜比尼花園》，最大差異就在有沒有黑貓。

德州的《杜比尼花園》中有黑貓。橫越花園的這隻黑貓，像一個粗糙的稻草人，帶著恐慌的樣子，正準備逃離。

但是，廣島的《杜比尼花園》卻看不到黑貓。是梵谷自己塗掉的嗎？是後來別人塗掉的嗎？還是有其他原因？

近距離觀察廣島的《杜比尼花園》，可以看出梵谷畫這個部分的順序，似乎是故意把原

來在那裡的黑貓畫掉。他先畫上與周圍草色同色調的明亮綠色和草浦黃，接著在上面畫上兩三筆深綠色，然後加上黃綠色與少許朱砂混合成的黃鶯色。這些筆法與周邊草的表現相同，都為水平方向，緩慢而仔細的畫出。之後，他再點上五個藤色的點，以及十一個以朱砂加入少許黃綠色而成的深朱色點，並以這十一個點，作出將原有黑貓塗掉的殘像。

這個看起來像黑貓消失的部分，遠看便可看出梵谷刻意降低油彩亮度和彩度的手法。我們可以用「濕色」來形容這種表現，亦即令人感覺帶有水分。此處的油彩雖有部分重疊，但周圍的草坪卻沒有凹陷的感覺，而是與其他部分維持同樣的表情，完成度極高。由這種均一感，可以感覺到梵谷一開始就已安排好什麼東西該畫在哪裡，也表示梵谷沒有在畫布上畫上黑貓。

而且，從《杜比尼花園》其他部分筆觸的重疊程度，也看得出他並沒有將下方的油彩塗掉。如果他曾經畫過貓，一定會留下貓的痕跡。但是不論多麼接近畫面來觀察，或利用光線從斜下方往上看，都看不出畫過貓之後再塗掉的痕跡。

況且七月下旬，在通風良好的狀態下，油彩乾得快又美麗，因此如果梵谷在德州的作品中曾經畫過貓，第二天即使用別的油彩塗掉，貓的痕跡還是會留下來。

若是梵谷去世十年以後，在已經堅硬的油彩上修改，即使能塗掉貓的顏色，也不可能完全抹煞貓的痕跡，原來的油彩一定會在新的油彩下方呈現立體的痕跡。

要除去梵谷這種厚實的筆跡，必須以更厚的油彩蓋過，或是以藥品或刀片將下方的油彩除去。但是這樣可能破壞周圍部分，或甚至毀掉整幅畫。

廣島美術館的作品，完全看不到使用過這些手法的痕跡或傷痕。作品呈現出來的是梵谷原畫均一的美。

如果梵谷畫出貓之後，因為不喜歡而打算塗掉，為什麼又刻意使用比周圍暗的色彩或是更醒目的朱色呢？他只要使用與周圍的草相同的色彩就可以塗掉，或在鉻黃中加入少許白色及綠色混合而成的草色，平均的塗上，也遠比廣島美術館作品複雜而且構圖完整的表現要簡單得多。

根據這幾點來思考，不論是梵谷把自己畫好的景物塗掉，或是後來某個人將梵谷畫中的貓塗掉，都不具說服力。

但似乎有研究者支持後者，而且有諸多不同說法。其中更有人認為一九○○年之前作品中畫有貓，但在一九二九年之前被不知名的人塗掉。這種說法固然頗有創意，但即使一九○○年之前有人曾目睹廣島美術館《杜比尼花園》中的貓，這個人不可能活到今天，也沒有可供佐證的照片。

而之所以會出現這樣的說法，推測可能是看到德州坎貝爾美術館的作品或它的複製品，印象與廣島美術館的《杜比尼花園》混淆，而造成誤解。

或是有人讀了梵谷的信，認定《杜比尼花園》應該有貓，結果看到沒有貓的《杜比尼花園》，就誤以爲是被塗掉了。

曾經看過德州作品黑白複製品的人，當他第一次看到廣島的作品時，或許根本沒想到是另外一幅作品，結果丈二金剛摸不著頭腦的說出：「貓一定是被人塗掉了！」

因爲，人在回想某一幅畫時，畫的構圖或顏色的記憶通常相當模糊，但是對於「有一隻黑貓」這種可語言化的內容卻清晰記得。

廣島美術館的《杜比尼花園》有一段時間曾經被希特勒的親信蓋林格收藏，有人認爲畫中的貓就是被他塗掉的。但如果實際到廣島美術館看過《杜比尼花園》，就會發現不論哪一種說法都欠缺說服力。

那麼，黑貓消失的眞相到底爲何呢？

廣島的作品中沒有畫黑貓，但是在黑貓的位置卻畫了別的東西。有點像貓的剪影，也有點像稍稍沾汚的暗色草地。或許可以稱它是使用與周邊草色不同的油彩畫成的地面。

從這塊「地面」的表情，我們可以把它解讀成梵谷想要表現原來有，但是卻突然消失的東西。也就是所謂「存在的消滅」。梵谷似乎要用另一幅作品來表現原來在院子裡的黑貓不見了。

如果在黑貓消失的位置，使用與周圍的草相同的明亮綠色來表現，那麼就很難看出兩幅畫的關聯。即使把兩幅畫並列來比較，也無法看出其間象徵性的要素或蘊藏的意義，只能看出一幅有黑貓，一幅沒有黑貓。

為了說明這兩幅畫的關聯，請注意黑貓消失的表現。廣島的《杜比尼花園》中，留下了綠色的足跡。從左端的草叢開始，蜿蜒蛇行到貓消失的位置。也就是說，德州作品中黑貓的足跡還留在廣島的作品中，產生出強調原有黑貓之殘像的效果。雖然黑貓已經消失，但是這一帶仍可感覺牠的足跡。彷彿告訴我們德州作品中的黑貓，已不知溜到哪裡去了。

下面再從德州作品到廣島作品的變化，來看看兩幅《杜比尼花園》的不同：

留下草上的足跡和十一個朱色斑點，黑貓不見了：覆蓋著天空的雲消失了，天空一片晴朗。正面的房屋牆壁從桃紅變成純白，屋頂也從水色變成嫩草色。圍繞著庭院的紫丁香，藤色的鮮艷花朵一齊綻放。原來很難清晰辨別的草花，變成一目了然，白、黃色花朵盛開。花園中白玫瑰盛開。原來四面八方伸出的玫瑰枝，委身在花園中，變得毫不起眼。

原來遮蓋院中圓桌和三把椅子的暗綠色大樹，變成明亮的綠色，伸入空中。畫面上強烈的明暗對比減弱，變成柔和的中間色調。

古色古香、帶著一點紅色的教堂外牆，被改成帶著綠色且彩度較高的灰色，連屋瓦的形狀都有點變化，使教堂看起來像新完成的一般。原來關著的院子木門，不知有誰出去過，變

成微開。

出了木門，穿過已成熟的金黃色麥田，教堂近在咫尺。

院子中央靠後方處，黃帽子黑衣的婦人，在德州的作品中，大部分體重落在右腳上，略帶猶豫的準備走進園中。她的兩手輕輕下垂，似乎發現到前方像稻草人般的黑貓。黑衣服的婦人與黑貓，在構圖中，正好上下對峙，好像暗示著什麼。黑貓在婦人注視之下，背著臉，弓著身，正要穿過院子。

廣島美術館的作品中卻看不到這隻黑貓，只有穿黑衣的婦人。她身體朝向側方，似乎沒有發生任何事情的走向桌子和椅子，手裡看起來好像抱著一個嬰兒。而黑貓剛剛消失，地上還留有餘溫和淺赤色的污垢。

這兩幅《杜比尼花園》的差異，還可以從不同的角度來比較。德州美術館的作品是寫生而成，筆觸率性而有魄力，花園裡籠罩著不穩定的空氣。

根據德州作品重新畫成的廣島作品，使用醒目而豐富的綠色系中間色，給人鮮明而平穩的印象，花園美得像世外桃源。

兩幅作品雖然描寫同一題材，但是表現出來的世界卻完全不同，一方豪邁，另一方寧靜。梵谷死前不久在歐維畫成的這兩幅畫，為什麼會出現如此大的心境差異呢？

第六章

嚮往北方

心靈受傷的不死鳥

梵谷去世的大約兩年半前，在阿爾割下自己的耳朵，不久之後第一次發病。半年後，他搬到離阿爾不遠的聖雷米療養院，一邊養病一邊創作，其間又發作了一次。發作時，他不但無法創作，連信也無法寫。雖然沒有立即的生命危險，但他會衝動的將油彩含在口中，或是想吞下溶劑，幸好都被旁人阻止。

不過，痛苦過後，梵谷又判若兩人的開始努力創作。

梵谷於一八八九年五月主動遷入聖雷米療養院。但在此之前，他認為赴聖雷米無異於隱居，因此曾猶豫不決。西奧在給他的信中這樣寫著：

「你去聖雷米並不是隱居。我認為那只是為了恢復健康而作的暫時休養。

我記得很久以前令我感動的一件事。有個人趕著一輛載了重物的四頭馬車，準備爬上普提卡洛路。不論馬車夫如何鞭打，馬一步也不動。於是馬車夫掉轉馬頭，回到路的一端，再轉回馬頭，這次不費吹灰之力就一口氣登上了坡路頂端。」

這個四頭馬車的故事，後來成為他們兄弟間的默契，以及兩人共同事業的象徵。雖然西奧將梵谷捧為馬車夫，但其實他們更像一起喘著氣爬坡的馬。

梵谷在聖雷米療養時發病，有一段時間沒有寫信，西奧擔心之餘，在八月十四日寫了一封信給梵谷，恰好是在梵谷去世的一年之前。

「……我真擔心。不知要怎樣才能停止你的惡夢？每次沒有收到你的來信，我就希望你是為了給我們一個意外驚喜，正在回來的途中。只要對你有幫助，我樂於為你作任何事，也由衷的歡迎你回來和我們一起生活，如果你願意，至少我家裡還有一間小小的客房。……醫生和療養院的人對你還好嗎？與其他病人之間，是否會受到差別待遇？會不會因為支付的金錢多寡而受到不同的待遇呢？」

想到哥哥孤獨待在異鄉裝了鐵欄杆的單人房，一個人睡在硬床上，令西奧不忍。由信中文字，可以充分體會西奧擔心梵谷身旁無人傾訴，過著不安日子的心情。想像哥哥不耐寂寞而突然歸來，也是西奧渴望與梵谷見面的表現。

隔年的一八九〇年三月，巴黎舉行了獨立畫派的展覽，梵谷也有數件作品參展。不少畫

家和評論家對梵谷的作品讚不絕口。西奧寫給梵谷的信中，就曾提到很早就發表文章使梵谷

作品名揚世界的奧利埃、畢沙羅等人，都曾向西奧稱讚梵谷。

西奧並轉述每天親臨會場的畢沙羅的話，「梵谷在藝術家之間已獲得了真正的成功」、

「我沒有特別提醒，還是有不少愛好者主動前來找我討論梵谷的畫」。

西奧首次實際體會到梵谷的成功，同時也感到高興。

在其他信中，西奧也提到不少對梵谷的讚語。

「參加畫展的作品非常成功。日前迪亞茲對我說：『請代我向你哥哥問候。他的畫每

一幅都非常棒。』」莫內認為你的畫是整個畫展中最出色的作品。另外還有不少藝術家都誇獎

你的畫，塞瑞甚至到家中來看你其他的油畫，非常佩服。」

更驚訝的是，連很少誇獎周遭畫家的高更都給梵谷極高的評價。

「高更說你的畫是畫展中最受歡迎的作品。他說願以阿爾比諾和他自己的畫跟你交換。」

但當時梵谷病情正嚴重，根本不知道西奧曾多次設法通知他畫展成功，連閱讀西奧寫來

的信都相當吃力。二月下旬至三月，他第二度發病，將近兩個月時間沒有提筆。而在聖雷米

的第一次大發作過後，他曾向西奧表達他對北方的嚮往。

「等你的小孩出生，我就會回去。」

實現這個願望的時機終於到來。在畢沙羅的勸告下，梵谷決定住在歐維，接受對美術也

有很深造詣的嘉舍醫生的照顧。嘉舍聽了西奧的說明,認爲梵谷的發作與精神病無關,並保證可以治癒他。

梵谷死後,不少精神科醫生對他的精神病及發作症狀作過診斷,包括癲癇、精神分裂、躁鬱症、梅尼爾氏症候群、心因性發作等等。梵谷確實有某種精神疾病或障礙,但同時,他也擁有與生俱來的豐富感受、極高的自尊心以及強烈的創作欲。他一方面非常自我,容易受傷,另一方面,對別人也有強烈的同情心,因爲極度的孤獨,使他的占有欲也超乎尋常。

除了這些天生的性情之外,他也對自己無法賺錢、經濟必須仰賴西奧常感虧欠,對世間的曲解與偏見,也感到失望和屈辱。苦難重重的日子使梵谷產生特有的價值觀,也使他具有明顯的自虐傾向,幾近嚴苛的要求自己。

這種現實,加上梵谷的精神狀況,使梵谷的疾病比外在症狀展現的更爲複雜。

不僅梵谷,一般精神性的疾病有程度的差異,或許就是因爲這個緣故。

重要的是,在這裡必須先說明,梵谷從年輕時就有許多脫離常軌的行爲,因此如果不區隔疾病的發作與人性的表現,將它們混爲一談,那麼梵谷特別的生存方式就會被視爲疾病,許多天才也都變成狂人。

一八八八年冬天,梵谷結束與強力競爭對手高更令人窒息的同居生活後,發生有名的割

耳事件。為了療傷，他曾住院數天，但此事件與梵谷的病是否有直接關係就不得而知了。高

更離開後，梵谷一個人留在阿爾，處於從壓釋放出來的解放感和隨之而來的虛脫感之間。

到了一八八九年二月，梵谷又因幻覺導致身體惡化而住院，不知是否發病，但他在寫給

西奧的信中說自己「欠缺精神的平衡」。出院後，梵谷被周遭的人視為危險人物，據說走在

路上還有小孩向他丟擲石頭。部分居民甚至向市長請願，要求強制梵谷住院。五月，梵谷主

動住進聖雷米療養院。

自割耳事件以來，梵谷大大小小共發作了五次。但是發作過後，他的創作欲望又像決堤

般潮湧而至，不斷產生優秀作品，好像要彌補失去的時間。這種旺盛生命力的表現，在他沒

有發病時也被視為精神病的話，應該如何解釋呢？

雖然梵谷的疾病和發作有各種不同說法，但可以確定的是，他在發病過後很快就恢復積

極的創作活動。這是一個非常重要的事實。我們絕不能把一般的繪畫行為與梵谷的創作相提

並論。他是回到發病之前原本就比常人高的地平線，然後創造出新的世界。這是一種需要極

高度精神力的創造行為。

進入四月之後，梵谷很快擺脫病魔，並對歐維之行抱著極高的期望，並且好像要趕上因

為生病而耽擱的進度，立即開始畫出各種題材的作品。他還以自己特有的方式臨摹林布蘭的

《拉撒路的復活》，畫成自畫像，並臨摹德拉克洛瓦的《好撒馬利亞人》。

林布蘭的原畫中，畫了使拉撒路復活的基督，但是梵谷的《復活》中並沒有基督，取而代之的是耀眼的太陽，以及好像是羅倫夫人和季諾夫人的兩個婦人。把自己畫成拉撒路的梵谷，雖然逐漸康復，但是依然憔悴，眼中垂下褐色的清漆。

著名的《有系杉和星星的道路》，兩名男子結束一天的工作，在星空下踏上歸途；抱著頭坐在椅子上的老人的畫，能讓人想起他以前在海牙畫的《憂傷》；另外還有兩幅華麗的《彩虹》；插在花瓶裡的花；蝴蝶和昆蟲停在草花上、散發出葛飾北齋等人的日本畫氣息的小品；以及描寫蝴蝶在療養院花園中飛舞的作品。

梵谷身處法國南部，深信北方的空氣對他的身體有益，便使用北國的記憶作畫，來紓解紛亂的心情，而且在強烈的思鄉情緒下，畫出交雜著他本身幼年記憶的荷蘭農村風景單色畫。

這段不到兩個月的時間，成了梵谷從未體驗過的獨特時代，作品顯示了梵谷仍帶有幾分疲憊，卻也傳達出發現新希望的安心感。

我們可以想像梵谷打算將過去的生活作一了結，回到北方的興奮樣子。他雖然人在聖雷米，但是心早已在北方。

到四月二十三日為止，沒有梵谷的消息，令西奧非常擔心。五月三日，西奧突然連續收到梵谷來信，高興得無法用言語形容。五月十日，西奧發了一封電報給人在聖雷米療養院的梵谷，叮嚀梵谷決定出發日期後，務必告知到達里昂車站的時間，以便去接他。西奧還匯了

一百五十法郎作爲旅費，並體貼的寫著，如果不夠的話，用電報通知，就會馬上匯去。五月十二和十四日，梵谷兩度寫信通知西奧，自己會在十八日星期天以前抵達巴黎。

暌違兩年的巴黎

一八九○年五月十七日，西奧和梵谷在巴黎的里昂車站見面，並直接返回西奧的公寓。

喬安娜開門迎接梵谷，梵谷盯著搖籃裡出生才四個月，名字也叫文生·威廉·梵谷的姪子。之後，梵谷就與西奧、喬安娜和不到四個月的姪子一起生活了四天。

不過，梵谷回到巴黎卻遇到了新的問題。當時，西奧受到谷披美術店冷落，正打算辭職自立門戶。

因爲西奧打算銷售每張只能賣數百法郎的印象派作品，因而被調到位於蒙馬特的分公司。當地經常有印象派畫家出入，是個相當有活力的地方，但美術店經常干涉作品的買賣，使他的尊嚴受到很大的傷害。

喬安娜與西奧結婚大約一年多之後才第一次見到梵谷。她在〈追憶〉一文中描述對梵谷的印象：

「……我原以爲會看到一個病人。但是站在我面前的卻是一個氣色很好、臉上掛著微笑

、肩膀寬闊強壯、看起來很堅毅的人。……『他似乎已完全康復，看起來比西奧還強壯。』是我對他的第一個印象。……文生帶著微笑轉向我，指著搖籃裡的花巾說：『花巾不需要蓋太多。』……他獨自外出買橄欖。吃橄欖是他每天的習慣，還要我們跟著一起吃。……我們住的公寓到處是他的畫，牆壁都被畫掛滿。……而且最令我們家庭主婦受不了的，是床下、沙發下、內室的置物櫃裡，沒有鑲框的畫布堆積如山。……我們家裡經常有訪客，沒有多久，文生就發現巴黎的喧囂對他無益。」

根據上面的敘述，西奧和身為「家庭主婦」的喬安娜，對於家中氾濫的梵谷畫作相當頭痛。而且梵谷注意到某些細微的事情時，常強迫別人接受自己的價值觀。西奧對於哥哥的言行或許早就習以為常，但是對初次見面的喬安娜而言，就難免令她新奇，並逐漸覺得怪異。

在喬安娜眼中，梵谷不再是住在遠方、只存在於書信上的「安靜」的哥哥。

梵谷對於西奧與喬安娜之間的問題也不甘沈默。喬安娜在梵谷去世二十三年後寫的文章，仍強烈的透露出梵谷「凡事干涉」的印象。

歐維：梵谷最後生活的地方

在西奧和喬安娜的公寓住了四天後，梵谷於五月二十一日抵達歐維，立即赴嘉舍醫生所

介紹的租處，但因爲租金太高而改住拉霧夫妻經營的小酒店，前後共七十天。

梵谷安頓好住處，馬上開始找尋作畫的題材。周遭的人並不清楚梵谷的過去。與梵谷接觸的人，對於梵谷寧靜的生活，也沒有發現什麼異狀。

從抵達歐維之日起，到七月六日爲止，梵谷共寫了十封信給西奧或給西奧與喬安娜兩人、兩封信給母親、一封信給高更，還有一封信給在阿爾的友人。信中到處可見梵谷來到歐維之後，身體健康、心中喜悅。在給西奧和喬安娜的信裡，他這樣寫著：

「到今天爲止，身體狀況非常好，或許以後會更好。我經常想，我得的是法國南部特有的疾病，只要回到這裡，大概什麼事都沒有了。……即使心情不好，想到以後不會再遠離你們和其他朋友，幸福的感覺就油然而生。」

梵谷在陽光熾烈的法國南部生活了兩年多，特別是後面一年，住在聖雷米療養院的單人房裡，更令他產生強烈的鄉愁。對他而言，不論精神或身體，北方都是最適合的地方。

他回信給住在荷蘭的母親時，也曾提到聖雷米療養院後期嚴重的病情：

「我想一定是受到別人疾病的影響。至少有幾分是如此。」

除了自我診斷之外，他還說爲了彌補因爲生病而落後的進度，在最後兩三週內從早到晚努力創作。他告訴母親自己並未遊手好閒，而是全力投入工作，以讓母親安心。他還形容了他住在巴黎四天中對喬安娜的印象：「她是個細心、溫柔，又不做作的人。」

梵谷定期向西奧訂油彩，有時也會緊急要求西奧寄一些特殊油彩，顯示了他旺盛的創作欲望。

梵谷估計一個月可以完成六十件作品。他還打算畫裸婦，但擔心平常如果不練習，可能減低創作力，因此他寫信催促西奧寄來巴爾格的裸體畫《木炭畫的研究》。

來到歐維經過大約三週時間，梵谷告訴西奧他的身體幾乎完全康復了。

「夢魘幾乎消失，我自己也覺得神奇。」

他還計畫在巴黎展示自己的作品，並考慮整理堆放在西奧家中的舊作。

「我想有一天我可以開一個自己的畫展。」

梵谷寫信給阿爾的友人季諾夫人，請她幫忙運送留在阿爾的家具。他在信中還告知對方自己現在正常而平靜，並略述巴黎、布魯塞爾等地報紙有關他的評論和報導。

對於家具的運送，西奧認為費用過高，曾勸梵谷放棄，但梵谷為了節省開支，還是寫信催促季諾夫人協助將家具運來。

這個行動的背後，可以體會出梵谷打算在歐維落腳，積極作畫。

梵谷寫信給西奧時還提及，如果高更要去馬達加斯加，自己也有意隨行，顯示了他對於尚未去過的地方也頗有興趣。

不過他並未忘記在阿爾時的痛苦經驗，在給高更的信中只暗示性的寫著：

「如果允許的話，我想和你們在不列塔尼會合，畫一兩張海景。」

這可說是梵谷精神穩定而充實的最好證據。

從抵達歐維的五月二十一日到六月三十日間，在梵谷寄出的信件中，到處可見他對自己恢復健康的喜悅，以及積極面對人生的意志，絲毫找不到透露自殺或與死亡有關的文字。

潛在的危機

六月三十日梵谷接到西奧來信，信裡敘述出生五個月的兒子威廉病重，夜裡也無法入睡，幸好度過危險，保住性命。此外，西奧還提到許多令他困擾的問題。

「問題如麻，現在我們真不知如何是好。」

位於五樓的公寓，實在不適合養育小孩。狹窄的房間裡堆滿著梵谷的作品，喬安娜抱著小孩爬樓梯也非常辛苦。西奧打算搬到同一棟公寓二樓比較大的房子，但難下結論。另外，夏天要應梵谷之邀全家赴歐維，還是讓妻子喬安娜帶著兒子返回荷蘭娘家，也令西奧舉棋不定。如果喬安娜回荷蘭，那麼西奧就得暫時與妻兒分居。同時，他還透露了自己對美術店作法的強烈不滿。

「我整天工作，也賺不到能夠讓喬安娜安心生活的收入，谷披美術店太過分了，他們把

我當成新人，連最起碼的自由也不給我。……如果他們不能接受我的作法，我索性辭職，自立門戶，大概別無他法。」

西奧在這封信中坦率表現出他動搖的情緒。不過他又接著說：

「站在個人的立場，我認為應該這樣作。但相反的，卻也可能兩頭落空，導致你、我、母親和喬安娜坐以待斃。如果我們失去賴以維生的工作，走上乞食之路，那麼生存有何意義？不如我抱著勇氣，在大家的支持下，繼續在事業上努力，或許可以過更好的生活。不知你對此有何看法？」

他一方面徵詢梵谷的想法，同時又暗示希望梵谷同意他留下。信的最後他請梵谷與過去同樣努力，自己是否辭職則未作決定，焦躁的情緒繼續在他心中累積。

「不過你別為我們煩惱。別忘了，你保持健康，創作出好的作品才是我們最大的喜悅。你現在正充滿創作熱情，而且未來我們還得長期共同作戰。讓我們一起在事業上奮鬥，直到體力用盡。」

西奧面臨的問題也是喬安娜和梵谷的問題，因為他的抉擇與他們的生存息息相關。西奧撫養的人口不斷增加，負擔沈重。分享西奧有限收入的梵谷與喬安娜，由於對未來的不安，必然形成對立。而梵谷從聖雷米回到北部，與西奧重逢，也使後來的發展急遽改變。

幼時在荷蘭的記憶突然浮現在西奧腦海，他在信中強調與梵谷的共同事業才是自己的職

業之後，又有點唐突的說希望梵谷早日成家。然後，他又提到四頭馬車的故事。

「你已找到自己應走的路，你的馬車緩緩起步，沒有任何動搖。而我在心愛的妻子協助

下，正找尋自己的路。你可以稍稍放鬆手裡的韁繩，只要不發生事故即可，而我即使偶爾被

抽了一鞭，也不致受傷太重。」

西奧強調自己必須和「心愛的妻子」喬安娜一起活下去。

梵谷的作品雖然逐漸受到肯定，但是仍有發病的不安。西奧催促梵谷找尋結婚對象，過

自己的生活，無異於將他拋棄。

這個晴天霹靂般的提議，對梵谷必然造成不小的衝擊。因為從信的語氣，隱約感覺已有

家室的西奧，要養活家人已非常吃力，以後很難再兼顧梵谷。

梵谷如何解讀這封信，我們不得而知。但這是西奧第一次如此向梵谷說到「心愛的妻

子」，而且，「在心愛的妻子協助下，正找尋自己的路」。對梵谷而言，這是宣告要與梵谷保

持距離的衝擊性說法。

這時，梵谷腦海裡一定會浮現西奧被喬安娜搶走的樣子。他絕不相信勸他結婚的點子，

會出自非常了解自己性格的西奧之口，而可能會以為是喬安娜的提議。

長久的兄弟關係，與新的夫婦關係產生衝突，西奧正好夾在中間。

「你知道嗎？谷披認為柯洛（Jean Bapiste Camille Corot）的美麗作品沒人買，但我卻能

賣掉。」

西奧在信的最後，仍不忘自嘲般的向哥哥炫耀一下他身為資深畫商的本事。

梵谷的回信

梵谷對於西奧這封信，回信時裝得極其冷靜，頗令人玩味。

梵谷看完信之後，很想立即趕往巴黎探視姪兒威廉，不過推想在忙亂之中自己插上一腳也於事無補，因此只寫了一封信問候威廉。

在信中，他對於西奧遭遇的各種困擾表現了意外的冷靜。

「我想你大概會離開谷披美術店，不過，現在談論以後的事情也沒什麼用處。」

對西奧而言迫在眉睫的問題，梵谷卻表現得若無其事，關於搬家和赴荷蘭的事，也僅勸說西奧，為了小孩，最好是來歐維。這樣的表現，顯露了梵谷自我防衛的情緒，避免受到牽連而危及自己的立場。

梵谷真正的想法，似乎並不希望西奧立即辭去谷披美術店的工作，因為西奧的辭職也意味著自己的生路將暫時中斷。

梵谷能體會西奧的心情，也充分理解西奧正處於大意不得的危機之中。這對他自己也是

一個危機，他不希望自己在歐維剛順利起步的生活受到影響。梵谷沒有經濟能力，因此只有祈求所有問題能順利解決。

第七章

七月六日以後

緊急召喚

七月五日黃昏，梵谷收到西奧寄來的快信，說威廉的病情已經好轉，請梵谷在星期日，也就是次日，搭乘第一班火車來巴黎。

六月三十日西奧才說兒子病情稍有好轉，才幾天時間到底發生了什麼事？信中還說可以一起看梵谷作畫，只要梵谷願意，不論住多久都可以。

梵谷決定接受這個突如其來的邀請，在六日趕往巴黎。

七月六日發生了什麼事？

梵谷在七月六日一早搭車赴巴黎。

西奧正面臨是否辭職的關鍵時刻，經濟上充滿不確定。而且為了照顧生病的兒子，他和妻子都累倒了。在這種自顧不暇的狀態下，還突然邀梵谷到巴黎，想必有什麼需要商量的緊急事情。

對此不尋常的召喚，梵谷也頗費思量。總之，西奧在數天假期開始之前，大概會作出某些重大結論。

關於威廉的養育問題，西奧夫婦從夏天起是否有什麼不同的作法？

喬安娜是否接受梵谷的提議，要帶著威廉來歐維？還是丟下西奧，帶著兒子回阿姆斯特丹的娘家？或是準備搬到二樓，家族三人一起生活？西奧至今未提過今後如何支援梵谷。是否西奧對此事有什麼具體想法？或許會深入討論兩人未來的繪畫事業也不一定。

梵谷至今仍住在旅館，開支龐大，他已打算在近處租一間便宜的房子。這件事或許也可以順便討論。有關谷披美術店的事應該也會提到。如果西奧要辭職，那將是一件大事。是否能給他一些意見？如果提到結婚的事，要如何應對？

與梵谷關係日漸惡化的嘉舍醫生，可能也是話題之一。

梵谷來到歐維之後，已體會到西奧的家庭陷入困境。他經常在信中對西奧、喬安娜提出建議。或許可以利用此機會聽聽喬安娜的意見和感想。

梵谷想像各種可能發生的狀況，抱著不安與期待，敲響西奧家的大門。

在這裡，我們得先檢視一下七月六日這一天，梵谷、西奧與喬安娜之間的關係。

一、西奧過去一直提供梵谷金錢的支援。

二、西奧在大約一年前結婚，仍必須像以前一樣匯錢給梵谷，因而影響到夫妻兩人的生活。如果停止援助梵谷，家計將寬裕許多。

三、一月底，兒子出生，西奧的家庭成員增為三人。每個月對梵谷的支援無法再比照單身時代，如果以梵谷為優先，自己就得拮据度日。

四、西奧是否辭去谷披美術店的工作，成為當下必須解決的問題。這攸關著未來的生活，對喬安娜和梵谷也造成心理上的不安。

從這裡可以看出，包括荷蘭的母親在內，西奧必須以有限的收入撫養四個人。他與梵谷雖然擁有共同的繪畫事業，但是資金卻日益見絀。

梵谷逐漸發現，自己與一心守護家庭和小生命威廉的喬安娜，陷入無法避免的對立關係。這種無法兩全的矛盾，如何才能解決呢？

立場互異的三個人，各自以本身的角度來思考和行動，使得事態越演越烈。

西奧無法直接將喬安娜的心情和意見傳達給梵谷，同樣的，西奧面對喬安娜時，也無法直接傳達梵谷的要求以及自己的想法。這一點成為西奧心中的焦躁不斷累積的主要原因。

另一方面，梵谷漸漸認清西奧背後喬安娜的存在、西奧偏袒喬安娜的作法，以及兄弟之

間的新關係。結果，在不知不覺中，梵谷和西奧發言時都變得小心翼翼，不得不考慮對方的心情和立場。

七月六日這一天，西奧的公寓裡除了西奧和喬安娜之外，還有喬安娜的哥哥多里斯。相信梵谷可以察覺出不尋常的氣氛。

梵谷並沒有像西奧信上所說的在巴黎住下去。他們為了牆上掛的畫而激烈爭吵，梵谷一怒之下，當天就返回歐維。

七月六日，梵谷到底遇到了什麼事？推測的線索，只有喬安娜整理而成的梵谷傳記〈追憶〉，以及七月六日以後三人之間的書信。

為了具體了解真相，我們先檢視一下梵谷與喬安娜，以及梵谷與西奧之間的幾封信。

梵谷翌日寫的信

首先來看梵谷在關鍵的七月六日從西奧家回來的第二天所寫的信。信裡只有短短數語：

「我感覺大家都有點不知所措，而且都工作得太累了。現在不論我們如何解釋自己的立場都沒有用。」

根據這封信，可以推知當天每個人分別陳述了自己的立場後，大概有人提議討論，但梵

谷認為這個時候大家過度強調自己的立場沒有意義。他接著寫道：「你們好像非要那樣作不可，令我感到驚訝。」這句話很顯然的意味著梵谷已被告知西奧一家的生活形態和環境最近已大幅改變，而且他們打算改善目前的狀況。

由信中文字無法了解更多內情，但極可能西奧已告訴梵谷，夏天他們夫婦會暫時分居，喬安娜將回荷蘭撫養兒子。梵谷聽了之後大吃一驚。他在信中還寫著：

「總之，對於你的期望，不知我能為你們作什麼？」

如梵谷所寫的，西奧一定是對梵谷提出了某種「期望」，可能是西奧想過自己的生活，同時也要求梵谷過新的生活，結果令梵谷為難。

這封信只有寥寥數語，與後來梵谷情緒不斷高漲的一連幾封信相比，感情可說受到相當壓抑。他只寫出自己猶豫不決的心情，並以大家都有點累了作藉口來收拾當天的局面，不願進一步追究。但是這封信寄出後，七月六日的事不斷在梵谷心中反芻，當天爭執的畫面也重新浮現。梵谷體認到西奧、喬安娜對自己的不滿，以及自己與西奧夫婦之間的新關係，一種成見已在他心中生根，而且短時間內急速增強，將他逼上絕路。

梵谷認為事態嚴重，已難解決。我們似乎可以聽見他自言自語：「大概沒辦法了。」

從聖雷米時期開始，梵谷畫中表現的永恆休息，以及萬事休矣的憂愁，突然間變得如此迫近。到他去世那一天為止，梵谷每天在生存和死亡之間掙扎。但或許在他返回歐維的七月

六日晚上，他已經踏入了死亡的深淵。

三、四天後梵谷寫的信

七月十日左右，梵谷再度寫信給西奧和喬安娜。

「雖然回來沒多久，不過已經恢復正常。這兩三天我又想寫信給你們了。」

他說「已經恢復正常」，可見七月六日當天梵谷受到相當大的打擊，令他激動了好幾天。不過前一封信裡被壓抑的感情，在這封信中卻爆發出來。首先，他將憤怒的矛頭對準喬安娜。

梵谷的情緒，即使在同一封信中，也有時平靜、有時激烈。例如他建議喬安娜，下次再生小孩的話，最好在鄉下生產，並在鄉下撫養到三、四歲。他認為喬安娜母乳不足，是因為煩惱太多的緣故，接著他又追擊：

「是妳自己播下辛苦的種子！」

他用這句尖銳的話，指責喬安娜小題大作，自尋煩惱。不知是不是回家之後壓抑了幾天的情緒爆發，信中特別對喬安娜直言不諱。接著，他又以「西奧家族成員之一」的身分，站在哥哥的立場對弟妹提出建言：

「希望妳重新考慮赴荷蘭之事。此行花費甚高，絕對不值得。……不如妳們夫妻帶著小孩到鄉間好好休息一個月。」

我們可以想像梵谷擔心喬安娜赴荷蘭的旅費和日常開支，會影響西奧一家的生計以及西奧對他自己的支援，而且西奧的經濟已陷入困境。

不過，喬安娜來歐維，同樣得賃屋居住。而且，帶著出生不久的孩子，在一個陌生環境生活，也有許多顧慮和不便。

在梵谷所擔心的金錢問題方面，假設在歐維的旅館住一個月，費用可能超過喬安娜回荷蘭的娘家。因此，若單由節約這一點來看，勸西奧一家來歐維絕非最佳方法。

雖然其中含有梵谷個人的願望和考量，但不可否認的，這是他站在哥哥立場所作的建議。不過，喬安娜並不領情，枉費了梵谷的一片苦心。

接著，梵谷在信中提到可能是他最掛念的事情──每個月一百五十法郎的供應方式。

「我完全不知道會如何。其實西奧以前並沒有明確的決定，我就是在這種不確定的狀態下進入目前的生活。我們能能更冷靜的再見一次面嗎？我希望如此。但是如果你們赴荷蘭，我擔心大家最後都會陷入困境。」

梵谷最關心的問題，莫過於西奧能否提供充分的金錢援助。他已察覺西奧無法保障未來繼續像以前一樣定期匯錢。

來自西奧的金錢援助中斷，也意味著梵谷將停止過去十年間依賴西奧，同時從事繪畫創作的生活。梵谷反對喬安娜赴荷蘭，並非單純基於節約的觀點，而是希望早日獲得承諾，使自己的創作能持續下去。如果西奧赴荷蘭，即使只有短短數天，也會延宕具體的回覆。

由這封信可以推知，在七月六日當天，對於今後匯款之事並沒有具體的結論。

實際上，可能在談到這個話題之前，雙方就為了掛在壁上的某一幅畫發生爭執，梵谷一氣之下返回歐維。西奧與喬安娜所作的決定如果很難讓梵谷接受，他們在說出口之前想必會愼重的考慮梵谷的心理狀態。

西奧邀梵谷到巴黎的信上寫著，梵谷願意住多久就住多久，或許就有這種考慮。對梵谷而言若是好事，那麼他們一定開門見山的說出。相反的，若是停止金錢的援助，或是附帶某些條件等非梵谷所樂見的事，就不容易出口了。

因此我們可以推測，這件事必然是需要充分時間討論才能達成協議的重大事情。攸關著彼此的生活，不是一時感情用事能夠解決的。

梵谷必須依賴西奧的支援來從事創作，喬安娜也必須依靠西奧的收入來維持家庭。他們面臨的是關係存亡的深刻事態，不此事提出時，梵谷和喬安娜必然處於對立關係。它甚至意味著梵谷的藝術和生活都將畫下休止符。

能僅以藝術與生活的對立來看待。

如果雙方能互讓，就不致公然對立。但是當一方威脅到另一方的生存，唯有犧牲一方，

另一方才能存在的話，那麼雙方的對立就會激化，或一方徹底擊倒另一方，或是其中一方悄然消失。

梵谷和喬安娜都清楚了解自己已被逼到這種狀況。

梵谷在信裡還提到嘉舍醫生。

「我想我們不能完全仰賴嘉舍醫生。根據我的觀察，他的病即使不比我嚴重，至少也差不多。讓一個盲人引導另一個盲人，兩個人不是都會跌入溝裡嗎？」

西奧可能建議梵谷，不妨繼續接受嘉舍醫生治療，好好休養。若是如此，梵谷可能把它解讀成要他暫時停止作畫。因為，梵谷在這封信的最後強調，如果停止作畫，創作力將會衰退，屆時要恢復能力，得投下更大的努力。由此我們可以想像，七月六日當天，西奧或喬安娜可能提出了要梵谷暫停創作的建議。

我們無法了解當時具體的談話內容，但可以確認的是，梵谷非常害怕停止作畫。

梵谷過去給西奧的信中曾寫著：

「對我而言，生存意味著繪畫，而非保護身體。」

所以當他為了節省開支而減少油畫時，他仍不放棄素描，因為「停止繪畫」也就等於讓身為畫家的梵谷死亡。

他似乎爲了讓西奧打消此念頭，在信中說自己「狀況相當好」，又完成了四幅油畫和兩幅素描，而且可以找到有三個房間、一年租金只要一百五十法郎的房子，來表現自己不肯放棄繪畫的決心。在推敲梵谷內心想法上，這一點是非常重要的。這段話顯示他並沒有被七月六日的衝擊打倒，仍要留在歐維，繼續作畫、生存下去。

「的確，我想大家都是爲小孩著想。而且，喬安娜也可以說出她的想法，我想你和我同樣都會聽從她的意見。……我覺得疲倦極了。這是我的命運，不會改變的命運。不過也只有這樣，我們才能『放棄所有野心』，不相互攻擊，長久一起生存下去。」

梵谷吐露自己已筋疲力竭。但這是他自己選擇的道路，因此毫無怨言，只求盡力生存就好。他強調大家拋棄野心，同心協力才能生存，並告訴喬安娜玩弄手段是多餘的。提供威廉健康良好的生活環境，優於其他一切，應該是沒有任何異議的。這也是身爲母親的喬安娜最在意的一點，因此談到威廉是不難想像的。

七月六日的談話中，大概也提到小孩的未來。

梵谷在六月時，曾從歐維寫信給與妹妹威勒敏一起住在荷蘭萊登的母親。

「母親大人，

……我未來的人生大概也是孤獨的。不知爲什麼，連最吸引我的人，在我眼裡，也

只像鏡花水月一般。但可以確定的是，我最近的工作相當順利。繪畫本身就是一個世界。去年我曾看到一篇文章說，寫作和繪畫都像生小孩。這句話並不適用於我，但它是一個真理。這三件事情分量都是一樣的，但是三者之中，生小孩卻是最自然而美好的事。我一直都這樣認為。

即使很多人不理解我的工作，我還是會盡力而為。因為我把它當成結合過去與現在的扣環。⋯⋯」

每當梵谷看到剛生不久的威廉，在憐愛之中，歉疚感也油然而生，不自覺的退讓。梵谷深深體會到不論自己如何努力，也生不了小孩或比新生兒更重要，因此只要事關威廉，他的要求自然就會打折扣。

梵谷給西奧的信，最後寫著：「收到信後請回信。」藉以傳達經濟越來越困難的狀況，然後以「希望近日能夠再見面」作結尾。

七月六日當天，除了親人外，還有數位畫家、評論家也受邀來到西奧家。但梵谷的信裡完全沒有提到他們，可知梵谷與西奧、喬安娜同樣，對他們的談話並不關心。

喬安娜被遺失的信

西奧依舊沒有回信。

梵谷的信整體來看顯得相當理性，不過他的心情在之後的一個星期中卻起伏不定。

他妄自猜測喬安娜的不滿，被害妄想超越了現實，不斷膨脹，也使得他抱著夢想來到歐維的熱情漸漸冷卻。

他將希望寄託於與親人一起生存，但是現在突然遭遇這種狀況，在氣餒、失望、絕望之餘，心中不由得想像各種局面，臆測引來更多的臆測。梵谷像一個四處漂泊的旅人，站立在突出於漆黑狂濤中的絕壁上，必須仰賴他人來維繫生命的唯一救命索也即將斷裂。西奧到底在想什麼？為什麼不回信？

西奧遲遲不回信，倒是喬安娜按捺不住，先寫信給梵谷，因為信的內容令她不能再沈默。從喬安娜的行為，可以察覺喬安娜在她與西奧之間的關係中的一個傾向。

以前，喬安娜不論訂婚、懷孕或即將臨盆，她總是在西奧之前先通知梵谷。

喬安娜用幽默而率直的文字，寫信給從未見過面的梵谷，告訴他包括訂婚、懷孕、生產等家中大事。從想要占有西奧、個性孤獨但又容易感動的梵谷對此舉動的反應來看，這樣作

效果顯然不錯。或許這也有點像西奧想透過喬安娜的口，將自己不便啟齒的事告知梵谷，但事實應該是喬安娜看到西奧面對重大事態猶豫不決，於是先下手為強，主動採取行動。由這裡也可以看出喬安娜機伶的一面。

但這次與以前告知訂婚、懷孕、生產等消息的狀況不太一樣，因為不論西奧或喬安娜，都得將突然決定赴荷蘭的事告訴梵谷，但真正提議此計畫的是喬安娜。以前，她為了讓哥哥梵谷高興而寫信，這次卻是要讓梵谷失望。

不過兩者之間仍有共通點，就是喬安娜是因為急於滿足自己的欲望而寫，由此也可以看出她心裡有事就不吐不快的性格傾向。

喬安娜說明出發的時間，用明確的決定來回覆梵谷的建議。結果，喬安娜和梵谷並沒有因為此事而爭。她寫信給梵谷後，就開始整理行囊，準備荷蘭之行。或許她認為去了荷蘭之後，隨著時間的流逝，總會獲得一個結論，因此一切順其自然。

喬安娜寫給梵谷的信已不知去向，但後來梵谷回給她的信仍保留下來，因此可推知大概內容。其中喬安娜至少傳達了三個要點，且都立足於同一基礎：「對梵谷的某種感情」。

首先，她必須安撫梵谷七月六日那天激怒而歸的情緒。梵谷激怒的原因是兩人對牆上繪畫的意見相左，因此身為當事者的喬安娜當然不能沈默。梵谷回給喬安娜的信，充分表現了

對喬安娜的感激，顯示喬安娜在安撫梵谷的情緒和消除梵谷的不安上似乎是成功的。

第二個要點是恢復被梵谷傷害的自尊心。顯然，她對於梵谷上次寫來的信非常生氣。

「我覺得妳和西奧同樣，都過於疲憊了。我們並不樂見妳憔悴的樣子，但是妳的煩惱太多、太大，是妳自己播下辛苦的種子。」

梵谷曾說她母乳減少，是因為煩惱太多，自討苦吃。對於這些過於尖酸的批評，再想到七月六日那天發生的事，必然產生「報復心理」，於是不甘示弱的反擊。

當天，喬安娜堅決反對梵谷的提議，想必對梵谷之後的反應已有心理準備。人生經驗、世界觀、個性都無相似之處的兩個人，唯一的共同點，就是無法忍受屈辱的高度自尊心。

第三個要點是前面提到的荷蘭之行。她告訴梵谷，七月十五日將直接赴荷蘭，而不先彎到梵谷所在的歐維。這是喬安娜的主意，也是西奧希望喬安娜務必寫明的內容。

西奧曾告訴梵谷，八月可能有三週左右的假期。梵谷提議，即使不能待滿三週，也希望西奧一家在赴荷蘭之前，在歐維停留一個星期。但結果西奧去荷蘭的時間比梵谷的推測提前了半個月，而且也不是利用休假時間。

由梵谷來看，他在西奧一家人的決定中已被排除在外。他曾提出不少建議，但結果一項也未被接受。如果老是被喬安娜潑冷水的狀況持續下去，那麼他將難逃悲慘的命運，也因此使得梵谷再度孤獨忍受難堪的屈辱。

心，另一方面又堅持貫徹自己的立場，排除梵谷的要求，逕自離巴黎而去。

我們雖然無法確知喬安娜信中的內容，但可推知她一方面安慰梵谷，讓梵谷產生感激之

梵谷回覆喬安娜的信

閱讀了喬安娜告知荷蘭行程的信，梵谷回信給她：

「喬安娜的信對我來說，好像福音一般。這段時間大家極度辛苦和不安——我的感覺絕

不在任何人之下——因為這封信一掃而空。」

這封梵谷形容為「福音」的信，不知為何失去了蹤跡。梵谷原本不擅保管收到的信，不

過來到歐維之後卻和以前不同。其實不是他改變了，而是還來不及處理信件就撒手西歸了。

西奧通知他荷蘭之行的短信仍保留著，但是這封喬安娜寄來的信卻不見了。能使梵谷的

不安煙消雲散的信，到底內容為何？他所稱的「好像福音一般」的信，究竟指的是什麼？

過去十八年間西奧寫給梵谷的信，不是丟棄就是遺失，不過喬安娜在過去兩年間給他的

六封信，卻有五封被他珍貴保存。這具有一個重大意義。因為，梵谷若非對西奧所重視的女

性另眼相待，絕不可能在塞滿繪畫工具的狹窄空間裡保存這些信件。或許梵谷把喬安娜當成

了新的妹妹，來自喬安娜的物品自然被小心保存下來。

但是，梵谷在死前半個月收到，並以「福音」這樣至高無上的表現來形容的信，爲什麼卻遺失了呢？這封信是在什麼樣的狀況下消失的呢？是否因爲某件事故而造成的呢？或梵谷在氣憤之下撕毀了呢？還是西奧或喬安娜其中一人將它丟棄了？或是後來不知什麼人認爲不宜保留而將它處理掉？

以上幾種情況都有可能。但是我個人認爲，信是被梵谷撕掉的。我可以想像他一面稱讚這封像福音的信，一面矛盾的用顫抖的手把信撕掉。

從這一天到他自殺之日的兩個星期中，他是否吐露了自己眞實的心情？並非沒有，而是他已不願再向喬安娜表達。若是以前，他只要有話想說，即使喬安娜在荷蘭，他也會不厭其煩的寫信去。到去世爲止，梵谷還一直和西奧對話，但是自從回了那封「福音」的信之後，他似乎就停止了與喬安娜的交談。所謂「福音」，看起來實在是一大諷刺。因此，我猜想這封信被梵谷撕掉了。

梵谷的回信，內容是這樣的：

「親愛的弟弟和妹妹，

喬安娜的信對我來說，好像福音一般。這段時間大家極度辛苦和不安——我的感覺絕不在任何人之下——因爲這封信一掃而空。當我們都爲麵包而擔心時，即使原因不在

上次那件事，但是卻讓我們感覺到生命的脆弱，因此豈能視為一件小事？

回到歐維後，我的情緒非常低落，一直感覺威脅著你們的暴風雨即將籠罩在我頭上。

我該怎麼辦呢？我盡可能使自己快樂，但是現在連基本生活都出現危機，使我步履蹣跚。

我擔心成為你們的沈重負擔，而讓你們害怕。但是讀了喬安娜的信，知道你們清楚了解我也和你們同樣努力工作。

從巴黎回來後，我又開始工作了——雖然畫筆幾乎從我手指滑落——但我知道自己所要的是什麼。……」

梵谷接到喬安娜來信之前寫給西奧的信中，曾以相當辛辣的字眼批評喬安娜。但是相隔數天的這封信，可以發現他對上次的態度頗有反省之意，而且情緒相當低落。

而且，上次信中他還勉勵自己，並向西奧強調會繼續努力。因為某個原因，寫完這封信後，他又轉趨消極，甚至再度被逼到絕望的深淵。大概是七月六日那天的談話內容和爭執的情景，以及西奧優柔寡斷的態度浮現腦海所導致的吧。加上生活面臨的困境，使他敏感的察覺西奧夫妻之間的「不和」，並以「暴風雨」來形容。

他看了喬安娜頗具說服力的信後，覺得過去一段時間的不信任和不安，都是自己胡思亂想造成的，因此打算調整情緒。

「我由衷期望這次的旅行對你們的心情有所幫助。」

對於西奧一家已決定的事情，梵谷即使不滿，也只有接受，但是字裡行間仍透露了無法釋然的心情。

不論梵谷使用多美的文字，他的心裡始終不安，而且還有點欺騙別人的心虛。閱讀了喬安娜「溫暖而親切的信」，他周邊的問題依然存在，唯一「解決」的，只有單行道式的被告知西奧一家赴荷蘭的事。看清了事情的本質，梵谷不由得怒氣上升，但是沒有發洩對象，只得以作繭自縛的信作結束。

這時梵谷最需要的是獲得能夠確保自己生活的物質保障，以及恢復他與西奧和喬安娜之間的信任。他無法再忍受充滿不信任的親情，懷疑這樣的生活對人生有何價值，所以希望有機會再與他們商量，並修復雙方的裂痕。

其實，歸結起來，梵谷信上所寫的和他心中的感覺完全不同，喬安娜的來信反而加深了他的不信任，使他對喬安娜感到絕望。如果我們能掌握梵谷最在意的東西是什麼，很容易就可以想像他遭到打擊時是多麼脆弱。

喬安娜在信中表示她了解梵谷現在所處的不安狀況，並敘述了她對年幼兒子和苦惱的西

奧的關懷，以及如何突破可能遭受的各種難關，但是卻沒有談到她自己的辛苦。她知道陷入困難的並不只有他們一家，為了崇高理想而努力的哥哥梵谷同樣分擔了痛苦。

「讀了喬安娜的信，我終於知道你們也了解我和你們同樣在受苦。」梵谷在回信中這樣道謝。

梵谷形容喬安娜的信「像福音一般」，背後帶有極度的諷刺意味。「福音」是為人指點迷津的訊息，梵谷用這句話來表示喬安娜向他暗示了應走的路。

梵谷在給喬安娜回信的同時，對於自己滿是怨言的措詞漸感厭煩，這不是喜悅，也不是悲哀，而是發現了內心裡另外一種感情。

與其說是感情，更像是某種類似透明空氣的東西。

深沈的失落感

自七月六日起，到收到梵谷第三封信為止，西奧超過一個星期沒有寫信給梵谷。

七月十四日，西奧終於回信，但主要似乎只是應梵谷的要求，同時也為了匯錢，並附帶提了赴荷蘭的事。信非常簡短，對於梵谷的信並沒有具體回應，但又提到了馬車的故事。

「就像馬車夫，只差一步就可以登上山頂。但他毅然掉轉馬頭，重新努力，然後登上山

頂。這個故事必須時時記得。」

西奧用這個故事勉勵梵谷，不妨改變一下方向，然後一鼓作氣，很快就可登上山頂，並在信的結尾寫著：「請相信我是你最忠實的弟弟。」

西奧的表現難以充分令梵谷安心和滿足，不過我們可以體會到他採取這種態度的心情。

西奧處於物質與精神上無法兩立的喬安娜和梵谷之間，既不能沈默，也無法滿足梵谷，只能用「請相信我」這種字眼來表達，苦惱之色備現。

這封信在梵谷眼中又反映出什麼呢？

七月六日，梵谷得知西奧一家不顧自己反對，堅持赴荷蘭，寫信要求重新考慮。但是喬安娜反而回信說明出發的日期，好像要封殺他的要求。接著，西奧又寫信來告知第二天即將出發。這些當然會令梵谷不滿。後來西奧提到的馬車故事以及請梵谷相信自己是忠實弟弟的結尾，已無法改變梵谷的決定。

但即便如此，梵谷仍非常掛念西奧一家的未來，同時也為自己與喬安娜之間日漸疏遠的關係而煩惱。

梵谷的煩惱不是西奧一封信就能化解的。兩人因為立場不同而造成的裂痕，已擴大至絕望的地步。雖然梵谷和西奧都希望互相理解，但他們也深深了解未來很難共存。

梵谷面對的是一種無形的困境，與西奧因為生活而苦惱，在本質上有很大的不同。而西

奧低估了梵谷在七月六日受到的傷害，也沒有站在梵谷的立場去體會他的屈辱和痛苦，使梵谷開始對西奧感到失望。

喬安娜和梵谷最初只是單純因為物質而對立，後來逐漸發展成相互之間的不信任，但西奧並未察覺到。對西奧而言，梵谷和喬安娜是他最親近的人，因為覺得隨時可以掌握，反而產生了意想不到的疏忽。他一定作夢也沒有想到，梵谷是如此的憂煩。

歷史的巨輪無法倒轉，但假設當天西奧站在梵谷這一方，說明梵谷對牆上繪畫的意見是正確的，那麼不論這幅畫如何處理，相信後來會有完全不同的發展。

人處在極度悲傷的狀態時，必然渴望有人暫時擱下自己日常的工作，與他站在相同立場來傾聽他的心聲。梵谷這時最盼望的人就是西奧。但是來到梵谷身邊的不是西奧，而是喬安娜的一封信。喬安娜在疲憊至極的梵谷耳邊，述說她理解梵谷的苦惱，以及有關幼小新生命的種種，好像在指示梵谷今後唯一應走的路，這一點確實有「福音」的味道。

梵谷幾乎完全屈服在喬安娜的意志下，而西奧埋首於工作，根本無暇顧及梵谷的感受。

從七月六日到梵谷自殺的七月二十七日為止，西奧只寄給梵谷兩封信，第一封是附上五十法郎的短信，第二封就是二十二日的信。

我們不能因此苛責西奧。其實他也希望早日讓哥哥安心，但是自己背負的困難已讓他焦頭爛額。當然，即使他中斷對梵谷的經濟援助，也並非故意冷落梵谷，因為他們都有無法逃避的矛盾與困難。

他們遭遇的問題固然有不少共通點，但也有因此衍生出來的其他苦惱。在梵谷這方面，不單是立場的差異，還有纖細心思產生的芥蒂。西奧則忙於美術店繁雜的工作，還得費神處理家裡的問題。梵谷與西奧在不知不覺間進入兩個不同的世界。如果兩人遠隔兩地，或許沒什麼大不了的事，但是兩人近在咫尺，反而使得問題更為嚴重。

西奧順便處理公事，十五日起在荷蘭停留了一個星期。雖然他未能體察到梵谷已被逼入絕境，但若責備他也未免太苛。

梵谷發覺兩人自幼年起不容他人介入的緊密關係，已無法再持續下去，過去唯一的支柱，漸漸從眼前消失，投向喬安娜。這意味著以前在梵谷心中燃燒、一直支撐著梵谷的火苗已經熄滅。

梵谷或許這時候才知道，原來西奧在自己心中的分量是如此重要。他大概料想不到過去好像是自己的一部分、始終在自己身邊的西奧，逐漸遠去時的失落感竟會如此深重。取代如分身般親密的西奧出現在梵谷眼前的，是不知何時突然變得巨大無比的喬安娜。

在梵谷的眼中，她已大得完全遮住了西奧。

給母親的絕筆

梵谷說喬安娜的信是「福音」的那封信中，寫著「我又完成了三幅規模很大的作品」。

《烏鴉麥田》就是其中一幅，現在收藏於梵谷美術館（圖51）。

《烏鴉麥田》畫面的下半部為麥田。覆蓋著天空的整片黑雲，讓人感覺暴風雨即將來到。無數烏鴉在麥田上飛舞。從右過來的道路，在畫面中央處分叉。中央較明亮的路，看起來好像西奧與喬安娜的未來。

向畫面左方逐漸消失的另一條路，則代表著梵谷所選的道路。路上雜草叢生、陰氣深深，從中間處就被深色的草遮住，令人寸步難行，似乎暗示著梵谷餘生不多、毫無希望的未來。地平線中兩朵雲合而為一，是否代表著西奧和喬安娜？

地平線上還有另一朵雲，狀似迅速脫離中央的兩朵雲。讓人感覺它好像是梵谷，意味著與西奧和喬安娜訣別。

「我擔心成為你們沈重的負擔，而讓你們害怕──雖然我並未這樣認為，但多少有些擔心。」

他直接表達了他認為自己已成為西奧和喬安娜的重擔，而將自己逼到死亡深淵時的心境。這幅《烏鴉麥田》可表現出梵谷收到喬安娜「福音」般書信之前的想法。

圖 51　《烏鴉羣飛》　　　　（荷蘭國立梵谷美術館藏）

我們可以想像，同一時期、同一心境，德州的《杜比尼花園》是室外寫生，《烏鴉麥田》則在畫室中創作。因為，《烏鴉麥田》具有梵谷瀕臨絕望深淵的印象，將之視為梵谷內心的象徵，比實景更能理解梵谷的內心世界。

梵谷鑽牛角尖的狀態到了極限。它與其他認知和感情糾纏、擴張，終於在梵谷心中爆發。不過這種狀態兩三天後即結束，當累積在心中的話吐出後，梵谷又恢復原狀，帶著畫架走到野外，著手創作那幅有山丘的作品。

另一幅麥田的畫，是收藏於梵谷美術館的《原野與青空》（圖52），這也是梵谷在歐維畫的一連串麥田作品中，完成度最高的傑作。

這幅作品非常寧靜，與《烏鴉麥田》簡直是兩個不同的世界。從畫中可以想像梵谷在遼闊的天空和大地之前創作的沈穩身影。可能用了好多瓶深藍色油彩畫成的厚重而且具有縱深的天空閃閃發光，已聽不到淒厲的鳴叫。飄過天空的雲，被光線照得非常明亮，讓人充滿希望。大地用黃綠、翠綠和檸檬黃畫成，含著豐富的水分，開滿了白色的花，在歌頌著生命。畫中綠色系油彩盡可能蓋住補色系色彩的混色，形成彩度甚高而且具有透明感的作品。

梵谷曾在十五或十六日寫給母親的信中提到這幅畫，因此它可能就是信中所說的三幅作品之一。但是，它卻完全看不到《烏鴉麥田》和德州《杜比尼花園》中那種狂暴的氣氛。

這該如何解釋呢？其實在作品中就可以找到答案。《原野與青空》是下方的油彩半乾之

後，再在上方塗上新的油彩，因此油彩表情必須持續作畫多天才能顯現出來。

梵谷在給西奧的信中寫著「已經完成」，但之後仍繼續作畫的情形並不罕見，前面提到

的《寢室》也是如此。梵谷接到喬安娜的信時，正在畫《原野與青空》，然後他繼續作畫，

花了數天時間才完成。

梵谷在歐維花費數天時間才完成的作品，只有這幅《原野與青空》和廣島美術館的《杜

比尼花園》。在歌頌世界值得肯定的一面，以及畫面散發出清澄的空氣等方面，兩者相當類

似。《原野與青空》中麥田的綠色，就是廣島《杜比尼花園》中樹木的綠。

大自然的美再度吸引了梵谷的目光。

《原野與青空》是他接到喬安娜的信時正在創作的畫，之後，他以新的心情繼續工作。

威廉在母親膝下玩耍的情景浮現腦海，再與自己幼年的記憶重疊，在溫馨的情緒下完成這幅

作品。梵谷完成《烏鴉麥田》和德州的《杜比尼花園》數天之後，創作出這幅令人神清氣爽

的田園風景畫。

悲傷、煩惱，現實中的問題絲毫沒有解決，但是梵谷的心情已豁然開朗。他一面作畫，

一面給母親寫最後一封信。

圖 52　《原野與青空》

「親愛的母親和妹妹，

收到妳們關心的信，非常感謝。比起去年，我現在已經穩定許多。以前腦子的錯亂都治好了。我想大概是看到以前住過的地方，才有這樣的效果吧！我時常想起妳們，真希望有機會再見妳們一面。……但是如母親所說的，為了健康，我必須在庭院中工作，看著花木生長。

我現在正專心畫一幅以海洋般遼闊的大山丘作為背景，帶有黃、綠等微妙色彩的麥田風景畫。除去雜草的地面上的淡紫色，與開著花的馬鈴薯的綠色整齊排列。這一切都在帶著藍、白、粉紅和紫色系的微妙天空之下。

我現在平靜得幾乎有點難以想像，這種氣氛正好適合畫這幅畫。

我由衷希望妳們和西奧、喬安娜過著快樂的日子，每天看到他們兒子那張可愛的臉孔。

我還得出門去工作，今天就寫到這裡。送上由衷的祝福。

文生」

「我還得出門去工作。」

梵谷若無其事的留下這句話，就沒有再回到母親身邊。這封信和《原野與青空》成為梵

谷送給母親最後的禮物。廣大麥田上方，含著豐富水蒸氣的深藍色空氣，永遠滋潤著原野上的花草。

梵谷想起沒有彎到歐維小住、直接赴荷蘭旅遊的西奧一家，以及母親和妹妹威勒敏的身影，他在信裡沒有責怪任何人。

接到喬安娜的信後，梵谷一定經過一段痛苦時間，最後才轉變成現在的心情。由這幅作品來看，數天前完成的《烏鴉麥田》，對梵谷而言，似乎是非常遙遠的事。

三幅作品中的最後一幅為《杜比尼花園》。梵谷在二十三日的最後一封信上提到的《杜比尼花園》，那個時候大概已經完成。當時正是梵谷最痛苦、最激動的時期，他描繪布滿烏雲、烏鴉飛舞的麥田時的心境，也是他描繪畫中有黑貓的《杜比尼花園》的心境。

梵谷在六月時就打算畫《杜比尼花園》，但到現在還沒有完成。

於是他匆匆趕赴現場。

當初梵谷的計畫中，院子裡並沒有黑貓和婦人。大概是一幅沒有人物的風景畫，也可能是西奧一家聚集的庭院畫。

但是受到七月六日的心情支配，梵谷帶著沉重的心情來到現場，在他的眼裡，原本象徵著明朗、幸福家庭的庭園，卻變成充滿蕭殺之氣的地方。

梵谷無法違背當時的心情，於是將他所看到的，以及他的某種決意直接表現在畫面上。

他率直的在信中告訴西奧和喬安娜，在畫中表現了無法壓抑的悲傷和極度的孤獨。

「畫筆幾乎從我手指滑落──但我知道自己所要的是什麼。」

梵谷心無旁鶩的描繪杜比尼的庭園。

下落不明的另一封信

梵谷寄出了兩封信，但西奧並未仔細閱讀，以致他的吶喊並沒有傳到西奧耳中。

「很高興你並未感到沮喪。」西奧和以前同樣樂觀。他以為只要身體健康，其他就萬事OK。其次就是他曾經提到的馬車登頂故事。事態並沒有豁然開朗，他所說的登頂指的到底是什麼？

在過去十八年間，梵谷曾經多次為了請西奧匯錢而寫信催促，但是從沒有像這次如此真正期待西奧的信，而非附在信裡寄來的金錢。

梵谷面對西奧信中冷漠的內容，原本已經平息的怒火一下子又爆發出來，於是寫了封言詞激烈的信，寄至西奧位於巴黎的公寓。

這封信一度轉往荷蘭，後來，喬安娜又將信轉給先回到巴黎的西奧手上。到五月二十日

之後，西奧才看到這封安全送達的信（不過，這封信與喬安娜那封「福音」般的信同樣，在《梵谷書簡全集》出版後依然下落不明）。

西奧從這封信中，終於察覺到事態不尋常，匆匆在二十二日寫信給梵谷。由西奧的信可以推知，梵谷在這封下落不明的信裡，用辛辣的言詞提出許多具體的指責和意見。

到梵谷二十七日用手槍自殺為止的兩個星期內，梵谷只寄了一封信給西奧，另有一封在二十三日寫成，但是並未寄出，西奧也只寫了二十二日寄出的一封。這封信有很長一段時間下落不明，直到一九九○年才被德國人馬提斯‧阿諾德在梵谷美術館的資料室中查資料時偶然發現。這封信可能在整理梵谷信件的過程中遺漏，因此沒有收入書簡集，而長期夾在其他資料中。

下面將全文刊出這封消失了大約一百年的信，但在此之前，我先整理一下從七月六日到二十三日之間，梵谷所有往來的信件。梵谷的信大多沒有注明日期，不過根據信的內容，大致可以推算得出。

雖然距今一百年，但當時的郵件已能迅速、確實而且安全的送達。西奧寄給梵谷的錢，幾乎都是直接裝在信封裡寄去，而且早上在巴黎寄出，當天就可送到近郊的歐維。

七月六日，梵谷因為牆上掛的畫與喬安娜發生爭執，一氣之下，當天晚上就返回歐維。

一、七月七日或八日，梵谷寫給西奧和喬安娜（短信）。

二、十日左右，梵谷寫給西奧和喬安娜（他說已恢復正常，但一旦提筆，不知不覺吐露不安和對喬安娜的意見）。

三、十二日左右，喬安娜寫給梵谷（告知荷蘭之行的行程，被梵谷稱為「福音」的信）。

四、十三日左右，梵谷寫給西奧和喬安娜（覺得自己的存在是他們的沈重負擔，但讀了喬安娜的信後發覺是杞人憂天，信中並告知對方自己畫了三幅大作品）。

五、十四日，西奧寫給梵谷（得知梵谷沒有沮喪而感到高興，並附上五十法郎）。

六、十五日左右，梵谷寫給剛出發赴荷蘭的西奧（轉寄至荷蘭，再轉寄至巴黎，西奧於二十日以後才收到。後來下落不明，但從二十二日西奧的回信，可推知信中具體指出與西奧和喬安娜的不和）。

七、十五或十六日，梵谷寫給住在荷蘭的母親和妹妹（想到正在荷蘭度假的西奧一家，同時告知母親和妹妹，自己正在安靜作畫）。

八、二十二日，西奧寫給梵谷（新發現的信，下面將全文刊出）。

九、二十三日，梵谷寫給西奧（寫到一半停筆，未寄出。死後在他胸前口袋被發

現）。

十、二十三日，梵谷寫給西奧（絕筆信）。

其中，第三和第六封信下落不明，西奧有可能將它們收藏在某個地方。

西奧的最後一封信

西奧二十二日寫給梵谷的信，結果成為他給梵谷的最後一封信。它的原文刊登於法國《Graphides》雜誌一九九〇年號。該雜誌後來又將馬提斯・阿諾德的德文譯文翻成法文，本書就是根據法文譯文翻譯而成的。（）代表從德文譯成法文時，難以了解或是無法解讀的部分，而有些（）內加入的文字，則是依上下文判斷出的意思。有一處標了『？』的地方，是作者根據事實判斷之後加上去的。

「一八九〇年七月二十二日

親愛的文生，

喬安娜已將你的信從荷蘭轉寄給我。看了之後有點驚訝。不知為什麼你將家人間的

爭執想得如此嚴重？昨天『？』我為大家的未來而心煩。我承認我們都極度疲憊，我也承認以前在事業上不知自己想要作什麼。但我真的不了解你所說的家人間的激烈爭執是什麼？是指多里斯的事嗎？

當然，如果他能讓步就好了。但是他就是那樣的人，這件事我想應不至於成為你與他絕交的理由。還是喬安娜不願在你所希望的位置掛普雷渥斯特的畫？但我不相信。因為喬安娜並沒有傷害你的意思，而且當時她確實認為與其因為此事發生摩擦，寧可暫時擱置。喬安娜花了很多時間在思考畫的事情，對小孩也有過多要求。她比以前懂事，但是仍不了解眼前的問題。那幅畫並不值錢，為它煩惱不值得，我建議你最好把它忘掉。

親愛的文生，我希望你健康。你說寫信是一件痛苦的事，很多事情不願對我說，我有點擔心你有什麼苦惱或是不順利。如果真的如此，不妨去看看嘉舍醫生，他或許可以給你一些處方。請盡速告知你的近況。上星期二，我帶著喬安娜和小孩到萊登，在那裡待到這個星期四。母親確實衰老許多，但她很高興能夠見到孫子。母親含飴弄孫，顯得非常快樂。威勒敏也很好，對我們非常親切。喬安娜在我出發後的第二天（），和母親一起（）度過，赴阿姆斯特丹，喬安娜在那裡（）。大家最好不要再讓喬安娜勞累，她需要休息，也必須休息，因此（）。這裡正好天氣多變，喬安娜和小孩都無法外出散心，我相信她也想提早回來。而且，如果喬安娜喜歡我們的家甚於父母家，那就太好了。若是喬

安娜現在在這裡，我會非常高興，因為家裡像死城一般，而且我也很想念兒子。

我們的生活，因為小孩而勉強維繫著。你不必擔心因為小小的意見相左——假設你認為有的話——導致愛情冷卻（兩人之間的鴻溝或協議分手）。因此，你不要把我們的荷蘭之行想成有許多（收穫）或是得到（　）休養（　）。我（覺得）唯一的好處是，我們的健康已經恢復。因為健康才是（最珍貴）的東西。隨信附上五十法郎（　）。暫此擱筆。請相信愛你的弟弟。

［西奧］

梵谷十四日自西奧收到那封期盼已久但又令他不滿的信，推測第二天一早就回信給西奧，但西奧遲至二十二日才讀到信的內容。

梵谷七月六日從巴黎歸來，到他十四日收到西奧的信，以及之後他寫信給荷蘭的母親，短短一個星期左右，他的心理狀態好像同時有幾個人棲息在身軀裡，激烈起伏、動盪。

我們可以想像，梵谷寫給西奧的那封後來下落不明的信，內容必率直的敘述了他主觀的感想和意見，並成為他的最後一封信。

看了這封信，西奧在二十二日給梵谷的回信中，一開始就說有點吃驚。

「你說寫信是一件痛苦的事，很多事情不願對我說，我有點擔心你有什麼苦惱或是不順

利。如果真的如此，不妨去看看嘉舍醫生，他或許可以給你一些處方。請盡速告知你的近況。」

西奧大概沒有認真閱讀以前梵谷寫給他的信。因為梵谷不是曾經詳細的向他報告過許多次「近況」了嗎？

梵谷也曾具體提到對嘉舍醫生的不安。姑且不論這意味著什麼，但可以肯定西奧未曾向梵谷確認此事，而且好像無視於梵谷的傾訴，仍勸他接受嘉舍醫生治療，顯然與梵谷所期待的回信不合。梵谷所說的身體狀況不佳，應是指心理上的，嘉舍醫生並不能解決他的問題。

而當梵谷指出了與西奧和喬安娜的不和，西奧卻回信說「無法真正理解」，似乎頗為困惑，而且還猜測「是否指多里斯的事？」，以為是梵谷與喬安娜的哥哥多里斯之間的口角。

梵谷與多里斯之間的口角，是因為梵谷提議在牆上掛普雷渥斯特的畫，遭到喬安娜反對而開始的。西奧為喬安娜辯護：「她並沒有傷害你的意思。」但是梵谷的提議終究被否決，最後還是傷了他的心。因此，西奧的說法，在梵谷看來不過是單純的辯解而已。

喬安娜隨時可以撤回自己的主張，但是她沒有。她正面反對梵谷的提議，同時在哥哥多里斯與梵谷發生爭執後，任由事情發展，在旁觀察梵谷被多里斯擊敗的樣子。

這看起來只是小事引起的偶發衝突，但其實早已埋下火種。畫的爭執並非梵谷過去從沒有看過、甚至想像過喬安娜如此品味不同的單純問題，而是長久累積的結果。梵谷

頑固，她的強硬態度想必深刻在他的腦子裡。

過去曾從事六年畫商工作，即使沒有這段經驗也自視甚高的梵谷，對自己的提議遭到拒絕，當然怒不可遏。喬安娜難道不能讓步，在牆上掛上普雷渥斯特的畫嗎？爲什麼不能支持丈夫的哥哥呢？但她沒有讓步。並非不懂其中道理，而可能是在親哥哥與丈夫的哥哥之間發生爭執的時候，突然心血來潮，判斷這正是伸張自己意見的絕佳機會。她的態度一方面表示今後不容許梵谷在自家問題上置喙，另一方面也是對梵谷的一種抵抗。喬安娜的心情，相信已充分傳達給自己的哥哥和丈夫的哥哥。

從西奧二十二日寫給梵谷的信可以推知，梵谷在那封下落不明的信中，清楚寫著要與多里斯絕交，由此也可以了解梵谷的憤怒與受到的傷害。

「如果他能讓步就好了。但是他就是那樣的人……」

從西奧的表現，可以了解多里斯衝動的個性，也可以想像梵谷在孤立無援之下，毫無獲勝的機會。西奧則一籌莫展，只是看著事情的發展。

像這種兩方意氣用事、各不相讓的狀況下，有理的一方未必會勝利。如果沒有人退讓，通常是人數少的一方落敗。梵谷每次想到自己基於正確判斷提出的建議遭到否決時，就不禁感到難過和氣憤。

不論多麼瑣碎、微不足道的事，都足以使人受傷，讓人陷入絕望。自覺重要卻不受周遭的人認同，或甚至不屑一顧時，自尊心必然會受到極大的傷害。而且，當自己接觸到他人鄙視的視線時，更會無法忍受，一方面感到難過，另一方面也會對於不了解自己的人產生極度輕蔑和憎恨的情緒。這種情感有時近乎報復心理。

梵谷首先受到的打擊，是他覺得喬安娜反對自己意見的背後，還隱藏著其他因素。可能是一種對梵谷的憎恨。而且，多里斯也為喬安娜助陣。

接著，梵谷提出的建議完全被忽視，更加重了打擊。因為，以繪畫專家自居的梵谷遭到外行人否決，無異於對他人格的否定，這是絕不能容忍的事。因此他認為喬安娜等人堅決不肯退讓的態度，背後可能隱藏著某些不尋常的因素，大到足以讓他非與喬安娜和多里斯絕交不可。

不過，梵谷即使與多里斯絕交，喬安娜依然是西奧的妻子。他雖然受到傷害，但也了解到與喬安娜相爭並不能解決任何問題，因此他選擇了避免與喬安娜對決。

梵谷退讓的出發點，在於他體會到的屈辱感。其次是他對喬安娜等人的憎恨，以及逐漸受到忽視，而對周遭環境的絕望。梵谷想率直的對西奧表達，但是想到將所有事情說出又可能造成無法挽回的事態，結果只稍微透露，並至死未表明真正的想法，只是在不斷累積的焦躁之下獨自悶悶不樂。

「親愛的文生，我希望你健康。」

西奧在信的中間這樣寫著。這種表現看起來好像一張信紙上寫了兩封信。單由內容來看，也欠缺連貫性。

信的後半，西奧思念起在荷蘭的妻子和小孩，顯露出他一個人在巴黎公寓裡的寂寞。寫著寫著，西奧越發顯得懦弱。

「我相信她也想提早回來。而且，如果喬安娜喜歡我們的家甚於父母的家，那就太好了。若是喬安娜現在在這裡，我會非常高興，因爲家裡像死城一般，而且我也很想念兒子。」

閱讀二十二日以前的信，大家都會認爲西奧與喬安娜的荷蘭之行，是利用西奧短暫的夏季休假去的。

而且在一九九○年發現西奧二十二日的信之前出版的梵谷相關書籍，都看不出西奧與喬安娜的關係已經陷入走頭無路的狀況，甚至以爲夏季結束後，他們將搬進新房子居住，在巴黎開始新的生活。

但是，西奧的信卻暴露與此完全不同的情況。

或許是因爲兒子的養育問題，也可能是兩人刻意安排的冷靜期間，雖然只是短時間，但

當時西奧與喬安娜已形成一種分居狀態。

西奧想起回到阿姆斯特丹娘家的喬安娜，用半哭泣的口氣強調希望喬安娜喜歡他們在巴黎的公寓甚於荷蘭的娘家。希望妻子早日回來，兒子不在身邊感到寂寞……，與妻兒分開不到一個星期，他就開始嚮往家人團聚的生活，而梵谷對這種失落感，與西奧同樣敏感。

「我們的生活，因為小孩而勉強維繫著。」

後面的內容有些地方很難理解，不過，「因為小小的意見相左導致愛情冷卻」、「兩人之間的鴻溝」、「協議分手」等用語相繼出現，首次證實梵谷再三提到西奧與喬安娜之間的「不和」，並非毫無根據的臆測。西奧雖然一直忍耐，但還是逐漸發出牢騷，吐露了部分心聲。顯然他已無法忍受與妻兒的分居生活。梵谷也再一次確認了自己的決心。

「為了西奧，我只有自己退讓。」

西奧的這封信，涉及了他與喬安娜的私密關係，喬安娜當然不願讓別人知道。或許西奧也曉得，如果這封信被喬安娜看到，一定會被銷毀。

梵谷死後一百年，這封信才與其他資料一起出現，可能就是西奧將信抽出，藏在某個看起來不像信件的地方。

「隨信附上五十法郎。請相信愛你的弟弟。」

西奧的信用這句話作結語。被自己的問題攪得焦頭爛額的西奧，雖然從梵谷的信中察覺到某些異常，但是絕沒想到梵谷已到了瀕臨死亡的地步。

「請相信愛你的弟弟」，短短一句話，已充分表現出他想讓梵谷安心，以度過危機。

我以畫家身分離去，永遠與你們爲伴

梵谷認爲自己是「麻煩製造者」，最後選擇了從世界上消失。

梵谷年輕時，捨棄了在谷披美術店能夠獲得世俗成功的道路，將興趣轉移到追求生存的真實感。他走入十九世紀的炭礦這種連生命安全都無法獲得保障的惡劣勞動條件下工作的貧苦人群中。他藉著獻身傳教來抓住某些東西。這種自虐式的獻身傳教態度，在當地教會的眼中被視爲脫離常軌，斷了他的傳教之路。若從另一個角度來看梵谷的傳教，這也可說是他對當時教會的一種強烈的批判。梵谷就是如此被「神」捨棄、驅逐。

在失意的深淵裡，梵谷找到的最後一條路就是繪畫，一個取代信仰和神祇，眞實存在的世界，也成爲支持梵谷的新力量。從下定決心的那一刻開始，他就把「持續作畫」當作未來人生的重心。梵谷的「熱情」，幾乎與「意志」是同義詞。

因此梵谷就像他畫中，在荷蘭農村從早到晚工作，只能獲得微薄收入的織工夫婦般努力

繪畫。穿著布滿灰塵的破衣，被當成螻蟻看待的礦工和他們的家人，深深印在梵谷的記憶裡。

梵谷與西奧爲了追求新而眞實的繪畫，展開共同事業。西奧以畫商身分購買梵谷的畫，作爲資金的援助，梵谷則配合援助的金額來畫畫。這個觀念梵谷終其一生都沒有忘記過。即使有時他向西奧提出超出預期的金額，也一定會用更好的作品來補償。梵谷像作工一樣作畫，因此完成新作品時，都會寫信詳細向西奧說明畫的大小、構圖。如果完成多幅他中意的作品，更會高興的在信中多加描述。對梵谷而言，這是繪畫事業的一環，也是對合夥人兼出資者的義務。

問題在於作品賣不出去。梵谷創作順利，不斷產生新的作品，從繪畫事業的角度來看，這是商品的生產和新財富的建立，本值得歡迎。不過，前提是畫必須暢銷。如果賣不出去，旺盛的創作只會造成材料費用的膨脹，不論生產（創作）多少，都無法轉換成現金。作品不斷在西奧手邊堆積，過去十餘年間的投資根本無法回收。梵谷的作品今天價值連城，但是在當時人們的眼中，因爲作品太新，根本不值錢。越創作，對西奧造成的負擔越重。這種共同事業的發展，使梵谷經常鬱鬱寡歡。不過，除了作畫，梵谷找不到其他解決方法，只有努力裝作平靜，與西奧繼續這項事業。「……活到五十歲的人，每年花兩千法郎，一生要花掉十萬法郎，所以我必須賺回十萬法郎。雖然身爲藝術家，一生中要畫出一千件每件一百法郎的

畫是非常非常困難的事……。」

不過，梵谷還是抱著一絲希望不斷的努力，或許他相信有一天自己的作品會受到肯定，賣到能令西奧滿意的價格。梵谷了解自己正在前無古人的領域中創作，反之，他也知道自己的畫很難被周圍的人理解，可能一法郎都不值。梵谷的愛在這個世界上空轉。或許十九世紀歐洲許多新價值的創造者，也都曾體會到如梵谷一般的孤獨與不幸。

梵谷深知他生存在什麼樣的世界，因此面對周圍的偏見、不值一法郎的畫、痛苦不堪的發作等等，他仍努力在精神和肉體的各種逆境中求生。因為只有堅強不屈的意志力，才能使他不被擊潰。但這樣也的確讓他累積了過度的疲勞。梵谷對弱者、年幼者、貧困者、受虐者充滿慈愛，始終與他們站在同一線上，彼此心靈相通。他愛過著普通生活的人們，也重視人們所重視的日常生活。但是，這些未必與他自己客觀上的生存方式相容，形成心嚮往之，但人卻未和他們在一起的矛盾。因此，當梵谷失去了愛的力量時，他自己也會隨之消殞。

現在，梵谷要問：我是麻煩製造者嗎？有壓迫到西奧和喬安娜的家計嗎？答案是肯定的。身為畫家，梵谷非強迫西奧一家犧牲不可。相反的，喬安娜和威廉可說是麻煩製造者嗎？任何人都知道，答案是否定的。那麼梵谷可以不當畫家嗎？絕對不行。因為，這是支撐梵谷的力量。於是，梵谷可選擇的只有一條路。

令梵谷走上死亡之路的，其實是微不足道的小事。但是一旦產生這種念頭，以前壓抑住

的負面因素就會一股腦的爆發出來。梵谷已衰弱得無法再抵抗，或許這時他已得到結論。

「我以畫家的身分離去，永遠與你們為伴。」——這是梵谷最後的心境。但進一步思考，這或許也是他投身繪畫工作時就已決定的宿命。過去這段說短不短、專心繪畫的記憶，與這樣的宿命認識相連，在告別世界的悲愴之外，還產生出這樣作可能是最佳選擇的安然。

「我要一直畫到人生盡頭。這才是最大的幸福。」梵谷堅強自若的創作出最後一幅作品，然後離開這個世界。

「我要畫出與自己熱愛而尊敬的畫家們同樣傑出的作品。」

梵谷在六月決定重畫一張一週前才完成的《杜比尼花園》。他原本要畫西奧、喬安娜和威廉一家，雖然計畫與原來大不相同，但他也決定將自己的心境和遺言同時傳達出來。他以嚴肅的心情回顧過去，並憶起在自己生命過程中，不斷鼓勵他、給他勇氣、令他尊敬和愛戴的偉大畫家們，畫出黑貓剛消失後的《杜比尼花園》。

上午，他到野外寫生或練習。回到旅館與投宿的其他旅客一起吃完中餐後，下午就悠然的在畫室裡畫《杜比尼花園》。

根據旅客們表示，梵谷每天規律的依照排定的時間工作，上午外出，中午回到旅館，吃完中餐後，下午在室內作畫。大概是因為七月下旬的上午比較涼爽，他利用這段時間外出，下午陽光強烈，他就在室內作畫。

梵谷在去世前數週時間，不斷在生死之間掙扎，最後仍選擇了為自己畫上休止符，也就是自殺。看著他走到人生盡頭的，就是這幅沒有黑貓的《杜比尼花園》。

明亮而清澈的畫面，表現出梵谷一方面希望孕育萬物的世界永遠持續，另一方面又不得不向它告別的複雜心情。那是梵谷在預知自己死亡時畫出的悲愴而美麗的世界，也是可以窺見梵谷最後心境的唯一而且珍貴的作品。

似乎在珍惜這最後的一刻，他以非常平靜的節奏，一筆一筆的將油彩塗在畫布上，彷彿在祈禱這一刻永遠存在，祈禱著作品永遠不要完成。

這幅梵谷的最後作品，偶然的來到日本廣島。這是梵谷生前嚮往的地方。這幅畫好像為原子彈下死亡的數十萬人鎮魂，明朗、寧靜的永遠保存在爆炸中心點附近的美術館中。

未寄出的信

梵谷接到二十二日的信後，給西奧寫了兩封信。第一封半途作罷，之後重新寫成第二封才交寄。這兩封信的內容，開頭部分相似，其餘則完全不同。

梵谷面對自己即將來到的死亡，心情已定，不過讀了二十二日西奧的信後，又不知不覺寫了許多原來不打算說的話。因為對方是西奧，因此有些話不得不說，而且發了不少在他心

中原本應該已經解決的牢騷。寫到一半，他突然發現自己恢復以前的狀態，於是中途停筆，

換一張新的信紙重新寫過。

雖然想說的事堆積如山，但現在寫什麼都已無用。他只想傳達這個想法，在重新寫成的

信開頭處和前一封信同樣寫上這句話。梵谷並未丟棄這封沒有寄出的信，且在自殺當天放在

胸前口袋裡。這是他的心情，或許也想讓西奧知道，即使沒有被發現，就這樣放著也無所

謂。

　　下面就是這封沒有寄出的信的摘要：

「親愛的弟弟，

　謝謝你關心的信和一起寄來的五十法郎。

　……有很多事情想說，但是我覺得寫出來也是枉然。

　關於你家裡的狀況，我知道你想讓我安心，但我覺得你不需要刻意如此。因為不論

幸福與否，我都看得出來——例如在五樓撫養小孩，對喬安娜或你而言都是非常辛苦的

事，對此我就頗有同感。既然最重要的事情都已順利解決，不知為什麼我又囉囉嗦嗦提

到這些無關緊要的事。

『的確，在我們更冷靜的討論事情以前，恐怕還有很遙遠的路要走。』

現在我想說的只有這些。不瞞你說，我有一種恐懼的感覺。

……實際上，我們能討論的只有我的繪畫。但是，弟弟，有一件我經常對你說的事，現在我要再說一遍──我盡最大的努力，不眠不休全力創作，你絕不只是一個柯洛的畫商，現在我要再說一遍──我盡最大的努力，不眠不休全力創作，你絕不只是一個柯洛的畫商，透過我的媒介，你實際參與了許多不朽作品的創作。

……這是經手已逝藝術家作品的畫商與經手在世藝術家作品的畫商之間，很難說明的差異。

至於我自己的畫，我投下了自己的生命，我的理性已經半崩潰──那沒有關係──據我的了解，你不是一般畫商，我認為你可以抱著對人類的愛來行動，決定你的方向。

但你又能如何呢？」

我們再來回顧一下信的內容。

「關於你家裡的狀況，我知道你想讓我安心，但我覺得你不需要刻意如此。因為不論幸福與否，我都看得出來。」

梵谷在以前給西奧的信裡，已提過這件事，但西奧在二十二日的信中加以否認。

梵谷看了西奧的表達方式，認為西奧和喬安娜之間絕對有嫌隙，而且產生非說不可的感覺。但又說，「既然最重要的事都已順利解決，不知為什麼我又囉囉嗦嗦提到這些無關緊要

的事。」打算打住話題。

「……不瞞你說，我有一種恐懼的感覺。」

梵谷看不到西奧與喬安娜之間在物質匱乏之中才會產生的患難情感，反而看到了彼此之間脆弱的一面，因此令他感到恐懼，就好像他的作品《烏鴉麥田》中即將從烏雲裡傾盆而下的「雷雨」。

這也可以解讀成他們繪畫事業的前途。或許梵谷想探尋西奧的真正想法。以前只能猜測的事，因為二十二日西奧的信終於真相大白。但不論如何，這個「雷雨」已不再是別人的事，而是跟自己扯上關係的嚴重不和與危機，因此讓他恐懼無比。

信的後半提到他與西奧的繪畫事業。

「我盡最大努力，不眠不休的創作……」

「至於我自己的畫，我投下了自己的生命，我的理性已經半崩潰。」

他在兩週前才對西奧傾訴「我已經極度疲憊」，現在又重複了一次。

「我死也無憾」、「已經有隨時死亡的心理準備」……一生坎坷的梵谷，現在打算斷絕自己的後路。

信的最後，梵谷說西奧與一般畫商不同，是一個對人類抱持著愛心來行動的人。

「但是你又能如何呢？」梵谷向西奧丟出一個問題，作為信的結尾。

過去梵谷要求西奧判斷一件事情時，也會使用問句。並非他自己無法回答，而是他認為如果把自己的想法全部說出，可能危及自己的未來。

最後的最後，梵谷觸及問題的核心，也就是梵谷與西奧的原點。自己的未來已經決定，但他想到自己死後仍必須活下去的弟弟，想要給尚無答案的問題提供一個解答。

那就是讓西奧自己作最後的抉擇。

梵谷寄出的最後一封信

「親愛的弟弟，七月二十三日

謝謝你的信和一起寄來的五十法郎。

有很多事情想對你說，但是那股念頭又突然消失，我覺得寫了也是枉然。

……我正集中精神在創作上。我要畫出與我所熱愛和尊敬的畫家們同樣傑出的作品。

回到歐維，我覺得畫家的處境越來越困難。

雖然如此，……這不也正是讓畫家們理解團結力量的好時機嗎？不過，即使團結了，如果很輕易被其他外來因素影響，也很快就會瓦解。也許你會說，畫商會共同維護

印象派畫家，但這恐怕也是很短暫的。總之，我認爲個人的行動力量有限。我們已經有過那種經驗，爲什麼還要重蹈覆轍呢？

我看了高更的作品，覺得非常美，我很高興能夠確認這點。我想他其他的作品一定也一樣。

你應該會看到《杜比尼花園》的素描，這是我以前就在構思的畫布之一。還有描寫舊茅屋和雨後麥田的兩幅三十號作品的素描。另外附上希爾席夫的材料訂購單，他請你代向每次送我材料給我的商店訂購。……我自己的材料則盡可能減少。

最後祝你健康，工作順利，並問候喬安娜。

文生」

這是他寄出的最後一封信的概要。信中還附上德州《杜比尼花園》的說明和素描。

「謝謝你的信和一起寄來的五十法郎。有很多事情想對你說，但是那股念頭又突然消失，我覺得寫了也是枉然。」

開頭處與沒有寄出的那封信相似。他接著說：

「我要畫出與我所熱愛和尊敬的畫家們同樣傑出的作品。」

他透露了打算重畫《杜比尼花園》的抱負。這幅沒有黑貓的《杜比尼花園》，正是他在

這個世上的最後作品。

信內還附了他十幾天前完成的有黑貓的《杜比尼花園》的說明和素描，所以有點複雜。

關於之後的《杜比尼花園》，梵谷在最後一封信裡並沒有具體說明，好像是爲了讓後來趕赴歐維的西奧意外發現信裡從未提到過的另一幅《杜比尼花園》而畫的。

接著他提到畫家的處境。關於畫家工會，他說自己以前曾有失敗的經驗，現在也不樂觀。

對於西奧的提案，他認爲即使畫商因爲印象派而合作，也很難持久。

他覺得高更的作品很美，然後說，「你應該會看到《杜比尼花園》的素描。這是我很久以前就在構思的畫布之一。」重新介紹這幅在十三日的信中曾經提到的作品，並且暗示他還有其他構思已久的畫。

然後他受年輕畫家希爾席夫之託，請西奧代訂繪畫材料，對希爾席夫投射出關愛的眼神。

「我自己的材料則盡可能減少。」他似乎已排定完成最後的《杜比尼花園》之後自殺的大概日程，材料可能已經沒有需要，因此盡可能減少（單是此處，他就透露了部分自殺念頭。大概是爲西奧著想吧）。

這封信裡，到底哪個地方可以預感到梵谷的自殺？這不是限時信，讓人感覺時間從過去到今天，然後會持續下去。但是它與梵谷畫廣島的《杜比尼花園》時的心境卻是相通的。

住在同一旅館裡的人，並未發現梵谷自殺前有何異狀。他們對梵谷的印象，與這封信情況相同。傳達出梵谷置身於極為日常的時間流動中，打算永遠歸於一的思想。

他在信裡附上有黑貓的《杜比尼花園》的說明和素描，「《杜比尼花園》的前景是綠色和粉紅色的草……」。

前一封未完成的信對西奧與喬安娜頗有怨言，並針對繪畫事業詢問西奧對未來的看法。這封信的內容明顯不同。但除了重新詳細說明曾經提到過的《杜比尼花園》，以及他向西奧訂購的材料數量很少外，其他並沒有特別與往常相異之處。

他沒有重提七月六日的事，對於西奧的辯解也沒反駁或是強調自己的想法。

「有很多事情想對你說，但是那股念頭又突然消失，我覺得寫了也是枉然。」他只寫了這句話，並未多談西奧與喬安娜的事。梵谷在之後的四天中，沒有給任何人寫信。雖然原來有很多事想對西奧說，但是這個念頭已完全消失。

「寫了也是枉然」──當梵谷這樣判斷時，他的心幾乎完全死亡。西奧從哥哥的文字中感覺到某些異樣，並寫信告知人在荷蘭的喬安娜，但是對於梵谷並沒有採取任何具體的行動。

梵谷的淚水

西奧後來再獲知梵谷的消息，是希爾席夫受嘉舍醫生之託，帶著信赴谷披美術店之時。

但為時已晚。

西奧馬上趕往歐維，梵谷已躺在住處的床上。

梵谷臨終前，默默的聽著西奧向他報告繼續留在谷披美術店的決定。西奧必須撫養家人，但是在美術店中苟延殘喘，又可能扼殺周圍有才華的畫家。西奧在此局面下左右為難，遲遲無法獲得結論，最後才決定暫時忍耐，繼續留下來。

這是他夾在梵谷和喬安娜之間，經過長期煩惱之後，最後作成的最具誠意的回答。大概是希望過去一段時間裡因為各種狀況而逐漸疏遠的梵谷和喬安娜能夠早日復合。

當梵谷覺得一切都已結束時，或許也因此感到十分安心。他在床上靠著西奧，似乎要說：「這樣我就可死而無憾了。」當天晚上，一度恢復穩定的梵谷平靜的嚥下最後一口氣。

不能算長的三十七年歲月，終於畫下休止符。

西奧考量喬安娜和威廉，原本打算留在谷披美術店，但梵谷死後他立即提出辭呈。這無異是不再繼續守護家人的行為。

西奧驚覺自己失去了最重要的東西，能夠填滿自己空虛心靈的只有哥哥梵谷。他悔恨不

能再傾聽哥哥的煩惱和要求，想像哥哥不再對自己吐露心聲時的孤獨，更是百感交集。

或許哥哥的死讓西奧失去了冷靜的判斷，不願再忍受屈辱的待遇，而決定去職。

「但是你又能如何呢？」

從梵谷胸前口袋裡取出的信，最後一行文字刺進了西奧的心裡，造成精神上重大的打擊，並使得宿疾惡化，不久之後也追隨梵谷而去。臨終前，他幾乎呈昏迷狀態，但是當醫師讀荷蘭報紙上有關梵谷的簡短新聞時，據說西奧聽到梵谷的名字時身體曾微微震動。

梵谷和西奧在繪畫事業的中途陷入意想不到的泥沼中動彈不得，拉車的馬和馬夫同時倒下。他們走向死亡的路途坎坷遙遠，辛苦和代價未免太大，但是兩人也刻畫下無法取代的真誠。梵谷和西奧心中充滿只有兩人知道的種種有形、無形的記憶與感動。

星期天，人們聚集在教堂裡作禮拜。杜比尼花園的對面，剛改建的教堂聳立在一片綠色之中。花園裡剛才還在的黑貓已不知去向，留下牠的足跡和十一個朱色斑點。

杜比尼花園好像沒有發生過任何事情，在初夏的微風中閃閃發光。地上的生物，始終保持微笑。畫中絲毫沒有死亡的陰影。

如前面所述，廣島美術館的《杜比尼花園》正確傳達出梵谷臨終前的心理狀態。受他祝福的世界，顯露了一絲他不得不孤獨離去的遺憾。

《杜比尼花園》中黑貓消失處上方的一片水色液狀物，看起來就像是梵谷的淚水。

梵谷以前也曾流下類似的淚水——在「割耳事件」使他與高更的共同生活被迫結束之後。

因為這個事件，高更在第二天就離梵谷而去。梵谷治療耳朵，從醫院回來，隻身待在阿爾的公寓裡，一面回想高更來到阿爾之前遙遠夏天的充實日子，一面畫《向日葵》複製畫。

其中一朵向日葵花上，就呈現好像水色淚水的形狀。

《杜比尼花園》草坪上淚水積成的「水池」，比當時大上好幾百倍。梵谷一定是忍不住在這裡流出了眼淚。

梵谷在信裡說明德州作品中這個部分是「開了白花的灌木」，但是在廣島的作品中，它不是「白色」，而是與向日葵作品中同樣的水色。

第八章

喬安娜的功勞

喬安娜的成長背景

喬安娜‧海希納‧波格，一八六二年生於阿姆斯特丹，比西奧小五歲，比梵谷小九歲，父親是保險仲介人。

喬安娜在七名兄弟姐妹中排行第五，是比較可以自由接受教育的排行。

喬安娜自己苦學英語，曾通過相當於今天學院程度的檢定。她還曾待在倫敦數個月，一個人在大英博物館苦讀。她研究英國浪漫詩人雪萊，也盛讚荷蘭作家戴克爾（Eduard Douwes Dekker），一生崇拜莎士比亞。

兄弟中與她感情最好的，就是七月六日與梵谷發生爭執的多里斯。多里斯從事保險業，也是繪畫收藏者，擁有不少魯東（Odilon Redon）的作品。據說他晚年也花了不少時間研究莎士比亞。

喬安娜二十二歲時在女子學校教英語，一八八九年四月與多里斯的朋友西奧結婚。當時梵谷剛結束與高更的共同生活，在阿爾的醫院接受雷伊醫師的治療。

關於喬安娜，有很多梵谷的研究者曾經描述過。以下就介紹艾文‧史東所著的《梵谷傳》

中的一節。這本書於一九三四年九月在紐約出版，上市一週就成爲全美暢銷書。

「西奧選擇具有母親影子的女性爲妻。喬安娜有一對褐色的眼睛，充滿發自內心的憐憫和同情。兒子出生才兩三個月大時，她就已經充分表現出母親的風範。蛋形的臉，配上樸素而善良的五官，多而明亮的淺褐色頭髮自然的從荷蘭人特有的寬闊額頭梳往腦後。她對西奧的愛中，也包含了對梵谷的感情。」

喬安娜與西奧結婚不久，梵谷收到她寄來的第二封信，日期爲一八八九年五月八日。

「親愛的哥哥，

你的新妹妹終於能夠不必透過西奧，無拘無束的與你交談了。在跟西奧結婚以前，我經常想，我眞沒有勇氣寫信給文生。但現在我們成了兄妹，希望你多了解我一點，多疼愛我一點。

從很久以前開始，我就知道你、崇拜你……」

她的信，在羞報、可愛之中，還表現了旺盛的好奇心。

因爲「成了兄妹」，所以天眞無邪的向哥哥撒嬌，使梵谷深受感動，一直妥善的保存著她的信。

蛻變成勇敢的女性

喬安娜與西奧結婚後，很快就懷了威廉。兒子出生四個月後，梵谷從法國南部遷居到巴黎附近的歐維。

西奧長期以來爲了是否辭去谷披美術店的工作而煩惱。這已成爲非常現實的問題。經濟上的不安，使喬安娜和西奧遭遇了許多不得不解決的問題。西奧在二十二日的信上寫著：「喬安娜比以前懂事許多，但是……」由此可想像當時喬安娜與西奧之間會有激烈的衝突。

喬安娜面對的難題與不滿，包括了西奧援助梵谷而對家計造成的影響、丈夫西奧與繪畫事業夥伴梵谷未來的關係、已成家的西奧如何與親密的哥哥保持適當距離等等。對這些問題，她站在與西奧不同的角度，有她自己的想法。

梵谷的信中曾提到結婚的事，一定是有人提出相關意見，而且極可能是喬安娜。梵谷在信裡強調絕不願停止作畫，並由此推測西奧或喬安娜的健康或經濟有問題。梵谷說過：「對我而言，生存意味著繪畫，而非保護身體。」所以，要他放棄以作畫爲中心的生活，是不太可能的。

站在喬安娜的立場，她絕不樂見西奧與梵谷維持以前的關係，否則未來一定會嚴重壓迫家計。她認爲夫妻的關係必須優於梵谷。

而且，梵谷在巴黎與西奧一家生活了四天之後，喬安娜似乎無法再用浪漫的眼光來看梵谷，也無法再抱持單純的尊敬念頭。在現實中，她不得不以另一種態度來對待梵谷。

梵谷未能區別獨身的西奧與成家的西奧有何不同，仍和過去同樣，不避諱的干涉西奧家的事。面對這樣的梵谷，喬安娜很快認清了現實。以前寫給梵谷的信中表現出來的天真可愛已經消失，取而代之的是在現實生活中堅強生存、以冷靜的目光對待梵谷的勇敢女性。

喬安娜思考自己的未來時，梵谷的存在成為使她不安、甚至不滿的因素，因此開始明白說出自己的意見。這一點非常重要。單純根據作品和書信得到的印象，將梵谷當作第三者來崇拜的感覺，與實際存在於眼前、寢食與共、利害關係又對立的梵谷，兩者之間簡直有天壤之別。

就算有人願意和梵谷一起生活，大概也不願自己被徹底看穿，赤裸裸的站在絲毫不容妥協的梵谷面前吧。我們並沒有實際體驗梵谷逞強好辯的個性，但相信實際與梵谷交往，除非精力充沛、度量驚人，或是反應遲鈍，否則必定難以忍受。

但我們看梵谷的時候，可以不用管這些，只要了解他、敬愛他，從他的作品和書信中得到啓發。若有必要，再去尋找資料、深入研究，並不需要與梵谷面對面交往。

但是喬安娜不同。

她與梵谷的關係是對立的。面對想與丈夫維持以往的關係，並干涉家庭內部事務的梵

谷，她不可能像我們這樣看待梵谷。這是不難想像的。

了解梵谷的偉大與崇高

梵谷死後，西奧曾在自己的公寓裡展示梵谷的作品。但是不久之後，他自己也入院，而且換了兩家精神病院，在梵谷離世不到半年，即在荷蘭的一所精神病院中去世。據說西奧在這段時間自暴自棄，還打算殺死喬安娜和威廉。

兒子不滿一歲，還在新婚期間就成為寡婦的喬安娜，在這一年春天，搬到距離阿姆斯特丹老家二十餘公里的小鎮居住。鎮上住著她學生時代的友人。梵谷的大量作品和書信，以及西奧遺留下來的物品，也都被她帶往荷蘭。

她的哥哥多里斯和周遭不少人，都曾勸她將梵谷的作品「處理」掉，但她都沒有理會，不論作品大小，都安為保管。

兒子威廉在〈喬安娜‧梵谷‧波格的回憶〉（以下簡稱〈喬安娜的回憶〉）一文中曾提到當時的情況：「……她帶著在當時毫無價值的大量作品，與兒子一起回到荷蘭。當時一位名家編成的繪畫目錄上，文生‧梵谷的畫，兩百件作品合計僅值兩千盾。」可知當時荷蘭對梵谷的評價非常低。

沒有拋棄毫無價值、形同廢紙的作品，把它們運回荷蘭，可說是喬安娜的一大功勞，意義極為重大。

喬安娜的佳話從這裡開始。丈夫是畫商，她對美術品的行情不可能完全不懂。但儘管當時荷蘭未給予梵谷正確的評價，她卻絲毫不為所動。她深信，總有一天人們會了解梵谷的偉大。她相信丈夫西奧，以及畢沙羅、莫內、高更、貝納等法國傑出畫家都讚不絕口的梵谷，將來一定會受到高度評價。

這意味著在一八九〇年三月的獨立畫派展覽中，最敏感察覺到前衛傑出畫家以及美術界反應的，正是喬安娜。

定居在荷蘭小鎮上，喬安娜靠經營供膳食的宿舍維生。她和西奧結婚後，停止了寫日記的習慣，直到西奧去世之後才恢復。她重新提筆，一開始就寫著：「這一切都只是一場夢。」由此可以發現她的世界觀並非反覆無常，而是一切結束時，什麼都不留下的堅定價值觀。

根據〈喬安娜的回憶〉中揭載的日記顯示，喬安娜回到荷蘭，剛開始時被迫作她不熟悉的家事，但不到半年，她就能夠得心應手，每天黃昏還能在家事之餘騰出自己的時間。西奧教了我不少有關藝術和人生的事。除了照顧小孩，他還留給我另一項工作，那就是將文生的作品展示在世人面

「……為了不讓自己成為家事的奴隸，我必須保持精神愉快。西奧教了我不少有關藝術

前，並盡可能讓它們受到正確的評價。」

喬安娜曾說：「我並非沒有人生的目的。」她確實了解到，除了撫養兒子威廉，她最重要的工作就是整理梵谷的信件和作品，並使它們發揚光大。

〈喬安娜的回憶〉中也收錄了她寫給友人的信。

「自從西奧發病之後，這些信就成爲我生活的大部分。每當夜深人靜，我就會取出收藏信件的包包。在信裡，我知道還能與他相見。不幸的日子接踵而至，閱讀信件成爲我每天晚上的一大慰藉。我想念的不是文生，而是西奧。我仔細讀著每一句話，不論多麼細小的事，都深深刻在我心裡。不只有感情，我用了全副精神來閱讀，一遍又一遍反覆閱讀，直到文生的影子清楚浮現在我眼前。請想像一下我的經驗。我漸漸理解這位孤獨藝術家的偉大和崇高，然後回到荷蘭。」

喬安娜告訴朋友，她是在「西奧發病之後」開始讀信，也就是說，她因爲想念西奧而開始讀信，結果在反覆閱讀之中，不知不覺理解了梵谷的「偉大與崇高」。

消失的第二任丈夫

十年後的一九〇一年，喬安娜與比她年輕許多的約翰·柯瀚·霍斯哈爾克結婚。當時喬

安娜三十九歲，約翰二十八歲。

一九○五年，阿姆斯特丹市立美術館舉行大規模展覽，約翰曾執筆撰寫畫展的型錄，而且經常協助喬安娜進行梵谷的研究。到一九一二年約翰突然去世為止，喬安娜與約翰一起生活了十二年。

喬安娜與西奧婚後不到兩年，西奧即去世，她過了大約十年孤獨生活之後再婚，十二年之後又與約翰死別。

約翰是一位畫家，兼具評論家的身分，而喬安娜對繪畫幾乎外行，在獲得繪畫的知識和建議上，約翰可說是她絕佳的協助者和建議者。喬安娜忍受孤獨，最後能有成就，不斷從旁協助的第二任丈夫約翰當然居功厥偉。

但是，她出版書簡集時卻沒有提到約翰，也沒有介紹他對梵谷和對自己的幫助，好像她的身邊沒有約翰這個人存在一般。除了兒子威廉在她死後曾簡單提到約翰之外，喬安娜完全無視於自己丈夫的存在。

一九一一年，貝納將自己與梵谷往來的書信集結成書簡集時，據說喬安娜曾提供照片和資料（後來威廉在《梵谷書簡全集》中〈給貝納的信〉的序文中表示，貝納對於喬安娜的協助，僅在出版之後送給喬安娜一本書作為回報）。

在此之前，喬安娜對於將梵谷的信件公諸於世，採取慎重的態度，因為她擔心世人讀了

梵谷的信，對梵谷產生先入為主的觀念，而影響了對他作品的感覺。

「在梵谷投注畢生心力從事的工作受到肯定、獲得應有評價之前，讓人們把注意的焦點轉移到他的人格上，是不適當的。」

她說明了延宕出版《梵谷書簡全集》的原因。但是貝納搶先一步出版，使得喬安娜無法再拖延，梵谷迷也無法再等待。於是她立即著手整理自己保管的梵谷書信，準備出版事宜。

一九一四年初，喬安娜將梵谷寫給西奧的大量信件，集結成貝納作品難以匹敵的《梵谷書簡全集》，以荷蘭語出版。

但是，約翰在貝納的書簡集上市翌年的一九一二年，未等到《梵谷書簡全集》出版就突然去世。威廉在回顧母親的文章中，對約翰的死僅輕描淡寫的說「他健康不佳」。

這個突如其來的不幸，很諷刺的，對於喬安娜卻很有幫助。

約翰死後，喬安娜恢復了梵谷的姓，同時在一九一三年完成〈追憶〉一文，而且決定以此作為《梵谷書簡全集》的序。她對梵谷有特殊的感情，又具備了冷靜研究者的判斷，使這篇文章成為後來撰寫梵谷傳記時非常重要的資料，即使在今天也不減其價值。

打開書簡集，首先看到的便是〈追憶〉的標題，旁邊寫著：

「——他的弟妹喬安娜作——」

最後的署名，不是約翰的姓霍斯哈爾克，而是她匆匆恢復梵谷舊姓後的全名——喬安

娜‧梵谷‧波格。

約翰的死,使喬安娜與霍斯哈爾克家的關係隨之斷絕。她恢復梵谷的姓氏,再度以西奧未亡人的身分出現,當然也恢復了與梵谷的兄妹關係。

接著可以看到年輕時西奧與喬安娜的照片。

梵谷住在聖雷米時,喬安娜寫信給他說,以前想寫信給梵谷,但因彼此沒有任何關係,無法暢所欲言,但結了婚後,成為兄妹,就可以盡情說出自己的感覺。從這裡可以看出喬安娜的謹慎。

經過二十多年,喬安娜為了能夠繼續稱梵谷為兄,稱西奧為夫,無論如何也要恢復梵谷的姓氏。

這時,約翰的存在已完全被抹滅。當然,對於想了解梵谷而閱讀書簡集的人,約翰的存在或許不太重要。若由此角度來看,喬安娜的作法並不構成特別的問題。但是,如果約翰還活著,喬安娜就不能用梵谷的姓氏,而必須冠上霍斯哈爾克的姓來寫〈追憶〉一文,她不能稱梵谷為兄,只能稱西奧為前夫。

這對喬安娜必然會造成一些困擾。

由這一點來思考,約翰不到四十歲突然死亡,雖是偶然,卻是喬安娜可遇不可求的事。

雙重性格

一九一四年，書簡集出版工作告一段落之後，喬安娜開始將書翻譯成英語，梵谷的作品則交給兒子威廉管理。梵谷去世三十五年後，也就是書簡集出版十一年後的一九二五年，喬安娜以六十三歲之齡去世。

喬安娜與梵谷的「兄妹關係」實際上只有一年又三個月，她一生中僅與梵谷見過三次面，相處的時間計六天。第一次見面，是在梵谷自殺兩個多月前的一八九〇年五月，當時梵谷由聖雷米赴歐維，在中途先彎到西奧位於巴黎的公寓，大家一起生活了四天。

第二次是同年六月，西奧一家人赴歐維拜訪嘉舍醫生，與梵谷共度了半天。當天，他們沒有答應梵谷的要求在歐維過夜，黃昏時就返回巴黎。

第三次就是七月六日那天，梵谷接到西奧通知，緊急趕往巴黎。

喬安娜在〈追憶〉一文中，引用西奧寫給妹妹威勒敏的信來說明梵谷的雙重性格。當時梵谷剛到巴黎，西奧在給妹妹的信中經常提及他：

「『我的家庭生活簡直教人無法忍受。再也沒有人來看我們了，因為每次都是以爭吵

結束友人的拜訪。而且，他不愛乾淨，房間搞得亂七八糟。我希望他離開這兒自己住。

他有時也這樣說，可是由我說出口，就變成他留下的藉口了。我對他幾乎束手無策。我只要求一件事，就是不要妨礙我。他的確是這樣，我眞是無法忍受。』『他好像兩面人，一面是曠世天才，溫柔又細心，另一面卻是自私、無情的人。這兩面性格交錯，因此剛剛聽到這一番話，過一會兒又聽到另一番話，兩者互不相容。眞可憐，他竟是自己的敵人。他不僅使別人難過，也使自己的生活難過。』但妹妹勸西奧：『求求你，離開文生吧！』西奧卻回答：『……若是他從事其他行業，我早就接受你的勸告了。……不久之後，他的作品一定會值錢。如果讓他中斷繪畫，將會成爲憾事。……我仍願一如以往的幫助他。』」

在我想還是應該像以前一樣繼續下去。他的確是位藝術家。現在我想還是應該像以前一樣繼續下去。他的確是位藝術家。

這封信是理解梵谷精神狀況的重要資料，但遺憾的是，除了喬安娜透露的內容之外，看不到其他部分。

喬安娜對七月六日的描述

在〈追憶〉一文中，喬安娜也提到成爲梵谷死亡轉捩點的七月六日。

「那一天（指六月初西奧一家人赴歐維拜訪嘉舍醫生，與梵谷共度愉快的一天）是那麼平靜，那麼快樂，沒有人想得到幾星期後，我們的幸福竟然悲劇性的被破壞。七月初，文生再一次來巴黎看我們。當時我們被孩子的病搞得筋疲力竭，同時西奧又再度產生離開谷披美術店自己創業的念頭。文生不滿意畫懸掛的位置，並提議我們搬到較大的公寓去。那些日子實在令人憂心忡忡。許多朋友來看文生，包括最近寫了有關文生著名評論的奧里埃，他打算來這裡和文生一起看畫。另外，羅特列克和我們一起午餐，他和文生開了一位喪葬業者的許多玩笑。

我們也約了季約曼，但文生等不及他來，就匆匆返回歐維。如他最後的信上所顯示的，他太累又太緊張了。」

在七月六日之前，喬安娜是一位冷靜的研究者。但當她以自己的姿態出現在梵谷面前後，過去投入感情、從梵谷的角度看事情的觀點，也轉變成以自我為出發點。從此，她以自己的角度來描寫梵谷。

「我們的幸福竟然悲劇性的被破壞。」

她到底想說明什麼？最後自殺死亡的是梵谷。那麼，「我們」是指誰呢？是不是指繼續

活著的西奧和喬安娜呢？

對於梵谷的死亡，喬安娜不說「悲傷」，卻客觀的以「悲劇性的破壞」來形容。喬安娜似乎以第三者的角度，來表現梵谷的死奪走了存活下來的人的幸福，至少是喬安娜的幸福。

這種將鎂光燈聚集在喬安娜身上的表現，可以使讀者的視線從梵谷的死或導致梵谷自殺的具體原因，轉移到喬安娜的「悲傷」或她的「悲劇性」上。但這裡完全看不到她被悲傷擊倒的樣子，讓人感覺她想要表達的意思中似乎缺少了「悲傷」。

「七月初，文生再一次來巴黎看我們。」

其實並非梵谷自己來訪，而是接到西奧的信緊急趕來。西奧在信上還說：「只要你高興，想住多久就住多久，而且關於新公寓的擺設，也想聽聽你的意見。」

當天，西奧還邀請了其他訪客，可知七月六日的聚會早已安排。此計畫原本打算取消，但因為兒子生病恢復的速度超出預期，因此決定依原定計畫實施，並緊急通知梵谷赴巴黎。表面看起來這場聚會是以梵谷為中心，因此西奧希望「主角」梵谷務必參加。

當時，西奧一家面臨了小孩的病、西奧的事業、搬家等問題，因此喬安娜形容：「那些日子實在令人憂心忡忡。」

不過之後的文字卻有些不可思議。從西奧二十二日的信中，可以知道梵谷和喬安娜為了牆上掛的畫而對立，之後，梵谷與喬安娜的哥哥多里斯激烈口角，兩人互不相讓，梵谷忍無

可忍而回到歐維。其實這些「瑣碎」的事，正是整個事件最初的導火線。不過喬安娜對於這次由她引起並造成梵谷莫大傷害的衝突，卻顯得若無其事。隔了幾句，她說：「文生未等到他來，就匆匆返回歐維。」她在敘述一連串事件時，隔開代表原因與結果的兩段文字，不僅切斷了它們的因果關係，也令人無法掌握時間。

而且，在兩段文字間，她插入了「許多朋友來看文生……」來打散當天的空間與時間。

喬安娜強調，她整天忙著招呼訪客。讀者如果不注意，會以為他們家人之間完全沒有時間靜下心來談話。她用稍顯混亂的文脈，營造出讓人如此解讀的文章。

根據七月六日以後梵谷與西奧的往來書信，顯示當天除了訪客之外，自家人之間曾討論過一些重要話題。

喬安娜所描寫的類似派對的聚會，與這些信件給人的印象並不一致，看起來好像在敘述兩件事情。哪一方比較接近事實，應該是很明顯的。

喬安娜在文中提到羅特列克和他們一起午餐。梵谷與西奧在車站見面後，即使曾彎到別的地方，也應該會在午餐以前到達公寓。當時羅特列克是否與他們同行？或是羅特列克與其他人在一起？文中並沒有明說，讀者只能抱著疑問讀下去。

有關羅特列克，喬安娜甚至描述了梵谷與他開玩笑的內容，與其他部分比起來，表現具體而強烈，似乎在突顯枝葉，而刻意掩蓋主幹。

季約曼可能會在黃昏或晚上前來。梵谷沒有等到他來就返回歐維，依喬安娜的說法，原因只是不慣於那種氣氛而累得等不及。

要正確傳達一件事情的意義時，有時可敘述沒有直接因果關係的事象（A），有時亦可敘述有因果關係的事象（B）。兩者方式不同，也各有可行和不可行之處。

以（A）形態為例，假設某個男子坐在草地上：

a　風在吹。

b　鳥在叫。

c　人從他身旁經過。

d　想起昨晚的事。

e　肚子餓了。

男子身邊發生的事各自獨立，沒有任何因果關係。即使改變順序，傳達的內容幾乎不變。而且，要描寫他周遭的風景，可說不勝枚舉。反過來說，基本上只要知道他坐在草地上即可，刪減其中任何一項都無所謂。

接著再來看（B）形態：

甲　一個女子在播種。

乙　秋天時開了花。

或是，

丙　那個男子不喜歡草的氣味。

丁　他無法忍受而離開。

前後各兩句話，分別具有因果關係。如果將甲、乙或丙、丁的先後順序改變，或是在其中插入其他敘述，因果關係就可能消失，使內容令人難懂，而且也看不出彼此的關係。喬安娜可說巧妙混合了（A）和（B）兩種敘述方式，將分屬不同形態的文字穿插並列。

例如：

c　人從身旁經過。

丙　男子不喜歡草的氣味。

a　鳥在叫。

d　肚子餓了。

e　想起昨晚的事。

丁　他無法忍受而離開。

這樣的話，我們很難理解這個男子離開的原因，結果即可能產生誤解。好像他先肚子餓，然後想起昨晚不愉快的事，最後無法忍受而離開。我們不能怪讀者這樣想像。本來，

（A）和（B）應該這樣排列：

a　風在吹。

b　鳥在叫。

c　人從他身旁經過。

d　想起昨晚的事。

e　肚子餓了。

丙　男子不喜歡草的氣味。

丁　他無法忍受而離開。

這時，a到e的句子可以前後移動。因為它們雖然有時間上的前後關係，但是不具有因果關係，因此對內容不致造成太大的影響。這與閱讀報紙版面和觀看電視新聞，基本上是相同的。昨天發生的事，不論從哪一則報導讀起，都不會有太大的混亂。

喬安娜關於七月六日的敘述，應該說的重點幾乎都沒有提到，因此再深入閱讀也看不出所以然來。但可以確定的是，她的表現方式顯示了文字背後隱藏著難以啟口的某些重要事情。而這些重要的事在梵谷與西奧的往來書信上都已透露，梵谷在回覆喬安娜「福音」的信上，也忠實傳達出他七月六日以後內心發生的激烈變化。

喬安娜述說七月六日的狀況時，將（B）形態具有因果關係的句子打斷，穿插在（A）形態的文章中。下面將她的敘述重新整理排列，句子前的數字代表它們出現在喬安娜文中的

順序。數字之後則標上A或B。（　）則為作者的補充說明。

〈作者重新排列喬安娜關於七月六日的敘述〉

三Ａ　我們被孩子的病搞得筋疲力竭。

四Ａ　西奧又再度產生離開谷披美術店自己創業的念頭。

六Ａ　文生提議我們搬到較大的公寓去。

七Ａ　那些日子實在令人憂心忡忡。

二Ａ　七月初，文生再一次來巴黎看我們。

十Ａ　羅特列克和我們一起午餐，他和文生開了一位喪葬業者的許多玩笑。

八Ａ　許多朋友來看文生。

九Ａ　包括最近寫了文生著名評論的奧里埃，他打算來這裡和文生一起看畫。

五Ｂ　文生不滿意畫懸掛的位置。

（我們因為這件事發生口角，我哥哥多里斯站在我這一邊，西奧則保持中立，文生陷入孤立。）

十一Ｂ　我們也約了季約曼，但文生等不及他來，就匆匆返回歐維。

〈外記〉

十二A　如他最後的信上所顯示的，他太累又太緊張了。

一A　那一天是那麼平靜，那麼快樂，沒有人想得到幾星期後，我們的幸福竟然悲劇性的被破壞。

在喬安娜的敘述中，看不到十二A「他太累又太緊張了」的原因，所以我把它放在「外記」中。一A可放置在文章的開頭，但我根據個人的判斷，也將它歸類於「外記」。

事情發生的經過重新排列，而且，顯示梵谷返回歐維的因果關係的形態（B）的兩段文字放在最後，使原來雜亂而吵鬧的公寓內部，立即顯得井然有序。被文中人物攪得頭昏眼花的感覺消失後，幾乎沒有提到的事也變得一目了然。

這時我們可以發現，當天梵谷自家人之間長達七、八個小時的交談完全沒有被述及。或許這是喬安娜經過二十年構思後的表現，以文字作了極佳的保護。本來是因果關係中的結果的「文生等不及他來，就匆匆返回歐維」，與另一句話「我們也約了季約曼」結為一體，切斷了與原因「文生對畫懸掛的位置不滿」之間的關係。

喬安娜的保護措施不只這一道，她還使用了混淆讀者視聽的手法。她用幾個沒有脈絡關係的句子，將梵谷與她的對立，以及梵谷與多里斯的激烈口角分隔，將文章變成缺乏實質意

義的文字，使人幾乎沒有留下任何印象。許多朋友來訪、奧里埃來看畫、羅特列克一起午

餐、還約了季約曼等等，與「等不及」並列，結果讓人判斷梵谷「等不及而返回歐維」是因

為「他太累太緊張」的緣故。

絕非喬安娜缺乏有條理的寫作能力。或許這正是喬安娜刻意營造的效果。

她為了掩飾對自己不利的事情，使用了下面四種手法：

一、什麼都不說（沈默、隱瞞、擱置）。

二、說的時候在事實中動手腳，以混淆並掩蓋真相（攪亂、竄改、歪曲、修正）。

三、藉無關或吸引人的話題，轉移注意（迷惑、轉換）。

四、製造完全無關的話題（捏造）。

喬安娜在〈追憶〉一文最後部分，就使用了這些手法。

首先，關於七月六日的敘述，她完全沒有提到找梵谷來巴黎的目的，以及與梵谷討論的

內容（沈默、隱瞞）。其次，導致梵谷生氣而歸的畫，最後到底怎麼處理也不明（攪亂、歪

曲）。

相反的，她對當天的描寫，好像邀請了許多人在家裡開了一個以梵谷為主角的派對。或

許她也是以此爲由邀請其他人來參加的（竄改、迷惑）。

另外，她還用了「捏造」的手法。

更具體的來看，當天似乎具有家庭會議的性質，家人分別表示了自己的意見，西奧和喬安娜可能對梵谷還提出了某些請求。梵谷就是因爲這個目的而被請到巴黎。

喬安娜爲了隱瞞這一點，因此從未提到哥哥多里斯在場（沈默、隱瞞）。如果沒有發現西奧二十二日寫給梵谷的信，那麼可能永遠沒有人知道多里斯當天在現場。多里斯與喬安娜兄妹情深，而且是喬安娜最信賴的親人。碰到問題時，多里斯的話有時比丈夫西奧更有分量。

梵谷對牆上的畫提出意見，最初反對的是喬安娜，但後來與梵谷發生激烈口角，導致梵谷一怒而歸的卻是多里斯。喬安娜在有關七月六日的敘述中沒有提到多里斯，並非她不小心而遺漏，也不是沒有必要，而是因爲她已留意到有關畫的爭執，正是梵谷自殺的導火線。

如果提到多里斯，那麼人們必然會關心畫的問題，並使自己成爲非難的焦點。喬安娜大概抱著終其一生堅持自己與梵谷無關的原則（終身沈默、擱置），因此完全沒有提到多里斯當天也在現場。

喬安娜說：「我們也約了季約曼，但是文生等不及他來，就匆匆返回歐維。」她將梵谷回歐維的因果關係切斷，以意義不明的方式敘述（攪亂、竄改）。

喬安娜完全沒有提到多里斯在場以及家人之間討論的內容，但是卻敘述了羅特列克與梵谷開喪葬業者玩笑的細節。讀者會產生錯覺，以為七月六日是個笑聲不斷的愉快派對。

她用了巧妙的手法，藉著具體而強烈的描寫，加強瑣碎的情節，轉移人們對真正重點的注意力。她不動聲色的敘述實際發生的事，在不知不覺中隱蔽事件的本質，實在是絕妙的寫作技巧（迷惑）。

當天絕非單純的派對。從往來的信件中，我們已再三確認西奧一家面臨各種亟待解決的問題，其中包括西奧與喬安娜之間的不和，當天甚至可能討論到西奧與喬安娜分居的話題（擱置）。

因此，喬安娜對此事打從開始就什麼都不說。

她有兩件事必須終其一生保持緘默的事實。一是她與梵谷的自殺有決定性的關係，二是與西奧之間的不和。對她而言，這涉及了個人的隱私。

但是，與作品的所有權不同，梵谷是人類的共有財產，是歷史與社會的一部分。我們研究梵谷，也有知道真相的權利。

梵谷不可能成為某個人的私有物，也不允許為了個人的關係，而永遠塵封在錯誤之中。

因此我不得不批判喬安娜。這並非對她個人的攻擊，純粹是針對她的不當行為。因為，這已

不只是喬安娜個人的見解，而是明顯的捏造事實。

我們必須察明喬安娜隱瞞的真相。

看不透梵谷的內心

喬安娜繼續簡短敘述七月六日以後的情形。

「如他最後的信上所顯示的，他太累又太緊張了。讓人感覺險惡的結局漸漸接近，彷如一群不祥的烏鴉投向暴風雨籠罩的麥田上空。」

她引用了西奧信上簡短的話後，接著說：

「快樂的時光再也不會降臨到文生身上。舊病復發的恐懼和疾病本身將他逼向死亡。七月二十七日黃昏，他用手槍自殺。」

梵谷之死可以追溯到什麼時候？喬安娜不願明白寫出是在七月六日以後，有一個重要原因，就是她洞悉當天正是使梵谷自殺的關鍵。她不希望當天成為話題的焦點。

在思考梵谷自殺的原因時，當然不能無視於他擔心不知何時會發作的不安以及發病時的痛苦。但是，以前多次發病並沒有使他屈服，也是重要的事實。梵谷在與疾病搏鬥時形成的世界觀與心境，必然對他自己以及他的作品有很大的影響，但也並不能就此判斷疾病與自殺

具有直接的因果關係。

梵谷在聖雷米時的作品，確實有很多表現出渴望休息的氣氛。這是作品中自然散發出的梵谷內心世界（梵谷自殺時，並沒有怪罪發病。從梵谷的信中，此事實一目了然）。

反倒是過去一年半時間中，他多次發病，強忍痛苦，努力求生的姿態讓人印象深刻。他不畏痛苦的堅強意志，令人感動。他並沒有被病魔打倒，也沒有因為痛苦就放棄一切。我們無法掌握梵谷與病魔搏鬥時，內心的感受如何，但絕不可輕率的將發病與自殺聯想在一塊兒。梵谷親眼見過許多在比他更嚴酷的條件下生存的不幸人們，當他與病魔搏鬥時，或許腦子裡浮現他們的影子，而產生了勇氣。因此，能夠草率的判斷梵谷是為了逃避病痛而自殺嗎？這種說法可能是對梵谷靈魂的一種踐踏。

但是喬安娜在梵谷去世三十多年後，仍堅決認為梵谷是「為了逃避痛苦而選擇死亡」，或是因為發病而導致死亡」。同時，她還強迫別人接受此判斷，試圖阻止他人思考或懷疑。

喬安娜強調反覆閱讀梵谷的信件後，了解到梵谷人格真正的偉大，並在〈追憶〉一文中充滿自信的分析梵谷的自殺，好像她知道所有內情。

如果她了解梵谷自殺前真正的心情，那麼她應該知道在說明梵谷的死亡時，還有比「創作」（＝捏造）無中生有的事情更合理的方法，那就是保持沈默。

喬安娜沒有這樣作，顯示她並未體會到梵谷自殺時內心深處真正的想法。只能說她欠缺

了這種感性。

這一點也顯示出喬安娜與梵谷本質上的差異。梵谷自殺前，喬安娜對梵谷的理解，就可以反應這種差異。以喬安娜思緒的深度，根本無法測出梵谷的內心，當然看不到梵谷言行背後真正的想法。

「太累」、「太緊張」、「險惡的結局」等喬安娜用強烈字眼描寫的自殺，與梵谷自殺的真相完全不同。如果深入探討，這可說是兩個相異的靈魂的問題，也是有無思想的問題。

喬安娜的文字突然跳過與死有關的原因與過程而遽下結論，認為梵谷自殺是因為「太緊張」。二十餘年後，她回想起自己否決了梵谷對畫的意見，導致梵谷一怒之下返回歐維的情景，但她沒有述說事情的本質，只描寫梵谷失控的外在言行，這正是梵谷本人最不能容忍的。就像讀者在還沒有充分了解狀況時，卻突然出現梵谷的特寫，令人覺得突兀。

她一味強調梵谷失去自我控制，自己則像一個面對偉大但很難理解的靈魂，只能束手旁觀的第三者。她用「太累」、「太緊張」、「險惡的結局」等字彙，將梵谷塑造成欠缺理性、沒有靈魂、冷淡、難以溝通的形象。

她對自己保管的《原野與青空》、沒有黑貓的《杜比尼花園》的世界，又該如何說明呢？梵谷的晚年若是如她所「創作」（＝捏造）的一般，絕對畫不出如此堂皇的作品來。

難以承受的重負

梵谷像是背著沈重行李的旅人，輾轉來到歐維時，已非常疲憊。

他曾遭遇過許多苦難，也都順利克服。從聖雷米的發作重新站立起來後，好像要彌補過去這段時間的耽擱，他努力創作，把夢想寄託於在歐維展開的新生活，因此竭力壓抑不斷累積的疲勞感，去找尋自己的路。有弟弟為伴，同時盡可能接近故鄉荷蘭，成為支撐他的力量。

但是，如果剝掉控制著自己的那一層理性外衣，其實他已像一個熟透的柿子，輕輕一碰就會掉落。

過去，不論多麼疲憊、多麼痛苦，梵谷都沒有想過要結束自己的生命。在聖雷米發病時，他為了逃避痛苦，即使口含油彩或燈油，也從來沒有將槍口朝向自己。

但是現在不同了。

為了在歐維重新出發，梵谷每天激勵自己，以產生求生的意志。但是疲憊已極的他，內心的傷痛卻成為難以承受的重負。在當時西奧、喬安娜、梵谷所處的艱困環境之下，給予梵谷致命一擊的，正是親人之間信賴關係的崩潰。

梵谷對此事並未多說什麼。就像割耳事件和高更離去之後，他也幾乎沒有表示意見。

將他繫在世界上的最後一條繩索,超乎想像的輕易斷裂。已經熟透的柿子,被輕輕一碰就掉落地面。

在此背後,西奧脆弱的經濟基礎,使維持家計與追求繪畫事業無法兩全,是最大的問題。在這種情形下,身為當事者的喬安娜與梵谷,形成對立關係是不難想像的。西奧、喬安娜和梵谷三人都表示了自己的想法與立場。但是當時真的無法避免這種沒有人願意退讓的對立嗎?

我們該責備誰呢?假設喬安娜曾因為與西奧意見不合而暫時返回荷蘭的娘家,相信這也是一時的權宜之計,沒什麼不好意思或是值得隱瞞的。

但諷刺的是,他們受物質上的不安定所迫,內心失去了冷靜,平時見不到的每個人的本性也顯露出來。

在困境之下,雖然各人的立場互異,但是梵谷和西奧仍不斷摸索,試圖找出能夠共存的方法,唯有喬安娜不同。

梵谷為了認真解決當面的問題,拚命邀西奧一家赴歐維,喬安娜卻像拒絕與梵谷討論般比預定時間提前赴五百公里外的荷蘭。她的作法與積極尋求解決之道的梵谷兄弟背道而馳。

生活與繪畫事業無法兼顧,儘管梵谷和西奧自始至終都沒有放棄去努力找尋解決之道,但最後還是像載著重物陷入泥沼的馬車般束手無策。

喬安娜不是親眼見到他們兄弟在艱困中奮鬥嗎？她沒有聽到丈夫和丈夫的哥哥悲痛的叫聲嗎？她沒有感覺到他們身上散發出來的熱情嗎？

喬安娜是當事者。梵谷和西奧去世後，她也是唯一留在世上的當事者。如果她不說，誰能夠說出真相？但喬安娜只是在一旁默默看著梵谷兄弟離開人世。

喬安娜出版《梵谷書簡全集》後，將餘生放在梵谷書信的英譯工作上。但是，她本來應該作的一件事，其實是詳細說出梵谷和西奧死前最後那段時間的真相。只有她能作到，但是她卻沒有作。

從梵谷和西奧去世，到喬安娜出版《梵谷書簡全集》，其間經過二十餘年。身為當事者，喬安娜有充分的時間與資料思考和說明，但是她卻絕口不提梵谷自殺前二十多天的情況。在〈追憶〉一文中，僅僅引用了西奧在二十二日和二十五日寫給她的兩封未公開的信中的文字。

喬安娜並沒有用心體會梵谷面對死亡時的真正心情，始終以沈默來表示不說出真相的正當性，可說是短暫「捏造」之後的長時間「沈默」。

梵谷死前一定說出不少真心話，但是與他的死有密切關係的喬安娜，卻彷彿將梵谷的真心踏在腳下，只留下自己獨斷的評論。

「希望大家以體諒的心來閱讀這些信。」喬安娜在〈追憶〉一文中這樣寫著，但矛盾的

是，她自己卻欠缺了體諒的心。

捏造死因

梵谷的自殺，是日常生活中極為平常的事引發出來的。

用手槍自殺未立即死亡的梵谷，被送回自己住的旅館，他在床上並沒有將西奧的聯絡處告知嘉舍醫生，就是不希望讓西奧煩心。他想，長期以來自己一直是西奧的沈重負擔，這個時候為什麼還要去麻煩西奧？自己已經沒有資格，只要靜靜離去就好，就像沒有人注意枯葉從樹枝上落下一般。這是他最後唯一的希望。

梵谷具備謙虛的美德，他認為貫徹自己的藝術，才能與重視生活、追求生存價值的人們站在平等地位。換言之，他絕不侵害他人的生活來主張自己的存在，達到自己的目的。這是梵谷的本能，但同時也是他的弱點。

梵谷並非獨力生活，在生活中撥出時間來作畫，而是全心投入藝術之中，直到死亡。這種抉擇的背後，顯示了梵谷的信念與良心，他認為這樣才能首尾一貫，獲得他人的肯定。

「讓人感覺險惡的結局漸漸接近，彷如一群不祥的烏鴉投向暴風雨籠罩的麥田上空。」

喬安娜為了掩蓋自己與梵谷自殺的關係，另外為梵谷搭建了一個死亡的舞台。

這個舞台由喬安娜一手搭建。在舞台上，真相被嚴重扭曲，梵谷被迫扮演一個眉頭深鎖的悲劇畫家。這是喬安娜的作品，梵谷在其中只能接受安排。這裡的死亡描寫，即使只是暗喻性的表現，但與梵谷自殺的印象完全不同。

喬安娜在〈追憶〉一文中，敘述一八八一年對表姊的愛情絕望的梵谷，「對俗世的一切野心盡失，自此放棄出外工作謀生，單為作畫而活」。

這與梵谷認為生存不等於賺錢的固有價值觀明顯不同。

喬安娜為了隱瞞真相，還捏造出一個結局。

她捨棄了梵谷隱藏在內心深處的許多矛盾與糾葛，用公式般簡單易懂的方式，描寫梵谷為藝術而活，因為懼怕發病而陷入半瘋狂狀態，最後自殺而死的戲劇性人生。

喬安娜說，拖延了多年才出版梵谷書簡，主要是為了避免人們在理解梵谷的作品之前，先知道了他的人格而產生成見。喬安娜一方面反對製造這種虛象，但另一方面，她明知不是事實，卻面不改色的製造出一個與原來的梵谷差異極大的虛象。

她沒有具體說明梵谷自殺的動機和背景，只是抽象的用「險惡的結局」，以及比喻式的「彷如一群不祥的烏鴉投向暴風雨」來表現。

這種看起來像一幅美麗畫作的假設狀況，相信可以獲得很多人的支持與共鳴。因為，與梵谷為了極平凡的原因而自殺相比，喬安娜的描寫不但給人深刻的視覺印象，而且讓人在心

理上留下鮮明的回響和餘韻，像話劇的高潮戲般劇力萬鈞。

喬安娜將焦點放在誇張的事件上，把平淡無奇的日常生活擺在其次，以文章的完整為優

先，甚於內心深度的描寫。

喬安娜為了提高文字的格調，還搬出梵谷的作品《烏鴉麥田》來布置梵谷自殺的舞台。

顯然她是刻意的，因為《烏鴉麥田》粗獷而充滿戲劇性，這種引人注目的華麗舞台恰恰能夠

感性的描寫梵谷的死亡，因此她安排梵谷在這時登場。單是聯想到這是梵谷臨終前的作品，

就具有十足的可信度和說服力。

這與梵谷回到平凡的日常生活之中，打算悄悄消失的方式，呈現明顯的對比。

但我認為，喬安娜這時應該追求的不是豪華、巨大的舞台，而是梵谷死亡的真相。

不祥的烏鴉漸漸接近到底是指什麼？這只會浮現出梵谷好像被瘟神纏身而死的情景。

喬安娜的表現如果省略掉文字的修飾和華麗的舞台，那麼用簡單的話就可以說明：「梵

谷太疲憊、太緊張，不堪發病的恐懼而用手槍自殺。」

換言之，她只是要表達梵谷的死因是對發病的恐懼，就像除去了枝葉後，剩下柔弱而寂

寞的樹幹，成為欠缺說服力而且殺風景的評論。這等於什麼也沒有說，只讓人感覺她「捏造」

與「沈默」的意圖。

喬安娜安排的自殺劇，唯一的根據就是西奧二十日寫給她的信。〈追憶〉一文最後的部

分，幾乎是以西奧信中的片斷文字組成，巧妙的避免了本身立場的危險。

「我希望他不要鬱鬱寡歡，以免舊病復發。但最近似乎一切順利。」

西奧信中看不出梵谷有發病跡象，也沒有說梵谷恐懼發病。這封信距離梵谷封閉在其中。這封信距離梵谷死亡只有一個星期。

但喬安娜卻像梵谷的主治醫師，將原因歸咎於難纏的精神病，然後將梵谷逼向死亡。

「舊病復發的恐懼和疾病本身將他逼向死亡。」

喬安娜捏造出來的這段話，使得後人一面倒的誤以為梵谷是因為精神病而自殺，甚至有人以訛傳訛，變成「梵谷發狂而死」。

正因為喬安娜知道梵谷自殺的原因，所以她不得不捏造這一段話。這可說是她為了強調自己與梵谷自殺無關而採取的迂迴表現方式。

了解當時梵谷逐漸走出發病陰影，正努力重新站立起來的人，絕對不會輕易的將他的病與自殺聯想在一起。

不過，大部分的人大概會相信喬安娜的說法，因為人們的目光常被突發的變化所吸引。梵谷、神祕的歐維、精神病，三者之間的關係令人好奇，這正是喬安娜可能也這麼認為。

所以，我們必須盡早將梵谷從精神病的魔咒中解放出來。

梵谷被喬安娜從安眠的墓中挖出，被帶到暌違二十三年的場景中，違反他本身意願的受到恐怖的死亡侵襲。梵谷站在暴風雨籠罩的麥田裡，無數不祥的烏鴉向他逼近。眼中帶著發病的恐懼感，步履蹣跚的走到舞台中央，向著觀眾席呼喊。但是他的聲音被暴風雨和嘈雜的烏鴉叫聲淹沒，沒有人聽得到。他用滿是油彩的手揪著頭髮，跪在地上，一面喃喃自語，一面掏出手槍。梵谷變成了喬安娜操縱的人偶，只能在眾人面前扮演喬安娜所捏造出來的梵谷角色。

另一方面，二十三年前的一八九〇年七月，梵谷在死亡前數天，正集中精神，用沈穩的筆觸畫著《杜比尼花園》。為了完成這幅能夠與他過去所尊敬的名家作品匹敵的大作，他連晚上就寢時都在思考畫的內容。好像他已知餘生不多，因此用珍惜的心情度過夜晚。

而被喬安娜當作梵谷死亡舞台的《烏鴉麥田》，卻是梵谷自殺兩週前完成的。而且，七月六日之後，讓梵谷陷入悲傷與孤獨之中的《烏鴉麥田》，不是他人，正是喬安娜。

當時，梵谷落入恐怖的深淵，麥田上空的烏雲、暴風雨、散開的雲、又路、飛舞的烏鴉群等等，都與喬安娜有關。如果沒有喬安娜，就無法說明《烏鴉麥田》。所以，將梵谷逼入絕望深淵的最主要原因就是喬安娜。

二十三年之後，喬安娜卻利用梵谷在絕望之中畫成的《烏鴉麥田》，作為描寫梵谷自殺

的舞台。

　　其實梵谷自殺的軌跡，存在於完成《烏鴉麥田》的七月十日左右到他自殺的七月二十三日之間的心境變化，絕不能作單純的轉換成精神病發作。

　　梵谷在舞台上，再次仰天，來回踱著步子。最後，他無法再忍耐發病的恐怖，扣下手槍的扳機。在喬安娜一手導演的舞台上，梵谷最後的台詞只是「但你又能如何呢？」

　　這原是放在梵谷胸前口袋，寫給西奧的最後一封信上的最後一句話。他問打算繼續從事畫商事業的西奧：「但你又能如何呢？」喬安娜卻在〈追憶〉一文中刻意改變它的意思，用來作為梵谷自己問自己的話。

　　「最後這一句絕望的『但你又能如何呢？』，顯示了他抱著絕望的心情離開這個世界。」喬安娜寫下這樣的注解。但是，梵谷發病時連信都無法寫，又如何能夠提出這樣的問題？而且，這原是梵谷問西奧的話，根本與梵谷的自殺和人生無關。

　　喬安娜認為梵谷自殺是為了逃避發病的恐懼以及病本身的痛苦。這不是誤解或錯覺，而是一種設想周到的惡意捏造。她為了擺脫自己與梵谷自殺的關係，避免讀者注意到梵谷自殺前心境的變化，因此用「發病」作為梵谷死亡的原因。

　　但是喬安娜為梵谷生涯畫上句點的這一幕戲，卻為後世帶來深遠的影響，人們也一直將它與梵谷實際的死亡聯想在一起。

一切不過是夢

梵谷住在聖雷米的療養院時，西奧和妹妹曾送給他不少書籍。有些是應梵谷的要求，有些則是基於他們自己的判斷。

梵谷閱讀了莎士比亞的作品後，曾在信中述說評語，喬安娜看了，也開始對莎士比亞產生興趣，並曾對梵谷說：

「我在倫敦時，曾經看過歌劇《威尼斯商人》，當時的感動遠比閱讀小說強烈。我還看了《哈姆雷特》《馬克白》……」

「險惡的結局漸漸接近，彷如一群不祥的烏鴉投向暴風雨籠罩的麥田上空。」喬安娜在寫這段文字的時候，腦子裡或許也產生了《馬克白》劇中，波拿森林開始緩緩向著馬克白的城堡移動時同樣的不祥預感。具有濃厚導演色彩的喬安娜，看起來也想和《馬克白》一樣，用莊嚴、圓滿的落幕詞，為梵谷作最後的注腳。

我們彷彿聽到最後一幕的台詞。

馬克白夫人：「要欺騙世人，就得使用與世人同樣的表情。眼、手、口都充滿歡迎的樣子，外表像天眞的花朵，毒蛇則躲在它的背後。」

馬克白：「我已經決定，全力以赴在這個可怕的工作上。走吧，我們用開朗、明亮的表

情欺騙大家。只有虛僞的臉能夠隱藏虛僞的心。」

由喬安娜所說的「這一切都只是一場夢」來看，對她自己而言，現實的世界都是夢，都只是可以在舞台上演出的一幕而已。或許她所關心的是如何完美演出，由此似乎也可以看出一些她的生存方式。

喬安娜「葬送」梵谷的劇本完全爲虛構，因此她可以追求「創作」（＝捏造）的完美：「太累了、太緊張了、險惡的結局、麥田、暴風雨、不祥的烏鴉、漸漸接近梵谷的死亡、梵谷對發病的恐懼、梵谷難忍發病痛苦的樣子、將梵谷逼入死亡的發病、梵谷絕望的樣子、朝胸部扣下扳機──麥田再度出現，長眠在那裡的梵谷、半年後追隨他而去的西奧、數十年後出版的《梵谷書簡全集》、受《聖經》啓發而將西奧與梵谷葬在一起、西奧陪伴梵谷長眠……完成。」

這就是喬安娜所寫的劇本。她的創作（＝捏造），除了出版時間外，不可能再作局部修改。從一開始，她就完全無視於事實，對她而言，創造出另一套戲劇性的情節才是眞正重要的。由於她在梵谷身邊，因此在敘述有關梵谷自殺的經過時，常被人們視爲最値得信賴的目擊者。喬安娜的說法當然也特別具有說服力。

這篇有關梵谷自殺的敘述，於梵谷死後二十三年的一九一三年才完成，而非一八九〇年。她極其自然的描寫梵谷的自殺，可說是她經過長時間思考、精心寫成的「梵谷之死劇本」

的「簡潔完全版」。

陳述一件事實，從一切攤在陽光下到完全隱瞞，這中間有各種方式可以選擇。喬安娜對於梵谷的臨終採用了封殺事實、內容與真相完全沒有交集的方法。也就是讓梵谷出現在一個不同而安全的舞台上。

她頻繁引用梵谷和西奧信中的文字，使它們與前面真正史實的傳記部分結合成〈追憶〉一文，呈現在世人面前。

如果我們無法區別基於史實的傳記部分，與喬安娜刻意歪曲、捏造的部分，閱讀完這篇文章後，就會以為梵谷死前的情況也是根據事實寫成的。而且，關於梵谷自殺的部分非常簡短。整篇〈追憶〉達數萬字，但有關自殺的記載不過數行而已。

但不論喬安娜如何處心積慮，避而不談對自己不利的事，並捏造出另一套說法，終究無法塗改歷史。

兩個墳墓

「發揮最大的演技，完美無瑕的演出。」將人生解讀為一場夢的喬安娜，生存的重心就在這裡。

喬安娜出版《梵谷書簡全集》後鬆了一口氣，有一天閱讀《聖經》時偶然看到一句話：

「上帝配合的，人不可分開。」她似乎就是受到這句話啓示，而產生將兩人葬在一起的念頭。

西奧在烏特列支的醫院去世後，被葬在當地的墓地中。二十三年後的一九一四年，喬安娜將他的遺骸挖出，改葬至相距五百公里的歐維，與梵谷的墳墓並列。兩塊墓碑形狀相同，一塊刻著「文生・梵谷　一八五三～一八九〇」，另一塊刻著「西奧・梵谷　一八五七～一八九一」。

但是，一九一三年完成的〈追憶〉一文中，喬安娜就寫道：

「西奧衰弱的身體也倒下。六個月後的一八九一年一月二十五日，追隨哥哥而去。兩個人並排長眠在歐維麥田中的小墓地裡。」

可知，這個劇本實際上在一年前的〈追憶〉中就已完成。喬安娜的腦子裡，不知在什麼時候，早已決定將兩個人一起葬在麥田附近，而這個麥田正是她用來作爲梵谷死亡舞台的地方。這齣象徵著兄弟愛的演出，至此總算完成。

我們透過梵谷與西奧往來的大量信件，才具體了解他們之間的親密關係。如果在書簡集出版之前，將西奧的墳墓移到歐維，由於缺乏話題性，很難引起注意。而且，隨著時間的流逝，人們的關心會越來越淡薄。因此喬安娜早就有計畫把握絕佳的機會，在出版書簡集，引

起眾人興趣之時遷移墳墓。

將梵谷和西奧合葬來象徵兩人手足情深，喬安娜當然成為最大功臣而受到注目。她捨棄梵谷兄弟幼年時代一起遊玩的荷蘭小鎮而選擇歐維，也具有特別意義。

當人們注視著墓碑上的文字，以及墓石經過長年風化而留下的歲月痕跡，必然會想起喬安娜寫的〈追憶〉。這時，梵谷不堪發病痛苦而自殺的情景，與站在墓前的虔誠心情合而為一，不禁為他們的在天之靈而祈禱。這種獨特的體驗可以緊緊抓住人們的心，也會使人產生錯覺，認為喬安娜描述的梵谷自殺劇為事實。

現在，兩人墳墓的四周已被喬安娜種植的木蔦包圍，將兩座墳墓永遠連在一起。遷移西奧的墳墓，就是基於如此深遠的意圖。喬安娜早在一年前，就等不及的在〈追憶〉中透露，可說自己露出了馬腳。由此可以推知，遷移墳墓這件事，在喬安娜心中早就是個既成事實。

人們看到如此龐大的書簡，一定對內容怵然心動，迫不及待的投入梵谷的字裡行間，根本無暇對喬安娜的巧妙安排產生懷疑。梵谷的書信也具有極高的文學價值，內容浩瀚，若要細讀，幾個月也吸收不盡。人們在深受感動之餘，也就不計較喬安娜踐踏真相的敘述了。

就好像在一千個香氣四溢的檸檬中，放入一個沒有香味的檸檬模型，喬安娜捏造的梵谷自殺情節，就這樣被隱藏在整個梵谷生涯之中。雖然乍看之下難辨真假，但到底只是個沒有

香味的檸檬模型而已。一個一個品嚐下去，總會被發現而遭剔除。

支撐喬安娜的力量

喬安娜的生涯，自始至終顯示了強烈的自我表現欲望和常人難比的強烈自尊心。

她伴著偉大而崇高，卻也沒沒無名的作品，需要有長期忍受孤獨的耐心，以及特有的價值觀。

喬安娜的信念堅定，不屈不撓。

梵谷剛死時知名度非常低，喬安娜對繪畫雖然認識不多，但是她曾透過梵谷周遭的偉大畫家、知名評論家以及丈夫西奧，獲知梵谷的偉大。

特別是梵谷自殺那年三月舉行的獨立畫派展覽中，喬安娜在會場中親身目睹人們對梵谷的稱讚。她深信，雖然梵谷目前尚未受到全面肯定，但是與過去歷史中常見的例子一樣，梵谷很快也會得到高度評價。這是一個賭注，但是她見到梵谷之前，在獨立畫派展覽中的體驗，就已確信這個日子不久之後就會到來。人們在畫展中帶著羨慕的眼神，由衷向西奧和喬安娜稱讚梵谷的情景，令她終身難忘。

有關梵谷在荷蘭海牙時代的同居女友克麗絲汀，以及梵谷曾論及婚嫁的瑪格特，喬安娜

曾用侮辱性的字眼描述這些，沒有身分地位、學歷低或缺乏教養的人。但另一方面，她也重視名譽與教養甚於物質的富裕，而且熱愛偉大的文學與藝術。

喬安娜的美麗也就在這裡。她盡了最大力量來維護偉大而崇高的藝術及一位偉大的藝術家，受到許多人稱讚。姑且不論她對梵谷的評價是否正確，但至少，如果她自己不深信、認同梵谷的偉大，絕對無法辦到。

梵谷有志難伸、鬱鬱而終，但喬安娜卻能本著自己的價值觀，貫徹了她的人生。

與西奧死別，喬安娜孤獨回到荷蘭。她在閱讀梵谷的書信中，增強了伴隨這位偉大而崇高藝術家的決心。喬安娜曾強悍的阻擋在梵谷面前，而如今，非常諷刺的是，梵谷卻成為支撐她人生的最大力量。她全力保護梵谷的作品，耐性十足的等待世人對梵谷的評價。喬安娜確實投入了所有的熱情，這是任何人不能否定的。而且世人對梵谷的肯定，對喬安娜也是無上的喜悅。

不過，喬安娜的個性與資質也有負面的地方。只要一提到她與梵谷的關係，自我中心的性格就會全面浮現。當她判斷可能危及自己的尊嚴時，就會放棄梵谷或捨棄真相。她為了保護自己而隱瞞事實，甚至竄改真相，捏造另一個故事。──這也是喬安娜有值得讚揚的功勞，另一方面也必須接受批判的主要原因。

在以自我為優先的喬安娜眼中，梵谷是證明她自身存在的唯一價值。她想藉著梵谷來接

近「偉大」，並獨占梵谷權威的地位。她受到貝納的梵谷書簡集刺激，決定立即整理出版自己手邊的大量梵谷書信，也是基於這種權威主義。也就是說，她要強調世界上最了解梵谷的是自己，如果撇開喬安娜，就不可能了解梵谷。

在許多事實中摻入一兩個虛構故事，在許多功勞中夾雜一兩個不被允許的行為──喬安娜巧妙運用了這些手法，達到了自己的目的。

第九章

贋畫作者的眞正身分

犯人 X

如果沒有看過梵谷寄給高更的素描，是不可能完成贗畫《素描》的。

而梵谷寄給高更的素描，是在一九一一年貝納出版梵谷書簡集中首度公開，在此之前，素描為貝納個人所有。因此，這張贗畫若非出自貝納之手，是不可能在一九一一年以前完成的。

但另一方面，貝納既不可能了解梵谷寫給西奧的大量書信的細節，也不會知道其中一封附了《寢室》的素描。而且，貝納如果要繪製贗畫《素描》，也必須看過信中有關地板部分的說明。這是不可能的。即使貝納擁有贗畫，出版之際也很難瞞過眾人耳目。就算能夠，日後也會被信件的共同管理者識破。

當時，貝納與高更、梵谷同為年輕一代的佼佼者，地位相當。高更曾認真聆聽貝納有關新繪畫的諸多理論，受到很大的刺激與影響。而《素描》並非出自畫家之手，乃是外行人之作。因此，在技術上，貝納也不可能是「犯人」。

不論如何思考，貝納畫《素描》的可能性為零。

在時間上，《素描》首次出現於一九一四年出版的《梵谷書簡全集》，因此應該是在一

九一一至一四年之間，由貝納之外的某個人畫成的。

而且，與梵谷的《寢室》系列相比，最明顯的差異就是地板。要表現《素描》中的地

板，必須看過梵谷寄給西奧信中有關《寢室》的說明，了解「地板是紅色格子的磁磚」。

歸結來說，除了梵谷寄給高更的素描之外，只要看過《寢室》的油畫或複製畫（單由寄

給高更的素描無法知道磁磚之事），以及梵谷寫給西奧有《寢室》說明的信，那麼任何稍具

繪畫基礎的人，都可以製作《素描》。相反的，這三個要件缺乏其中任何一項，就不可能完

成。

只要世人認為《素描》是梵谷的作品，真相就不會被戳破；一旦被人識破、懷疑的目光

自然會集中到過去獨占這些資料的人或其周遭的人身上。因為，除了梵谷和保管梵谷書信的

人之外，沒有人會知道「地板是紅色磁磚」（磁磚狀的地板）。若確定它是贗畫，那麼犯人就

呼之欲出了。

《素描》右下角有被切除的三角形痕跡，但喬安娜在荷蘭出版書簡全集時，這個部分已

經不見。

這是犯人（這裡指贗畫作者，以下用 X 來稱呼）所採取的雙重保護措施。X 利用此三角

形作為贗畫萬一被發現時的脫罪之道。

X打算在《素描》被人懷疑為贗畫而成為注目焦點時，不但不逃避，反而與外界的指摘站在同一線上，不承認贗畫是自己所為，並且表示他早已發現這個三角形，一定是哪個人模仿梵谷畫成的。

喬安娜也只要推說以為是梵谷的作品而收在書簡集中即可。

辯護：「喬安娜只是沒有注意而誤用了別人畫的作品。」

他也可以說，切掉的三角形部分，一定是簽名和日期之類的記號。這樣可以排除自己的嫌疑，或是將話題拋到虛構的作者Y身上。這個三角形的目的即在於此。

作者完成贗畫後故意切掉一角，作為日後被發現時的脫身之計。由於根據狀況來判斷，犯人很容易被鎖定在非常小的範圍，因此為了慎重起見，他必須採取雙重保護措施。

其實這個地方從一開始就是空白的。雖然這種作法也有風險，但至少可以避免最不利的事態。

喬安娜的面子

貝納出版的梵谷書簡集，末尾刊載了一封梵谷寫給高更的信，信裡正巧有一張《寢室》的素描。梵谷位於阿爾的寢室，是兩位天才畫家梵谷和高更一起生活的地方，貝納對這幅畫

感到興趣一點也不奇怪。

高更已在八年前死於南太平洋的孤島上。梵谷和高更逐漸成為傳奇人物，在兩人的評價快速提升之際，世人必然對他們曾經共同生活的事實感到好奇。甚至有不少人發揮想像力，描繪當時的情景——兩個性情特異的偉大畫家，每晚擠在狹窄的空間裡，激盪出燦爛的火花；或是梵谷在高更離去之後，夢想破滅而陷入瘋狂。

但另一方面，在梵谷寫給西奧的信中，明明說附有一張素描，喬安娜卻遍尋不著。

是在整理信件時，因為什麼原因而遺失了嗎？還是梵谷當初根本沒有附在信中？總之，就是找不到這張素描。

但在即將出版的書簡集中，若本來應該印著《寢室》概要素描的地方開了天窗，要怎麼辦呢？喬安娜可以體會世人期待這張素描的心情，因此她認為無論如何也不能讓人們失望。

還有一點，由於喬安娜所保管的《寢室》內容非常出色，已引起了許多話題，而且經常被複製，這時人們極可能會提到這張說明作品概要的素描。如果沒有梵谷寄給西奧的素描，就得引用寄給高更的素描，因此它絕對不能缺少。

喬安娜厭惡微不足道的小事影響自己的面子。貝納出版的書簡集中有利用信紙空白處畫的素描，自己出版的書簡集中若少了這張特別用另一紙張畫成的素描，是她絕不能容忍的。

她還有時間，要盡可能在出版之前找到。或許塞在西奧的資料裡，也可能是在整理的時

候遺失了。總之，在最後期限之前，喬安娜一定到處尋找──但她就是找不到這張說明《寢室》概要的素描。

喬安娜不論如何都想展示這張素描。她產生另一個念頭：如果實在找不到梵谷的眞跡，那麼就用一張假素描來取代。

最後，她在書簡集截稿之前，開始著手繪製贗畫，時間大致與她爲書簡集執筆寫〈追憶〉的時間一致。

不論贗畫的作者是喬安娜或另有他人，單從《素描》的畫面來看，製作時間顯得相當緊急，被迫省掉不少工夫。極可能是在著急的心情之下畫成的。

前面已經證實喬安娜或其他作者，並不具備繪製幾可亂眞的贗畫的能力，喬安娜唯一的有利條件，就是她長年管理梵谷的信件，使贗畫得以隱身在許多梵谷作品之中，如同樹木隱藏在森林裡一般，長達八十餘年而未被世人發覺。

極其相似的精神構造

X將圓形的帽子放在屋子中央。這是爲了提供新的話題，以引人注意（爲隱蔽而攪亂、改造、迷惑、轉換、捏造、自我表現）。

X用髒亂的筆觸描繪地板。因為留下白紙部分，很容易被識破（為隱蔽而攪亂、改造、迷惑、轉換、捏造、自我表現）。

X將臉盆放在地上，以「漫畫」方式來說明（迷惑、轉換、捏造、自我表現）。臉盆中放了海綿。因為洗澡不可以缺少海綿而「自露馬腳」。結果，製造出與整體構圖沒有關係，而且缺乏張力的氣氛。X展現了梵谷所沒有的變化，以拋出話題。

X在肖像畫中畫入眼、鼻、口。這是外行人基於臉上不能沒有眼、鼻、口的判斷（修正、自我表現）。大概他以為梵谷寄給高更的素描，因為時間不夠而省略了眼、鼻、口，但正確的素描上不可缺少這些器官，因此好整以暇的畫上，結果「自露馬腳」。他沒有注意到梵谷素描裡向內開的窗戶，用粗暴的筆觸含糊帶過，顯然完全不了解梵谷構圖的本質。

X用肖像畫代替正面畫框裡的風景畫，畫裡也畫了眼、鼻、口（轉換、修正）。

X還處心積慮的準備了贗畫萬一被發現時的脫罪之計。藉口喬安娜在不知情的狀況下，誤用了他人的作品。三角形正是用來脫罪的工具。X採取了雙重保護措施，以便在贗畫曝光時撤清自己的嫌疑，減低傷害（兩道護城河＝隱蔽）。

如上述般，X為了隱瞞贗畫，拋出新的話題，盡力「攪亂、迷惑、自我表現」，並以各種「竄改、捏造、自我表現」手法，蹂躪梵谷的構圖創意，同時用「雙重保護措施＝隱蔽」來保護自己，將贗畫當成梵谷的作品，收納在書簡集中。

X未理解梵谷構圖的精神，蹂躪、冒瀆梵谷，可說厚顏而無恥。

X的所作所為，與梵谷去世二十多年後喬安娜的行為非常相似。

X的謊言與喬安娜的謊言，並非單純模仿真品，或是不說真相的消極性謊言。

X和喬安娜都是為了達到自己的目的，面不改色的製造充滿話題性的內容，一方面製作梵谷的贋畫，另一方面捏造梵谷自殺的謊言。

X和喬安娜都愛虛構故事。從某個角度來看，這也是一種自我表現。他們志得意滿的樣子、吹噓的方式和內容都如出一轍。這顯示了X和喬安娜對梵谷的理解程度。

喬安娜無視於梵谷含蓄、關懷的心，捏造出一齣自殺劇。她自不量力向梵谷挑戰的姿態，與製作梵谷贋畫時不斷對梵谷施以粗暴行為的X非常相似。

喬安娜體認到梵谷的偉大，但是她所理解的梵谷，僅及於她自己能夠構到，或她所能捏造的程度。她並沒有體會到梵谷作品真正傑出的地方，也沒有從梵谷的信中體會到他靈魂的深邃和仁慈。這與X製作贋畫時對梵谷的認識和從梵谷身上體會到的程度相同。

喬安娜描寫梵谷的自殺，如果只是描述她所看到的，或保持沈默，或僅止於隱瞞，那麼她的罪還不算重。

製作贋畫的X，如果只是模仿梵谷寄給高更的素描，罪也不算重。

但是喬安娜和 X 都毫不忌諱、面不改色的依自己興之所至，任意竄改、捏造，這種對梵谷的冒瀆，才是最不可原諒的罪惡。

他們的所作所為，是一種從本質上改造梵谷形象的行為。X 製作贗畫時所作的竄改和捏造，與喬安娜〈追憶〉一文中的竄改與捏造性質相同，因此罪過相同。而且，X 與喬安娜在一九一二至一九一三年間，除了作畫與寫文章的不同外，時間、內容、性質上，兩個行為幾乎重疊。這些類似點和共通點，能說是偶然或多慮嗎？X 的範圍可以縮小至喬安娜的身邊，而且他們的大膽行徑絕不遜於對方。

我幾乎無法分辨 X 和喬安娜的差異，看起來就是同一個人。

終　章

梵谷的遺言

給親愛的西奧，

謝謝你的信和五十法郎。過去你提供我許多援助，不知能不能報答你。我們的事業不能說成功。但是，弟弟，絕不要後悔或感覺羞愧。或許這是一開始就注定的。我們的事業不能說成功。很遺憾我們的共同事業不得不以這種形態結束。或許這是一開始就注定的。我們的事業不能說成功。

你會看到一幅名為《杜比尼花園》的油畫，我曾經在二十三日的信中說明過畫的概要。

我把杜比尼花園視為你們家的理想園地。你的事業一定能成功，而且能建立一個幸福的家庭。我特別選擇杜比尼花園，作為我的祝福。

畫中有一隻黑貓，這隻黑貓就是我自己。

中央後方的人物是喬安娜。

桌子四周有三把椅子，代表著你的家庭。

黑貓代表著即將從那裡離開的我。

你可以把牠想成我當天的樣子。我覺得在你們面前，我就像那隻黑貓般礙眼。或許

你會說我想得太多，或沒有什麼大不了的事，但我當時實在無法待在現場。現在似乎一切都已過去，但是當天，你並沒有向我伸出援手。我感覺當時我是待在沒有你的公寓裡，所以我在畫中表現出我的心情。悲痛的情緒讓我握不住畫筆，好幾次從手中滑落，這幅有黑貓的《杜比尼花園》可以完全顯示我當時的狀況。

另一幅杜比尼花園的畫，是我由衷祝福你們而重新畫成的。它延續了有黑貓的《杜比尼花園》中的訊息，因此我才特別在給你的信中附上插畫和說明，註明那是有黑貓的《杜比尼花園》，來加深你的印象。但在這幅重新畫成的畫上，黑貓已經消失。我刻意畫成黑貓剛剛才消失的樣子。我想你一眼就可以看出這幅畫的含意吧。

我使用鮮艷的色彩作畫，正好適合我現在的心情。我的腦子裡一面浮現出你們將來的景象，一面用明亮的綠色和藍色為庭院著色。我心裡的芥蒂幾乎完全消失，正像這幅畫般，以清靜的心情迎接死亡到來。我要透過這幅杜比尼花園的畫，將這種心情傳達給你們。因此，你和喬安娜未來不必自責，也無需欠疚。

你並沒有出現在我最後的作品中。因為，一方面找不到適合你的位置，而且，如果把你畫入畫中，有一種必須與你永別的感覺。

我相信你和喬安娜一定能相親相愛，威廉也能健康的長大。

請代向母親和妹妹威勒敏問候。

西奧，感謝你過去長期以來的支援。我很高興能夠來到這個世界，相信你也這樣想。能碰到你這樣的弟弟，真值得慶幸，也感到驕傲。以後我也會這麼認為。

西奧，我的手和你緊緊相握。

文生

這是我從兩幅《杜比尼花園》中得到的訊息。

其中最後的一幅，還可以感覺到與他在歐維完成的《歐維的教堂》《烏鴉麥田》《嘉舍醫生的畫像》等其他作品不同之處。這是其他作品中所展現的「積極攻勢」的自然昇華。沒有衝突性的畫面，無論什麼時候都是那麼美麗。

梵谷大概已知道這一刻不知何時必然會降臨自己身上。或許這是他投身藝術之際就已注定的命運。但這未免也太突然。沒有預想到的日常瑣事輕易將他擊倒。對於自己的脆弱、自己和親人的境遇，以及不論如何努力也無法解決問題的狀況，相信他自己也感到遺憾。不過，由於他早已有心理準備，因此對自己和周遭的境遇都能理解。

悲傷並非只屬於犧牲和消失的梵谷，也屬於西奧和喬安娜。據說梵谷臨終前曾問西奧是

否了解這種悲傷的心情，可知當時梵谷心裡有著述說不盡的深切悲痛。

前面所陳述的梵谷死亡訊息，是推測梵谷一八九○年七月臨死前的心情寫成。梵谷抱著對西奧與喬安娜的祝福而去。

「……我們一起過耶誕節的日子真是快樂。我經常想起當時的情景。相信你也常回憶那段時光吧。畢竟，那是你在家裡度過的最後一段日子。」

「……真高興你能來這裡。在海牙和你一起生活的日子真是快樂。我常憶起走過雷斯維克街道，在雨後的磨坊一起喝牛奶的情景。……雷斯維克街道對我而言，可說是最美好的回憶。下次見面時，我們一定要好好聊聊當時的情景。」

第一段文字是梵谷在畫廊工作了大約三年左右，從海牙寫給西奧的第三封信。當時梵谷十九歲，西奧十五歲。西奧正準備進入谷披美術店從事畫商的工作，最後一次與家人共度耶誕。

第二段文字則是梵谷二十歲時轉到倫敦任職，寫給在海牙谷披美術店工作的西奧的第十封信。在此之後，梵谷一共寫了六百四十二封信給西奧。

後記

我赴廣島觀賞《杜比尼花園》時，對於喬安娜從梵谷和西奧去世到一九一四年書簡集出版為止，二十餘年間的行為產生興趣。我將梵谷臨死前的真正心情，與喬安娜處心積慮、精心設計的一些行為相對照。我希望自己的想法是錯覺或誤解，但是經過反覆思考，結果還是認為梵谷的心情被喬安娜抹煞、踐踏。

我深切體會梵谷的委屈和遺憾，也使我重新奮起。文中很多地方的表現近乎憤怒，這正是我本身最真實的感覺。

這種強烈的思緒，是我站在梵谷最後作品《杜比尼花園》之前整整兩天後產生出來的，也成為我完成這本書的動力。我曾經猶豫是否要繼續探究喬安娜的行為，或將批判的矛頭指向她，在躊躇不前中，就是這股力量使我不知不覺加重了敲打電腦鍵盤的力量。其實如果要訴說梵谷受到的不當打壓，只要描寫他的真實姿態即可，至少比追究喬安娜要輕鬆一些。

雖然這麼想，但是寫著寫著，不自覺的還是把重點放在喬安娜身上。當我擱下筆，完成整本書後，有一種如釋重負的滿足，但同時也有一些說不出的寂寞。這是以前作畫時體會不到的。

任何人都有不願被別人碰觸的過去，或是不願成為話題的隱私。若純屬個人的事，那麼

喬安娜受到如此的批判與責難，或許有此二不當。所以儘管我強烈感覺喬安娜的所作所為是對梵谷的冒瀆，絕不可原諒，但對喬安娜個人進行分析，舉出許多形同責難的話，也經過相當大的掙扎。

喬安娜有她的功勞和值得稱道評價之處，但也和一般人同樣有缺點。我只是基於同為人類，以自己的判斷，認為這些事是我所無法忍受的。

我再一次堅定當初為了幫梵谷扳回名譽而寫本書的初衷，將書完成。

我希望藉此機會，立即將《素描》從梵谷的作品中除去。

其次，關於廣島美術館《杜比尼的花園》中的黑貓，曾有文章提到，這幅作品經由X光和紅外線攝影檢查，發現有黑貓的痕跡，因此有人相信梵谷開始時曾畫了黑貓。一九九八年四月，我在廣島美術館實際接觸到作品前，也認為有此可能。廣島美術館的目錄中也寫著：

「本作品下方原來畫有穿過庭院的黑貓，但在一九〇〇至一九年間，不知被何人塗掉。」

我在廣島美術館待了兩天，因為我實在無法認同「原來有黑貓」的事實。本書中已敘述過當時我在館中所觀察到的狀況。

我向美術館的研究人員請教。他帶我到辦公室，詳細向我說明有關《杜比尼花園》的各種研究。我就是在當時了解到廣島美術館最近再次以X光和紅外線進行確認，證實原來並沒有畫貓。

本書用《梵谷的遺言》作為書名。過去很長一段時間，大部分人均將梵谷死後在他胸前口袋中發現的那封「寫了但是沒有寄出的信」視為他的遺書。但在確認最後兩封信的先後順序後，已否定了這個看法。當然，我所謂的「遺言」，也不是指這封信。

本文中的插圖為我所畫。為了便於說明，我必須將圖切割或添加，因此才用自己畫的插圖。

我不是梵谷專家，只是一個單純的畫家，因此能自由的思考，說出自己的觀點。

我要感謝閱讀了原稿之後，力勸我出版的好友橋本信夫，以及願意為我出版的情報中心出版局的關裕志先生。如果沒有他們兩人，這本書就不可能出版。我持續到最後一刻的熱情，固然源於與梵谷偉大靈魂的重逢與驚訝，但是，在我反覆嘗試錯誤的過程中，到我完成能令人滿意的內容以前，一直耐心等待的關裕志先生，對本書的出版更是重要。

今後，我會重回自己的路，與梵谷保持距離。但也希望此次與梵谷的相遇，對我有所幫助。

一九九九年二月十一日

小林英樹

http://www.eurasian.com.tw　　inquiries@mail.eurasian.com.tw

人文思潮 030

梵谷的遺言——膺畫中隱藏的自殺眞相

作　　者／小林英樹

譯　　者／劉滌昭・康平

發 行 人／簡志忠

資深主編／陳秋月

出 版 者／先覺出版股份有限公司

地　　址／台北市南京東路四段50號6樓之1

電　　話／（02）2570-3939

傳　　真／（02）2570-3636

郵撥帳號／19268298　先覺出版股份有限公司

責任編輯／陳秋月

美術編輯／劉鳳剛

校　　對／黃威仁、陳秋月

法律顧問／圓神出版事業機構法律顧問　許文彬律師

印　　刷／祥峯印刷廠

2002 年 6 月　初版

定價 250元　　　　　ISBN 957-607-783-4　　版權所有・翻印必究

◎本書如有缺頁、破損、裝訂錯誤，請寄回本公司更換　　Printed in Taiwan

國家圖書館出版品預行編目資料

梵谷的遺言：贗畫中隱藏的自殺眞相／小林英
樹 著；劉滌昭、康平 譯 -- 初版. -- 臺北
市：先覺，2002〔民91〕
面；公分. --（人文思潮系列：30）

ISBN 957-607-783-4（平裝）
1. 梵谷（Van Gogh, Vincent, 1853-1890）－
傳記　2. 畫家 － 荷蘭 － 傳記

940.99472　　　　　　　　91006303

廣　告　回　函
北區郵政管理局登記
證北臺字1713號
免　貼　郵　票

先覺出版社　收

105 台北市南京東路四段50號6樓之一

寄件人：

地址：　　市　　縣　　市　　鄉鎮　　市　　路（街）　　段　　巷　　弄　　號　　樓

（請用阿拉伯數字
書寫郵遞區號）

電話：（宅）　　　　（公）

先覺出版社 ── 讀者服務卡

閱讀時光，無限美好。
謝謝您也歡迎您加入我們！
為了提供您更優質的服務，
我們將不定期寄給您最新出版訊息、優惠通知及活動消息，
但是要先麻煩您詳細填寫本服務卡並寄回本公司（免貼郵票）。

＊您購買的書名：＿＿＿＿＿＿＿＿＿＿＿＿＿＿＿＿
＊購自何處：　　　　市（縣）　　　　　書店
＊您的性別：□男 □女　　　生日：　　年　　月　　日

＊您的e-mail address：＿＿＿＿＿＿＿＿＿＿＿＿＿
＊您的職業：□製造 □行銷 □金融 □資訊 □學生 □傳播
　　　　　　□自由 □服務 □軍警 □公 □教 □其他
＊您平均一年購書：□5本以下 □5-10本 □10-20本 □20-30本 □30本以上
＊您從何得知本書消息？
　□逛書店 □報紙廣告 □親友介紹 □廣告信函 □廣播節目 □電視節目
　□書評 □其他＿＿＿＿＿＿＿＿＿＿＿＿＿＿＿＿＿
＊您通常以何種方式購書？
　□逛書店 □劃撥郵購 □電話訂購 □傳真訂購 □團體訂購 □銷售人員推薦
　□信用卡 □其他
＊您希望我們為您出版哪類書籍？
　□文學 □科普 □財經 □行銷 □管理 □心理 □健康 □傳記
　□婦女叢書 □小說 □休閒嗜好 □旅遊 □家庭百科 □其他＿＿＿＿＿

給我們的建議：＿＿＿＿＿＿＿＿＿＿＿＿＿＿＿＿＿

＿＿＿＿＿＿＿＿＿＿＿＿＿＿＿＿＿＿＿＿＿＿＿＿＿＿＿＿＿

＿＿＿＿＿＿＿＿＿＿＿＿＿＿＿＿＿＿＿＿＿＿＿＿＿＿＿＿＿

＿＿＿＿＿＿＿＿＿＿＿＿＿＿＿＿＿＿＿＿＿＿＿＿＿＿＿＿＿

＿＿＿＿＿＿＿＿＿＿＿＿＿＿＿＿＿＿＿＿＿＿＿＿＿＿＿＿＿

The Eurasian Publishing Group
圓神出版事業機構
用心閱作對話．感野無限寬廣

先覺出版社
Prophet Press

http://www.eurasian.com.tw

劃撥：19268298　帳戶：先覺出版股份有限公司
地址：105台北市南京東路4段50號6樓之1
電話：(02)2570-3939　傳真：(02)2570-3636